極致賽車模型製作技法

CONTENTS

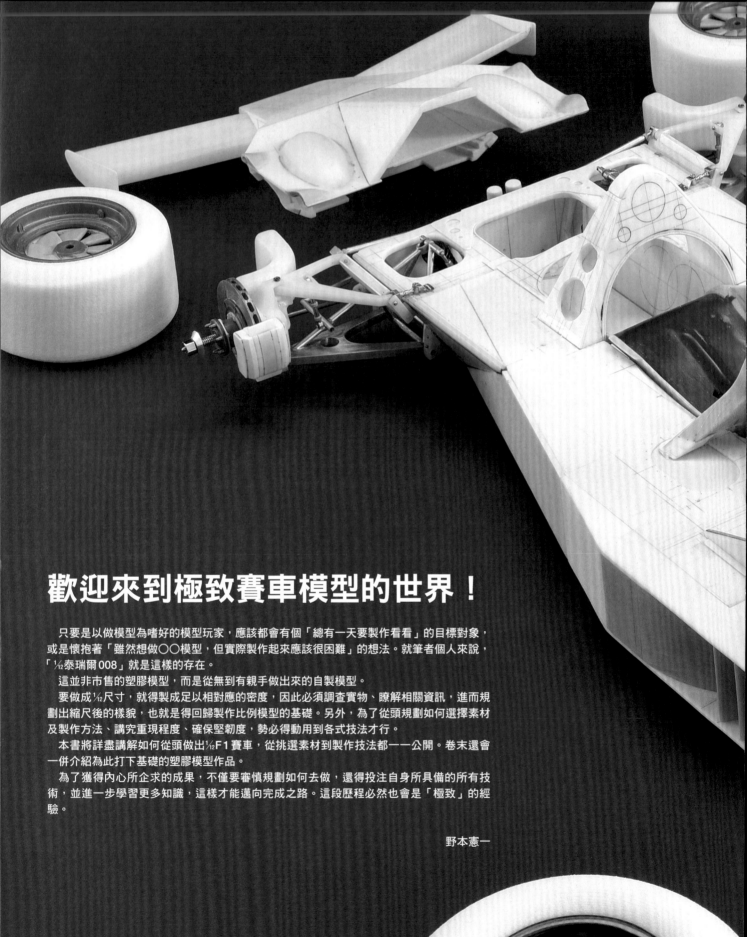

歡迎來到極致賽車模型的世界！

　　只要是以做模型為嗜好的模型玩家，應該都會有個「總有一天要製作看看」的目標對象，或是懷抱著「雖然想做○○模型，但實際製作起來應該很困難」的想法。就筆者個人來說，「1/12泰瑞爾008」就是這樣的存在。

　　這並非市售的塑膠模型，而是從無到有親手做出來的自製模型。

　　要做成1/12尺寸，就得製成足以相對應的密度，因此必須調查實物、瞭解相關資訊，進而規劃出縮尺後的樣貌，也就是得回歸製作比例模型的基礎。另外，為了從頭規劃如何選擇素材及製作方法、講究重現程度、確保堅韌度，勢必得動用到各式技法才行。

　　本書將詳盡講解如何從頭做出1/12 F1賽車，從挑選素材到製作技法都一一公開。卷末還會一併介紹為此打下基礎的塑膠模型作品。

　　為了獲得內心所企求的成果，不僅要審慎規劃如何去做，還得投注自身所具備的所有技術，並進一步學習更多知識，這樣才能邁向完成之路。這段歷程必然也會是「極致」的經驗。

野本憲一

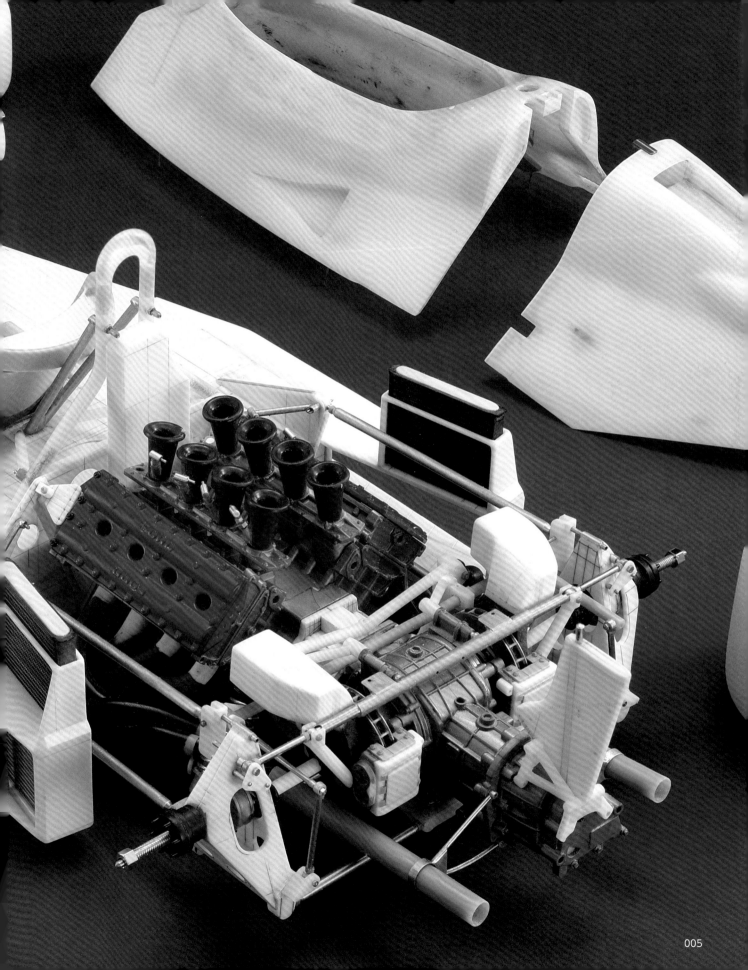

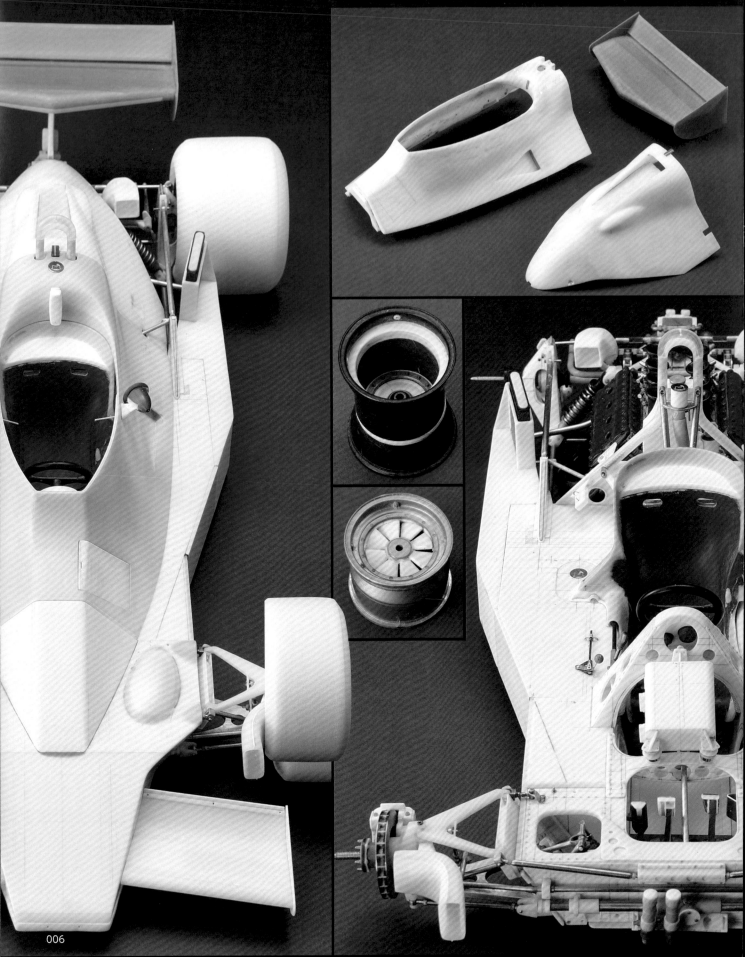

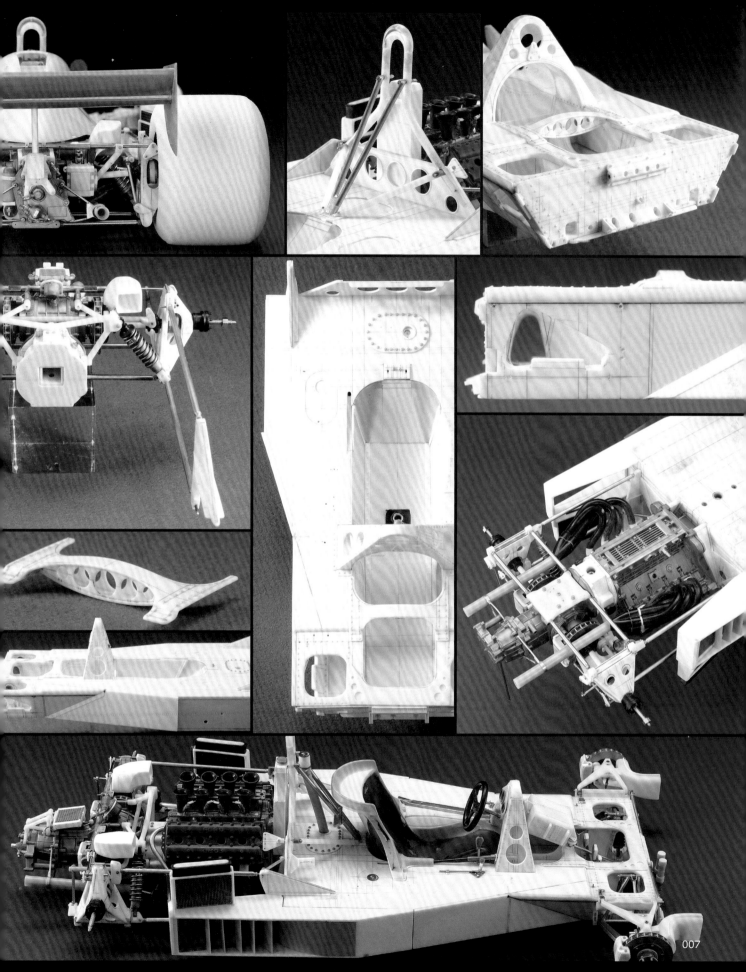

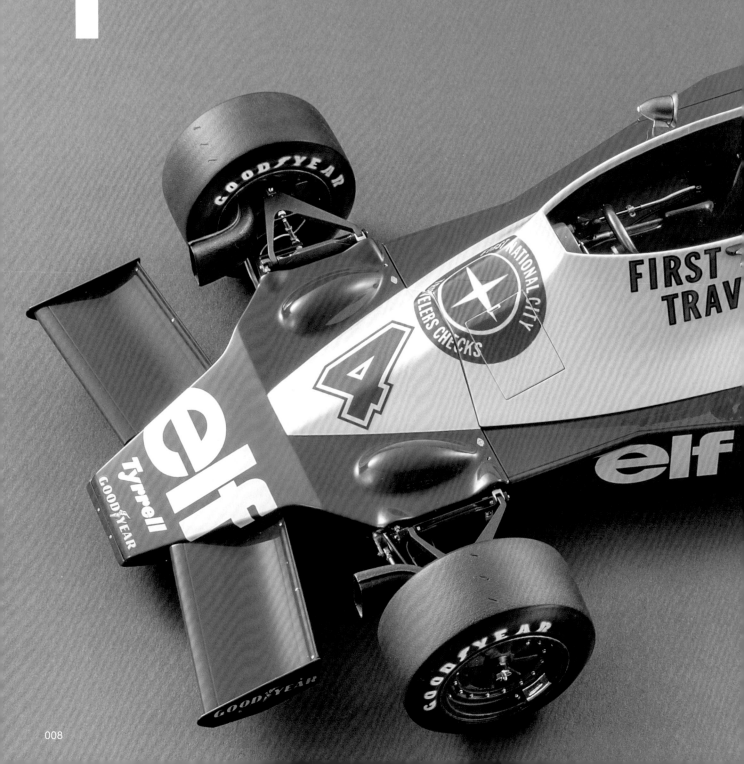

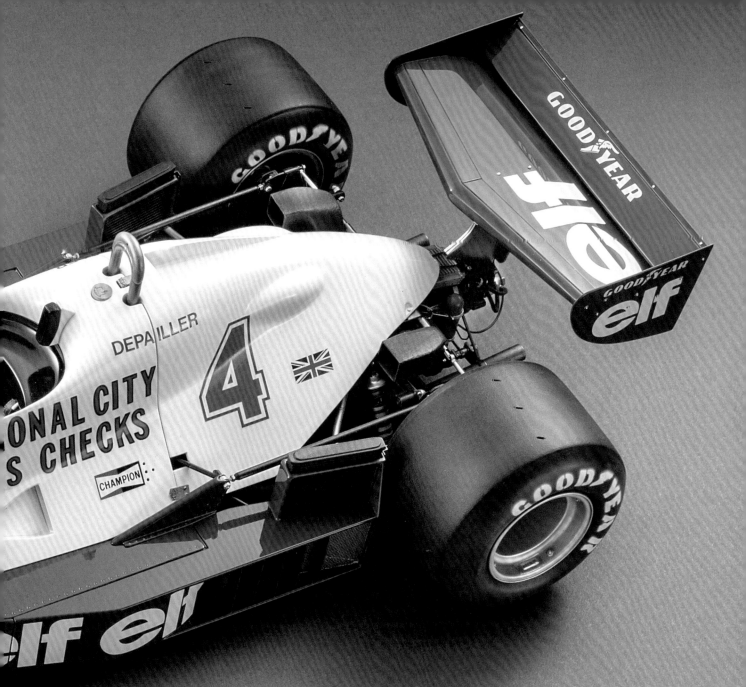

投注無比熱情的結晶

之前曾有過憧憬身披藍白雙色塗裝的 F1 賽車，並祈禱其能再度獲勝的時代。驀然回首才發現，該車隊被併購已有 20 多年了，不過對其心蕩神馳的嚮往仍在心中，或許我至今仍在追尋其身影吧！

1/12 泰瑞爾 008 乃是運用自製模型手法，徹底重現派屈克．德派勒於 1978 年摩納哥 GP 大賽中擔任賽車手奪下冠軍時的座車。這肯定是我歷來投注了最大熱情與心力所造就的作品。雖然我未曾深思過為何要做到這種地步，但答案肯定是希望能讓這等英姿流傳於世。還請各位仔細品味這件凝聚多年憧憬所成的結晶！

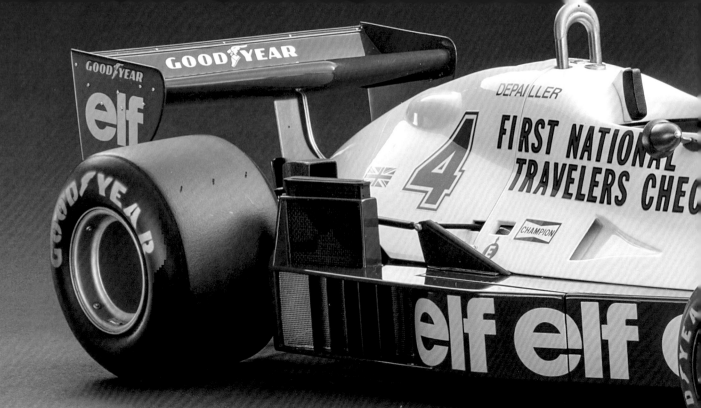

1/12比例 自製模型

泰瑞爾008 1978摩納哥GP大賽冠軍

全長355mm 全寬170mm

製作／野本憲一

運用多樣化的素材來製作

　　具體而言，如何製作這件自製模型呢？單體殼車身等由平面構成的地方，是以塑膠材料為主體；白色整流罩和前後擾流翼，是用ABS樹脂進行3D列印而成；輪胎也是3D列印出的尼龍零件；懸吊系統臂和撐桿等細長棒狀部位，是用金屬線和金屬管製作；引擎和輪圈等部位，為了確保造型足夠精緻，是從等比例的塑膠模型上沿用零件來呈現。另外，標誌是用雷射印表機等方式自製。

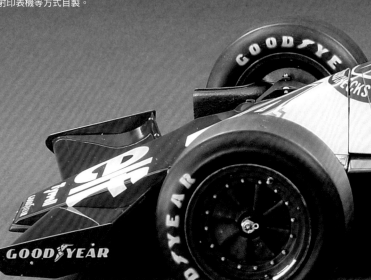

Tyrrell 008

1978 Monaco Grand Prix Winner

1:12 scale scrach build modeled by Ken-ichi NOMOTO

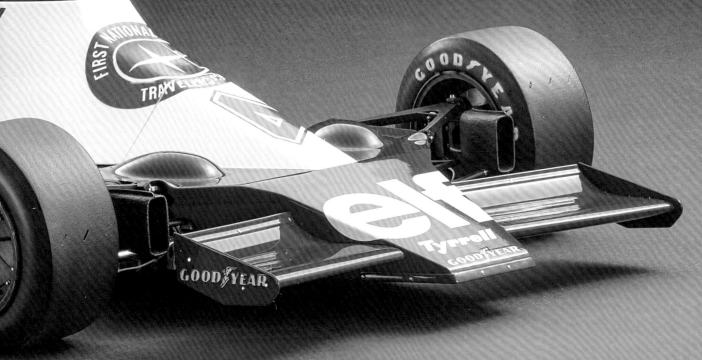

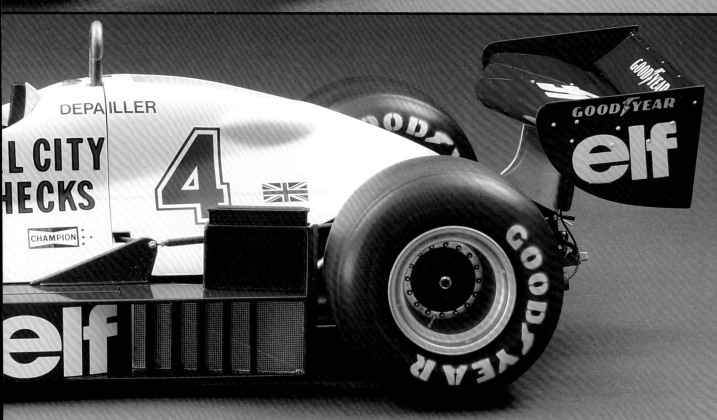

008 與 1978 年的 F1

泰瑞爾008賽車出自設計了蓮花72名車的墨利斯．菲利普之手。他從擔綱泰瑞爾001至P34等歷代賽車的德瑞克．加德納接手了設計工作，風格也隨之產生極大改變。

泰瑞爾008的單體殼設計得極低，並以整流罩蓋住突出的賽車手與引擎。駕駛艙兩側的NACA Duct是供引擎用的進氣口，從整流罩內側轉折至上方後會導向後側。此外，還加上了風扇狀的前輪、前掠翼狀的前擾流翼。除了這些外觀上的特徵，泰瑞爾008亦是首度在車身上搭載了電子計測系統的F1賽車，可計測阻尼器衝程，並運用在車輛本身的調校上。

戰績方面，泰瑞爾008不僅在摩納哥奪冠一次，還獲得兩次亞軍、兩次季軍（均由德派勒擔任賽車手）。在主要活躍於季賽序盤的車隊年度排行中獲得第四名，No.4派屈克．德派勒為第五名，No.3迪迪埃．皮羅尼為第十五名。

這一年的競爭對手有蓮花78和79、法拉利312T3、布拉漢姆BT46、沃爾夫WR1等賽車。

泰瑞爾008於摩納哥GP大賽中奪冠後，翼地效應車蓮花79徹底發揮本事，在接下來的賽季中展現壓倒性的實力。與此相較，其他賽車則顯得落伍了。到了隔年，則是出現了十分神似蓮花79的藍色賽車。

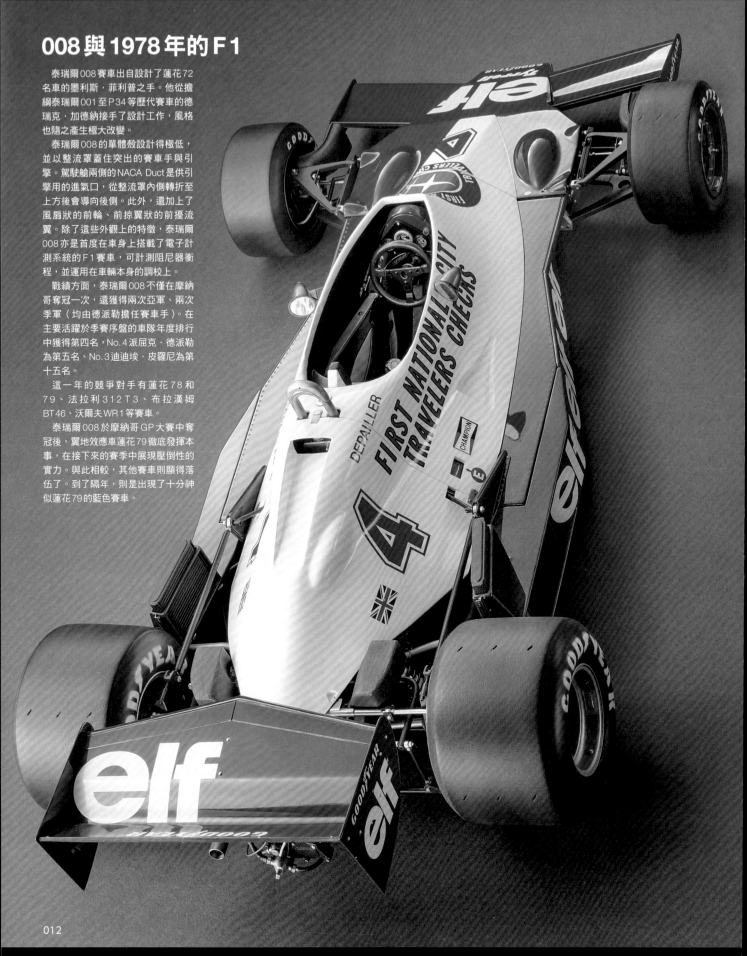

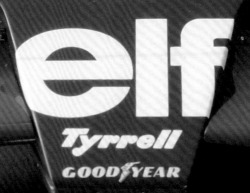

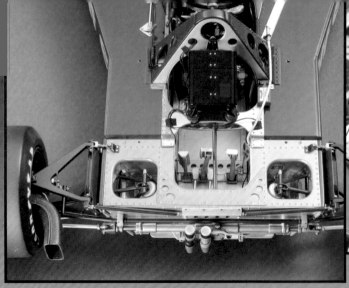

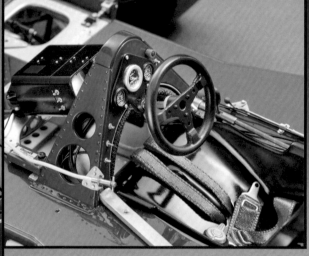

▲防滾架設置了許多儀表和開關，右側的排檔桿旁可以看到後防傾桿用操縱桿。

▲車頭部位的支架類構造設置得相當密集，並重現了從開口部位可以窺見的單體殼內部。

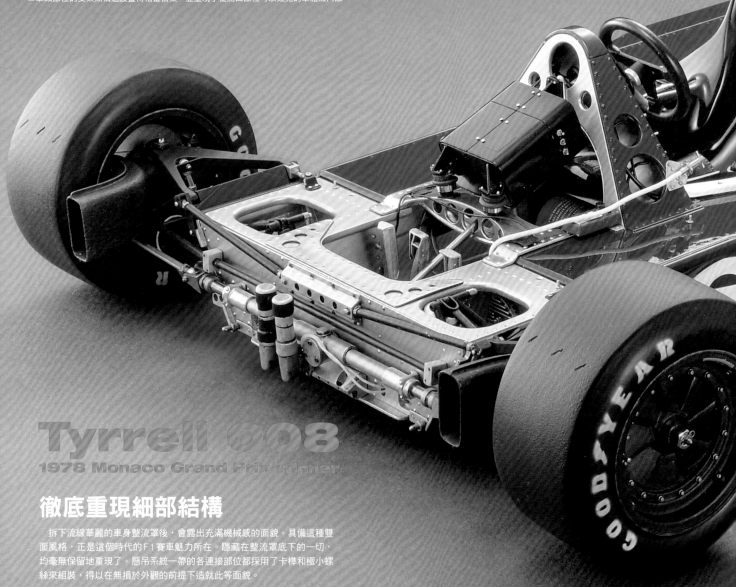

Tyrrell 008
1978 Monaco Grand Prix winner

徹底重現細部結構

拆下流線華麗的車身整流罩後，會露出充滿機械感的面貌。具備這種雙面風格，正是這個時代的F1賽車魅力所在。隱藏在整流罩底下的一切，均毫無保留地重現了。懸吊系統一帶的各連接部位都採用了卡榫和極小螺絲來組裝，得以在無損於外觀的前提下造就此等面貌。

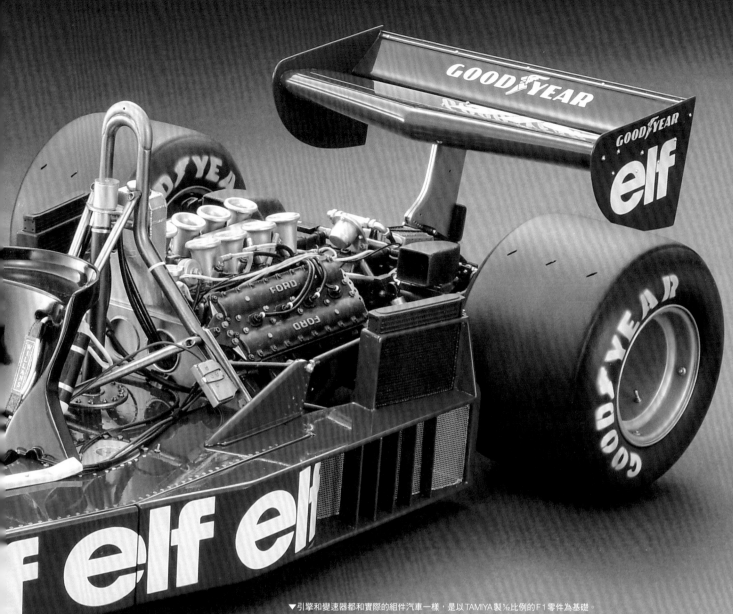

▼引擎和變速器都和實際的組件汽車一樣，是以TAMIYA製½比例的F1零件為基礎。

▼只要打開整流罩的艙蓋，即可連接黑盒子。

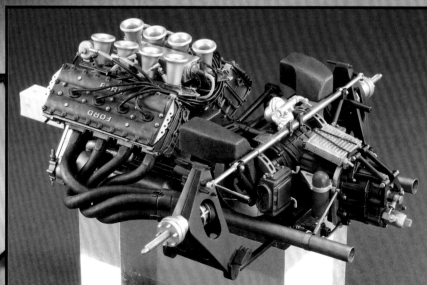

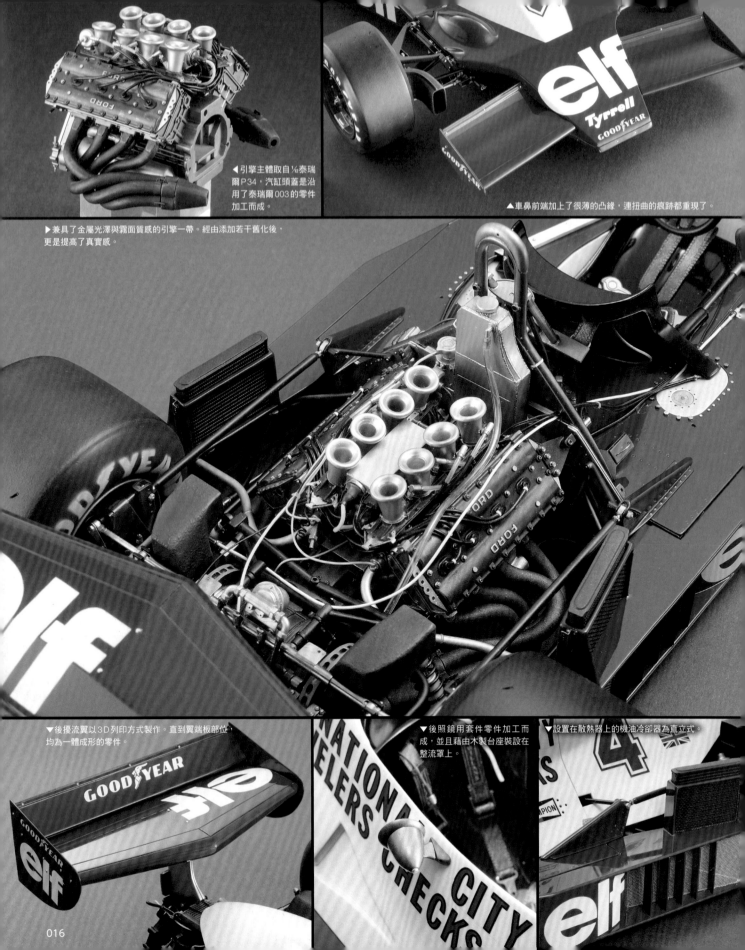

◀引擎主體取自½泰瑞爾P34，汽缸頭蓋是沿用了泰瑞爾003的零件加工而成。

▲車鼻前端加上了很薄的凸緣，連扭曲的痕跡都重現了。

▶兼具了金屬光澤與霧面質感的引擎一帶。經由添加若干舊化後，更是提高了真實感。

▼後擾流翼以3D列印方式製作。直到翼端板部位均為一體成形的零件。

▼後照鏡用套件零件加工而成，並且藉由木製台座裝設在整流罩上。

▼設置在散熱器上的機油冷卻器為直立式。

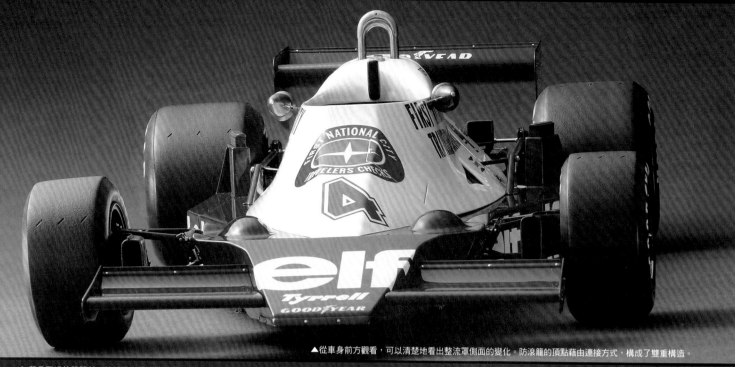

▲從車身前方觀看，可以清楚地看出整流罩側面的變化。防滾籠的頂點藉由連接方式，構成了雙重構造。

▶薄且平坦的單體殼，後端設有用來連接懸吊系統的凸起結構。

▲設有冷卻風葉的前輪，輪軸前端還裝設了帶動銷。

▼輪胎為尼龍材質的3D列印零件，表面的粗糙感正好能用來表現橡膠質感。

◀將引擎與單體殼暫且連接起來的模樣。為了能牢靠地固定住，裡頭還用軸棒穿過。

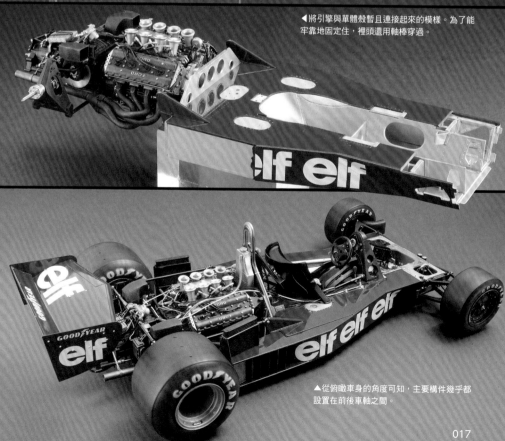

▲從俯瞰車身的角度可知，主要構件幾乎都設置在前後車軸之間。

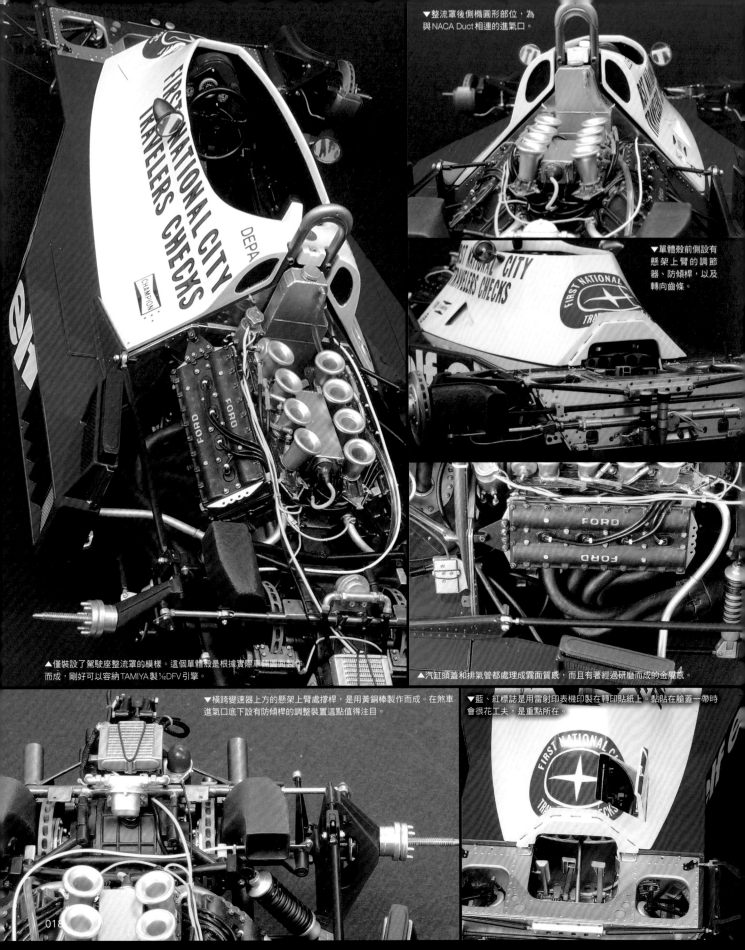

▼整流罩後側橢圓形部位，為與NACA Duct相連的進氣口。

▼單體殼前側設有懸架上臂的調節器、防傾桿，以及轉向齒條。

▲僅裝設了駕駛座整流罩的模樣。這個單體殼是根據實際車輛圖面製作而成，剛好可以容納TAMIYA製½DFV引擎。

▲汽缸頭蓋和排氣管都處理成霧面質感，而且有著經過研磨而成的金屬感。

▼橫跨變速器上方的懸架上臂處撐桿，是用黃銅棒製作而成。在煞車進氣口底下設有防傾桿的調整裝置這點值得注目。

▼藍、紅標誌是用雷射印表機印製在轉印貼紙上。黏貼在艙蓋一帶時會很花工夫，是重點所在。

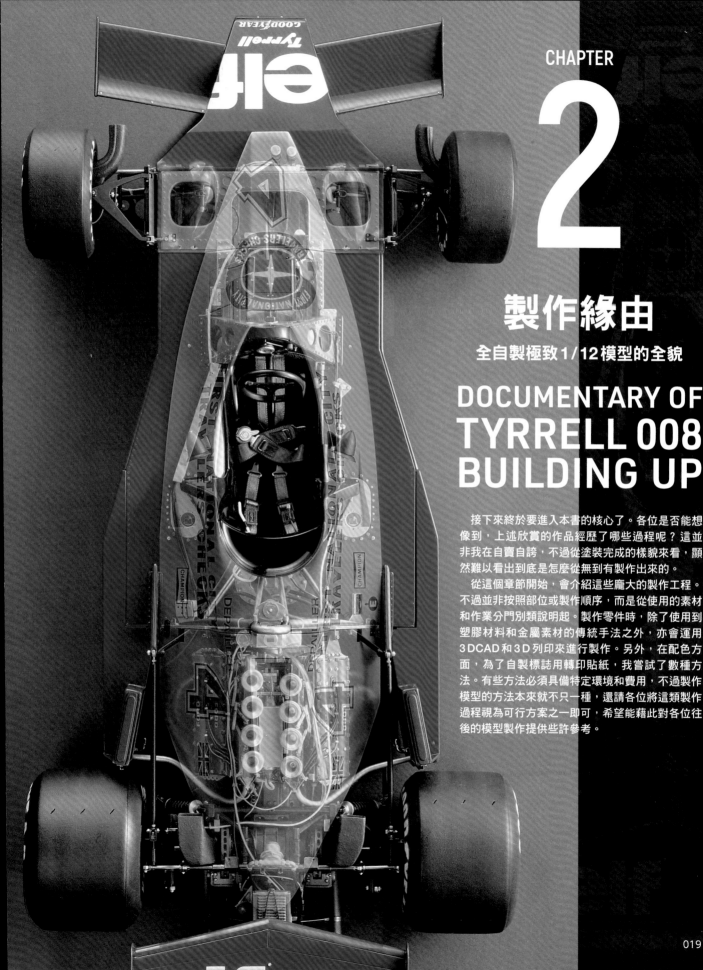

2

製作緣由
全自製極致1/12模型的全貌

DOCUMENTARY OF TYRRELL 008 BUILDING UP

接下來終於要進入本書的核心了。各位是否能想像到，上述欣賞的作品經歷了哪些過程呢？這並非我在自賣自誇，不過從塗裝完成的樣貌來看，顯然難以看出到底是怎麼從無到有製作出來的。

從這個章節開始，會介紹這些龐大的製作工程。不過並非按照部位或製作順序，而是從使用的素材和作業分門別類說明起。製作零件時，除了使用到塑膠材料和金屬素材的傳統手法之外，亦會運用3DCAD和3D列印來進行製作。另外，在配色方面，為了自製標誌用轉印貼紙，我嘗試了數種方法。有些方法必須具備特定環境和費用，不過製作模型的方法本來就不只一種，還請各位將這類製作過程視為可行方案之一即可，希望能藉此對各位往後的模型製作提供些許參考。

製作動機與事前準備

做模型時不僅需要技術，足以支持一路製作完成的動機，以及有助於讓整個流程更順暢的事前準備也相當重要。因此在介紹具體的製作方法前，將先向各位說明製作動機與事前準備。

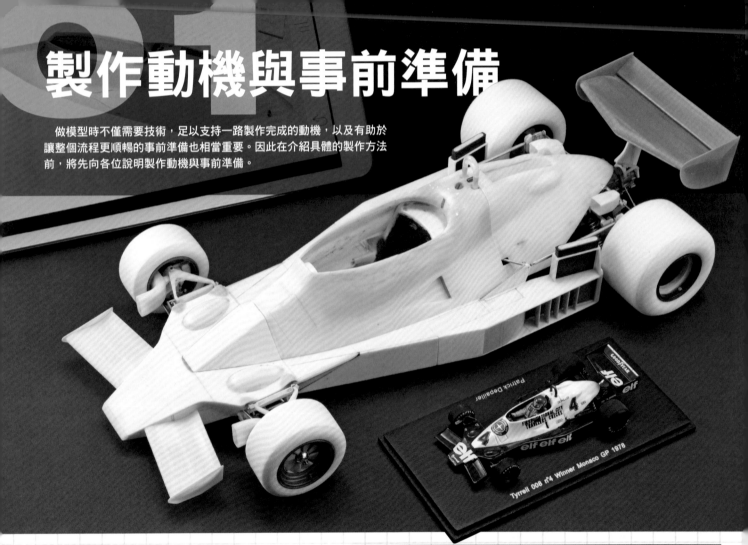

超越時空的F1模型

　　為什麼我會想製作泰瑞爾008，又為何會做成½比例呢？這一切都要回溯至1990年代──F1在現實與模型世界都蔚為話題的時期。當時我已經有能力挑戰孩提時期無從出手的大比例塑膠模型，更有幸在HOBBY JAPAN月刊上發表了½比例「泰瑞爾P34 1977摩納哥GP」（1993年9月號）和「泰瑞爾003 1971摩納哥GP」（1995年7月號）這兩件作品。透過這兩者，我體會到研究實際車輛後製作的有趣之處，並知道了如何以½的尺寸重現。因此多年後，我進一步萌生了妄想：希望能讓1978年摩納哥GP冠軍車「泰瑞爾008」與這兩者並列陳設在一起。我本來就很喜歡藍白相間的配色，加上這是德派勒搭乘泰瑞爾多年以來首次奪得冠軍，能觀察到設計師交棒後的賽車設計變遷，可說相當有意思！我暗自心想：「一定要讓這三件作品擺在一起。」

　　話雖如此，想要自製這個比例的模型，不能輕易動手，資料方面相當欠缺。不過，我憑藉著模型玩家「總有一天要做出來」的個人野心，踏實地從收集資料開始。等回過神來才發現，自己已經花了好長一段時間在這上面，就連該車隊也早已被收購許多年。

　　處於網路時代，收集資料輕鬆許多。可以透過歷屆賽事影片、發行的照片集，來確認當時實際車輛樣貌，因此我認為製作時機已到來。

　　雖然花費了相當長的時間，但我也因此得以真正動手開始製作。

　　相較於過去做½模型的時期，現今的模型製作環境已有了長足進步，因此這次製作時也盡可能地投入了唯有現今才辦得到的技術。

TYRRELL FORD P34/7
使用TAMIYA1/12比例套件
1993年製作（詳情請見P104）

TYRRELL 003 FORD
使用TAMIYA1/12比例套件
1995年製作（出處為HOBBY JAPAN月刊1995年7月號）

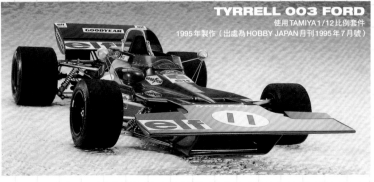

找尋資料、收集材料

為了「注定會到來的這一天」，我多年來一直剪貼、收集相關的雜誌報導和照片，也買了許多國外書籍。就算是頗貴的書裡只有一張照片能派上用場，我也會哼著歌雀躍地買下來，不過如今只要在網路上就能找到相關資料了，真是世事無常啊……話雖如此，近年來要收集資料確實方便許多呢！

在網路上可以查到參加歷屆賽事的賽車和影片，都很值得參考，不過有些資料其實經過加工處理，必須先自行過濾一番。

這次製作上，有兩本書籍可說是重要的參考資料。其中之一是《HISTORY OF THE GRAND PRIX CAR 1966-91》（Motorbooks Intl 發行），這本書中刊載了泰瑞爾008的單體殼原圖，可用來製作½比例模型。

另一本則是 Model Factory Hiro（MFH）發行的 F1 照片集《Grand Prix 1978 "in the Detail"》，這本書中刊載了參與摩納哥 GP 賽的泰瑞爾008的清晰照片，買到這本書可說是踏入製作階段的最後推手。

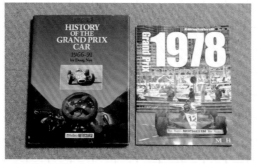

▲兩本重要參考書。《HISTORY OF THE GRAND PRIX CAR 1966-91》（Motorbooks Intl 發行）刊載了單體殼原圖，《Grand Prix 1978 "in the Detail"》（MFH 發行）可掌握泰瑞爾008細節。

▲這些是我收集的書籍，以及相關資料的剪貼簿。調查賽車之餘，也有助於瞭解當時 F1 賽車等時代背景，相當有意思。

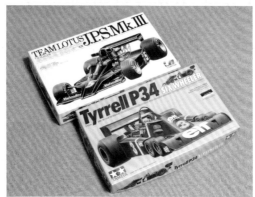

除了照片等平面資料，我還收集了時期相近的 F1 賽車套件。雖然是不同車輛，但這類立體資料有助於瞭解 F1 賽車的設計和構造，還能沿用同型號的 DFV 引擎和變速器。就算無法直接套用，只要經過加工，應該就能裝設在同類型的部位上。基於這份想法，我準備了 TAMIYA 製½比例「泰瑞爾 P34」和「蓮花78」。除此之外，亦從其他幾款套件上收集了零件來使用。

▶沿用零件和比較用的同比例套件亦不可或缺。雖然是高價位套件，但這是必要的花費。

整體圖像的製圖

製作前，不僅要整理好整體和細部的各式資訊，還必須擬定製作零件所需的目標。藉由繪製草圖來評估形狀和構造，或是直接製作試作品來看看造型是否合乎需求。這次製作過程，就是先繪出½的原寸圖，掌握整體各部位的形狀並逐一比對配置方式，進而估算出尺寸。有些零件則是後續才進一步處理細節。

首先以確定尺寸的單體殼、賽事規則和規格作為判斷基準，為車身製圖。車高（最低地上高）則是以其他套件資料作為參考，設定為6mm。這些足以決定車身與輪胎的關係、控制臂的角度，可說是十分重要的地方。

懸吊系統則是要固定住，以保持這個位置。

我是以電腦版的 adobe Illustrator 製圖，可以將各部位分成不同圖層來處理，更動時非常方便。此外，還可將掃描進電腦裡的資料照片（和圖檔）疊合起來進行評估。參考照片時，能標註出透視點作為提醒，以便對複數資料和角度進行驗證。

繪製的整體圖包含了頂面、側面、正面和背面。接下來，便是考量零件的厚度和堅韌度，就此展開各部位的製作。

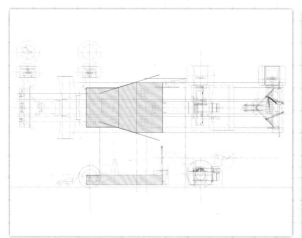

▲整體圖中也繪製了各部位的形狀，並標記了弧線的中心點等資料。灰色部位為單體殼，前後長度為35.5cm。

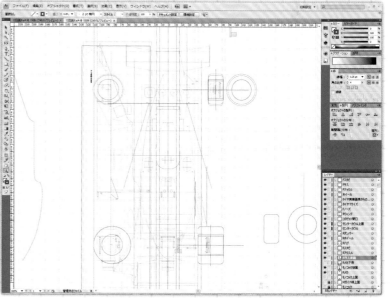

▶使用繪圖軟體製圖的過程。將參考圖片掃描進電腦裡之後，還能調整歪斜處。

用塑膠材料製作的部分

作為車身中心的單體殼等部位，在實際車輛上是用板材製作，因此製成模型時很適合用塑膠材料重現。本章將解說便於進行黏合和修整加工之處，以及經由結合複數厚度和剖面製作出零件的過程。重現形狀之餘，如何事先規劃好零件分割方式、考量堅韌度問題等亦是重點所在。

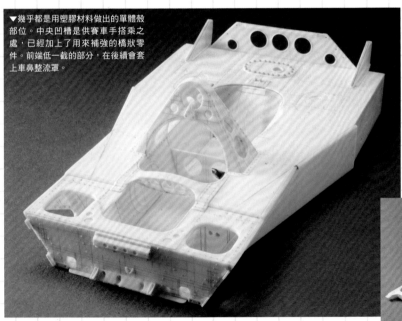

▼幾乎都是用塑膠材料做出的單體殼部位。中央凹槽是供賽車手搭乘之處，已經加上了用來補強的橋狀零件。前端低一截的部分，在後續會套上車鼻整流罩。

▲從背面能看到預設了孔洞。從引擎處向後延伸而出的軸棒，可從此通過並牢牢固定住。在實際車輛上，則是以逆八字形肋梁的四處頂點來固定引擎。

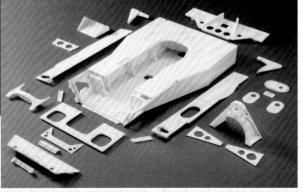

單體殼的全貌

單體殼可說是車身的骨骼部位。當年是用鋁板拼裝而成的，這輛賽車更是以具備格外平坦的箱形構造為特徵所在。需要特別留意的是，一旦將箱形部位密封起來，就會難以進行後續的分色塗裝和內部零件裝設。因此必須在無損於真實感的前提下，事先規劃好各部位的零件分割方式。這方面就和製作一般模型時會規劃的分件組裝式修改一樣。

▲此即單體殼部位零件一覽。能夠拆開的，都是可以先上色再組裝的部位。由於各零件之間都是靠著溝槽和凹凸結構彼此接合在一起，因此能夠精準無誤地組裝起來。

塑膠板的裁切
與疊合

　　由於單體殼整體是經由拼裝、黏合各個面做成，因此精準地裁切塑膠板一事相當重要，可黏貼圖面以作為參考。為了確保堅韌度，塑膠板應選擇較厚的，但得花些工夫確保不留下毛邊。經由疊合黏貼薄塑膠板來呈現時，不僅易於表現板形材料邊緣較薄的特徵，想要加工做出凹狀結構或溝槽也會比較簡單。

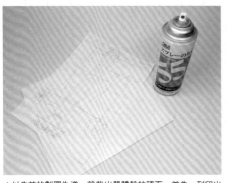

▲以先前的製圖為準，剪裁出單體殼的頂面。首先，列印出繪製好的圖面，再用噴膠黏貼在塑膠板上。然後以直線和圓的中心線等處為準，用筆刀裁切出來。

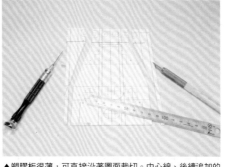

▲塑膠板很薄，可直接沿著圖面裁切。中心線、後續追加的紋路以及作為參考的基準線，都只要輕輕地劃出痕跡就好。附帶一提，我本身偏好使用較硬的塑膠板，因此基本上都是選用TAMIYA的產品。

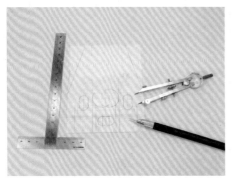

▲為單體殼頂面的橢圓形開口鑿出參考孔。圓形部位就用分規刻出線條。在此選用了0.5mm塑膠板，接下來要為橢圓形部位做出低一階的凹槽。

▲用麥克筆將先前刻出的線條入墨線，讓其更清晰。就算稍微摩擦到表面，墨水的痕跡也不會被擦拭掉。後續還會噴塗底漆補土，因此這些墨線對塗裝作業並不會造成影響。

▲裁切頂面的1.5mm厚塑膠板的過程。選用超音波切割刀，可以輕鬆裁切較厚的塑膠板。切口處難免會扭曲歪斜，因此要記得預留餘白，以便後續進行打磨修整。

▲單體殼的頂板是由0.5mm和1.5mm的塑膠板疊合黏合而成。由於面積太廣，難以用流動型模型膠水進行黏合，因此改拿工具清洗劑作為膠水使用。

▲疊合黏貼後，為橢圓形凹槽周圍鑿出設置鉚釘用的參考孔。由於三處橢圓形凹槽的設置模式都一樣，因此可以事先拿透明塑膠板做出鑿孔用的模板作為輔助。

▲為頂板內側製作出所需厚度的過程。這部分是為側面和內部黏貼寬度一致的板形材料作為補強，邊角黏貼了方形塑膠棒作為補強。在頂板的各個邊上，可以看到已削出了稜邊。

▲這部分則是底板。準備裝設駕駛座內壁的部位，要事先雕刻出溝槽。照片中明顯較白的部位就是溝槽。

◀將頂板和底板疊合起來後，大致的形狀就完成了。不過目前尚未黏合固定，因為還得仔細評估如何順利地設置其他要素。

經由嵌組方式接合

再來，要進一步做出單體殼的內部和正面。將這些做成獨立零件時，必須考量組裝方式、接合線不能太醒目等問題，還要預留與引擎結合和組裝的空間。

▲設置了駕駛艙側面板子的狀況（其中一側）。由於這是獨立零件，內側部分也得設置補強構造才行（另一側）。

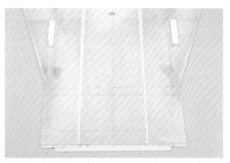

▲單體殼前側的底面會有薄板狀構造往前凸出，以底板黏貼塑膠板來呈現。考量到可供黏貼的面積太小，必須將凹凸部位彼此嵌組才行。

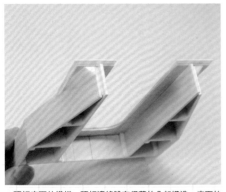

▲頂板底下的模樣。頂板邊緣設有很薄的凸起構造，底下的垂直板子最前端也設有些許凸起構造，都相當值得注目。

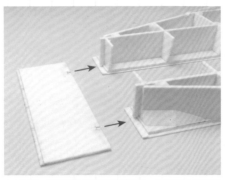

▲在為低一階的單體殼頂面進行組裝時，必須配合其形狀的凹凸起伏，裝設板形零件。板形零件則要以疊合黏貼來加工溝槽，並削薄邊緣。

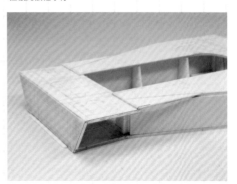

▲進一步組裝前方面板的模樣。如同標出紅線處所示，在彼此嵌組密合之餘，不僅要讓接合部位顯得薄一點，還必須讓板形零件保有足夠的厚度。

▲評估傾斜設置於側面的板子。該處是用來設置懸吊系統的組裝面，必須有一定的剛性。不過，要將頂面和正面製作成獨立零件有其難度，而且該如何設置接合面也令人煩惱。

▲製作單體殼背面的模樣。必須以從引擎穿過來的軸棒為準，配合其形狀和高度，設置相對應的組裝槽。引擎當然也得做出相對應的標記，之後會再詳細解說。

▲完成後，用來固定在展示台座的螺帽，也要設置在單體殼底面。這部分要先用塑膠板做出外框，再把螺帽裝進去，並用瞬間膠黏合固定。

▶製作到現階段為止的單體殼各零件。前側面板亦在內面設置了能與內壁彼此嵌組咬合的溝槽。如同照片中所示，將箱形構造上下圍起之前，必須將相關構造先製作完成才行。

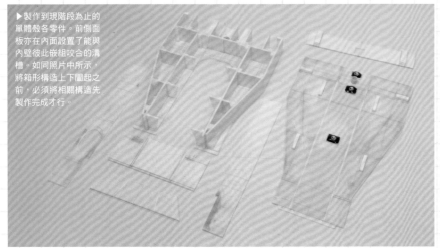

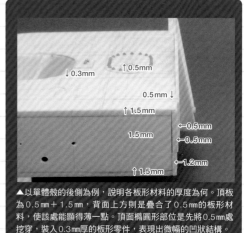

↓0.3mm ↑0.5mm

0.5mm ↓

↑1.5mm

←0.5mm

1.5mm ←0.5mm

←1.2mm

↑1.5mm

▲以單體殼的後側為例，說明各板形材料的厚度為何。頂頂板為0.5mm＋1.5mm，背面上方則是疊合了0.5mm的板形材料，使該處能顯得薄一點。頂面橢圓形部位是先將0.5mm處挖穿，裝入0.3mm厚的板形零件，表現出微幅的凹狀結構。

製作單體殼的前側

再來是要製作單體殼的前側。這部分必須確實地組裝到頂面，同時要確保周邊的堅韌度。在此採用的方法是設置L形塑膠材料來組裝。

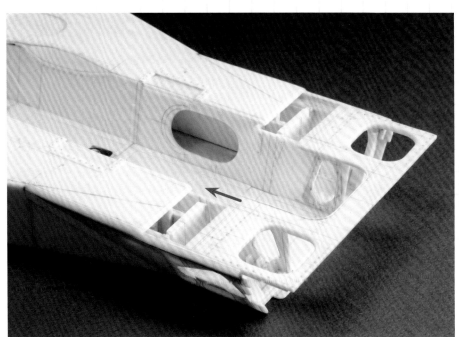

◀圖片中為該部分的組裝機制。如同先前介紹過的，將分割為獨立零件的面板從前方滑移插入，藉此逐漸組裝進頂面底下。其兩側設有滑軌狀構造這點值得注目。

▲在L型材料下方黏貼傾斜面的模樣。為了確保能牢靠地黏合固定，塗上流動型模型膠水之後，需再塗抹黑色瞬間膠。

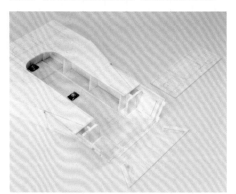

▲內側也得設置補強用的構造。因為能從開口處看到，必須以實際車輛的造型為準。

▲著手製作的模樣。黏貼在頂板處的L形材料，其實也扮演了骨架的角色。此處選用的TAMIYA製5mmL型塑膠棒，不僅夠牢靠，厚度也均勻，使用起來相當方便。

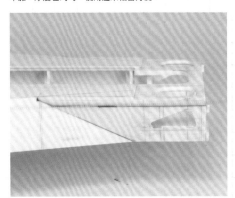

▲像這樣事先繪製參考線後，再為側面和頂面削挖出開口。L形材料和黏貼於下方的板形零件，都要將表面處理得能夠平整相連。

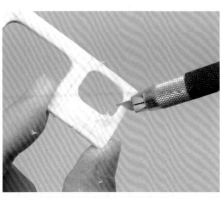

▲將開口處的稜邊削得較圓鈍些。先將筆刀的刀刃加工，再拿來進行刨刮作業。

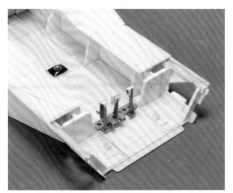

▲為內部追加阻尼器用組裝槽和鉚釘等構造的模樣。雖然是很花工夫的作業，但只要事先規劃成多個獨立零件，就能確保重現程度，後續要組裝踏板和懸吊系統時也會方便許多。

製作單體殼的內壁

接著是作為駕駛艙周圍的單體殼內壁部分。這裡也要製作成獨立零件，以便後續進行分件組裝。在此採用了從車身色與鋁材質外露部位交界處作為分割線的方式。

▲這是介於左右內壁之間、作為座席底面的部位。雖然應該呈現朝向上方的曲面，不過還是先用塑膠板拼裝，黏貼成最基礎的角度。

▲曲面部位是先堆疊AB補土（環氧補土）後，再修整為能夠流暢相連的形狀。塑膠板的邊緣也進行了鉚釘加工。

▲這是相當於賽車手左臂的地方。在這個位置斜向削出一個缺口，頂板、內部也都相對應地削出缺口。

▲將曲面黏貼於內壁後，填滿缺口。為了表現出面板銜接的模樣，追加了刻線及鉚釘，營造出氣氛。

▲在右側設置供打檔連桿通過的溝槽。先在頂板鑽挖出細小的孔洞，再用斜向塞住底面的方式製作而成。

製作單體殼的背面

這部分的重點在於重疊黏貼薄板，以及加工做出圓形孔洞。邊緣的形狀也要講究地修飾一番。

▲位於單體殼頂面上方的薄板，是疊合黏貼0.5mm厚的材料製成；逆八字形輔助梁則是使用了2mm厚的材料。上端會作為防滾籠和引擎強化吊架相接合的位置。鉚釘帶的詳情請見下一頁說明。

▲要鑽挖出直徑3～10mm的孔洞時，使用擴孔器會相當方便。需選擇開孔後不會顯得參差不齊、易於加工得美觀工整的款式。建議選用依照擴孔直徑區分為許多節的「HG階段式鑽頭」（WAVE出品），或是有設置參考刻度的「鑽身擴孔器 附刻度」（Eagle Model出品）。

▲用擴孔器開孔的過程。若一口氣鑿得太深，會導致鑿出的圓形扭曲變樣，因此要注意施力的幅度，並將隆起的邊緣薄薄地切削下來。

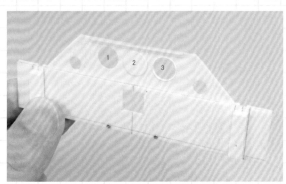

▲開孔處的邊緣為凸起狀，藉由黏貼稍厚一點的板子來表現。1：這是僅鑿出孔洞的模樣。2：黏貼了比直徑稍大一些的塑膠板。3：再度鑿出孔洞，直到重疊黏貼的塑膠板僅剩下邊緣部位。最後將稜邊磨鈍，藉此營造出氣氛。

▲有這類疊合黏貼需求時，選用「裁製塑膠材料」（INTERALLIED出品）會相當方便。這款商品內含複數尺寸相異、難以自行裁切的細小圓形材料。在厚度方面，則是有0.3mm和0.5mm款式。

製作塑膠鉚釘的訣竅

單體殼在各個部位上都設有鉚釘。視所在部位和形狀而定,可以使用不同的表現方法,在此要一一向各位說明。

▶此為市售塑膠製鉚釘(六角形)。產品種類豐富,還能以合理價位湊齊所需數量,相當方便。使用時,只需要留意從注料口剪下後的剪口痕跡。想從底版上削切鉚釘時,為了避免黏合面削歪,最好先用筆刀等工具從各個方向削,或是改用極薄鋸片削下來。

▲想要做出鉚釘頭不會外露的沉頭釘時,可以選用極小打孔器來處理。其前端設有半球狀的凹槽,可藉此按壓、鑿出所需痕跡。

▲這個方法是拿針按壓薄塑膠板,藉此在背面做出凸起狀鉚釘頭。事先稍微磨平針尖的話,就能避免鑿出洞來,同時也能營造出鉚釘頭所需的氣氛。單體殼各處的細小鉚釘帶,就是用這種方法製作而成。

▲想要等間隔設置鉚釘的話,只要用模板來輔助作業即可。照片中使用的是電熱筆附屬配件。

▲將0.5 mm的自製圓形鉚釘黏貼在表面的模板。該鉚釘頭是將塑膠板按壓在模具上,然後逐一裁切下來使用。

▲這種整片的鉚釘,是先在金屬塊上用鑽頭挖出凹槽再加以複製而成。照片中可看到用來製作其他形狀鉚釘的痕跡。

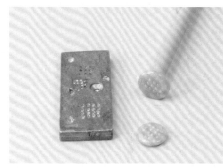

▲以前最常見的加工方法,就是先加熱廢棄框架前端,再按壓於模具上。這種方法如今發展成了使用超音波刀搭配塑膠板的加工方式。

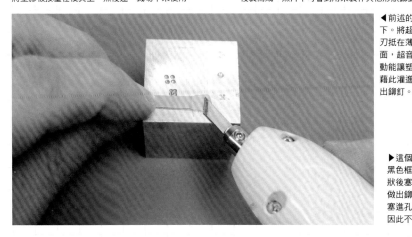

◀前述的製作方法如下。將超音波刀的刀刃抵在薄塑膠板的背面,超音波刀的微振動能讓塑膠板變軟,藉此灌進模具裡,做出鉚釘。

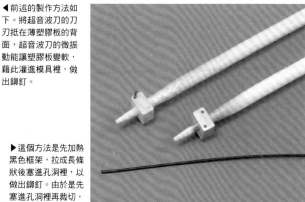

▶這個方法是先加熱黑色框架,拉成長條狀後塞進孔洞裡,以做出鉚釘。由於是先塞進孔洞裡再裁切,因此不必額外上色。

製作橋狀部位

　　這邊再度回頭製作單體殼周邊的零件。這次要做的是位於駕駛艙前側、橫跨左右兩側的橋狀零件。這部分不僅得用薄板來製作，中間還得做出空洞，有的部位還要做出高難度的曲面狀。該如何做出這些特徵，正是重點所在。

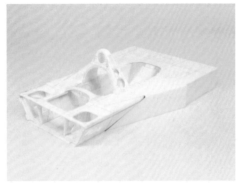

▲在此要製作於前方開孔的橋狀零件，以及呈三角形凸出在外的防滾架。首先需確認大致的形狀。

▲前側橋狀零件的開口面，得先在塑膠板上刻出痕跡。較小的圓形可拿電熱筆用模板作為參考，較大的弧線則是用圓規刀劃出來，接著裁切下來。

▲製作黏貼於上下兩側的和緩曲面。先將0.5mm塑膠板的其中一端用金屬塊和尺夾住壓平，再將中間彎折出所需形狀。

▲將先前裁切的各個面組裝、黏合，放在單體殼上。前側產生的高低落差，要用從下方黏貼塑膠板的方式補平。確認形狀無誤後，即可修整細小孔洞和餘白部分。

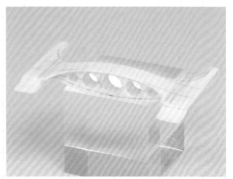

▲用鑽頭和擴孔器為整排孔洞鑽挖開孔，加工後的邊緣要記得打磨得圓鈍些。為了避免內側留有打磨碎屑或黏貼痕跡等瑕疵，在組裝成箱形的階段就得仔細檢查才行。

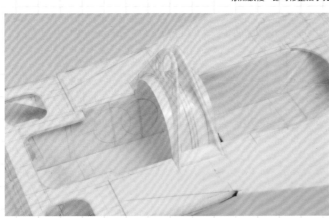

◀防滾架下側得做出一個缺口，並與位在單體殼頂面的零件相吻合，因此必須配合該處形狀來製作。下方的弧形部位則是用塑膠板彎折而成，設置在夾於前後兩片板形之間的地方。

▶接著黏貼塑膠板以蓋起頂端，並削掉弧面的餘白。蓋住左右兩側的板形部位也製成獨立零件，為了表現出薄感，以疊合黏貼的方式來製作。

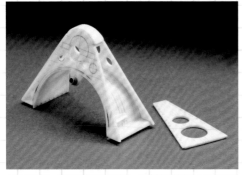

▲從方向盤一側所見的現階段成果。用來裝設儀表的三個孔洞設置得稍微偏左，中央是用來讓轉向軸穿過的孔洞，拱得右下方則追加了用來掛載拉桿機構的部位。之所以將側面面板做成獨立零件，是為了便於分色塗裝，並讓管線類得以穿過。

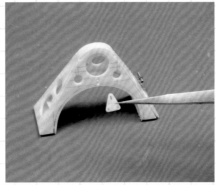

▲這是正面所見的模樣。大孔洞下方設置了用來掛載黑盒子的三角板狀零件。為了避免妨礙到配線作業，這部分同樣製成了獨立零件。

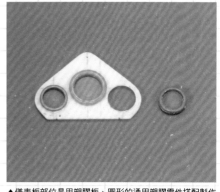

▲儀表板部位是用塑膠板、圓形的通用塑膠零件搭配製作而成。這部分並非只是純粹地疊合黏貼起來，而是要挖出孔洞，將通用零件塞入其中。

製作黑盒子

在此要製作裝載在橋狀部位上的立方體。先做個雛形以評估尺寸，估算出所需大小後，再裁切塑膠板、做出正式零件。為了讓圓角顯得整齊劃一，因此選用了¼圓棒來搭配製作。

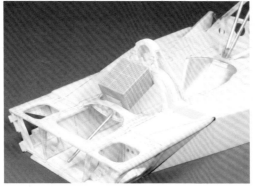

▲為了確認零件大小與容納範圍，需先拼裝塑膠板以做出雛形。這邊選用了WAVE出品的「方格線塑膠板」。

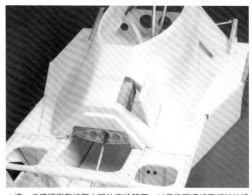

▲進一步確認與整流罩之間的容納範圍，以及掀開連線面板時的模樣。一開始做的雛形過小，製作第二個時就剛剛好了。

▲以雛形的尺寸為依據，裁切出實際零件用的各種塑膠材料。這邊的做法是先把上下左右面和棒子都做成相同長度，之後再以長方形的板子蓋住前後面。

▲將這些零件放在平坦的板上，並用金屬塊抵住，確保黏合組裝時能彼此垂直。

▲蓋上前後兩側，構成箱形的模樣。凸出的邊角要順著弧面削圓。

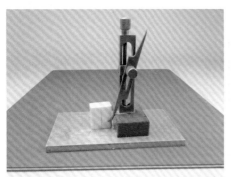

▲用刻線儀來劃出高度一致的參考線，替箱型四周刻出面板的分割線。由於這種工具末端是尖的，能直接拿來刻線。

▲為了讓前後面顯得像是用薄板繞一圈，需在邊緣刻出一圈線條。將兩片筆刀刀片稍微錯開並黏貼在一起作為刻線工具，確保能緊貼著邊緣刻出完全平行的線條。其中一片用來抵住側面以作為基準，另一片則是用來刻出線條。

▲黑盒子前側有著宛如緩衝裝置的掛載部位。為了讓其看起來像是橡膠襯套的零件，這邊將塑膠材料裝在電雕刀上進行旋轉加工。

▲裝設用部位同樣使用塑膠材料製成，再組裝到橋狀部位上。雖然這部分也是做成可拆卸形式，不過裝設好管線後就無法拆卸了。要黏貼開關處，也得事先用鑽頭鑿出凹洞來才行。

▲這是前側的掛載部位。板狀凸出處需要疊合裝設襯套和環狀零件。盒子右側有著裝設管線用的凸起部位，由於其中會呈現凹槽狀，需做出相對應的結構。

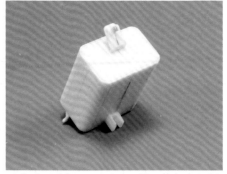

▲這是後側的掛載部位。防滾架處設有細小溝槽，需將鎳白銅板嵌入，然後以塑膠板包裹黏貼，做出掛架。後側沿著邊緣刻出的線條，也是關鍵細節。

單體殼後端的懸吊系統支架

位於車身左右兩側的三角形凸出構造，為懸吊系統支架。實際車輛會直接固定於單體殼上，但先裝設上去的話，後續在修飾和塗裝時，會難以將單體殼頂面處理得平整光滑，因此得改為獨立零件。沿著邊緣設置鉚釘的面，也是組裝在這部分上。

▲這是從後側所見的懸吊系統支架部位。上下連接了從後輪座延伸過來的半徑桿，需雕刻成像是用球形關節連接的樣子。

▲獨立零件的模樣。單體殼上設有專屬凹槽，可確保在不會產生歪斜的狀態下組裝密合。

▲製作基本形狀的過程。由於得比單體殼頂面厚，因此選用1.2mm塑膠板來裁切出基本形狀，再以為上側添加0.5mm、為下側增加0.3mm的夾組方式，營造出厚度差異。

▲將零件放平，側面補上鉚釘痕跡。使用打孔工具來添加〇形結構。為了確保排列整齊，可以利用塑膠板做的模板作為輔助。

▲沿著板狀輔助工具，為側面刻線的過程。藉由疊合黏貼塑膠板來模仿裝設在單體殼上的模樣，並墊出所需高度，以便用0.3mm鑿刀來刻線。

◀確認單體殼上的溝槽位置是否無誤，再將設有鉚釘結構的塑膠板組裝上去。這樣一來，就算是厚度0.3mm的板形零件，也能牢靠地固定。

▶連同鉚釘面修整完畢的懸吊系統支架試組零件。剩下的就是把周邊零件逐一裝設上去。後面的箱形物是與賽車手通信用的連接器，用塑膠板製成，並用卡榫固定在防滾籠上。

▲這是防滾籠下方往前延伸的的支架。為了讓與防滾籠相接的部位更牢靠，將廢棄框架的L形部位插入防滾籠的管中即可，因此選用了塑膠材料。

▲這是裝設在防滾籠右側的零件。設置了塑膠製拱形把手的緊急停止開關，需用管形部位的內面銜接，因此得配合弧面進行修整才行。

▲製作後整流罩固定用托架的模樣。原本為L形金屬零件，以L形塑膠材料裁切就好，但為了在便於加工的狀態下開孔和雕刻，因此分開製作。裝設在緊急停止開關下的模樣，請參考成品。至此，單體殼的製作就告一段落了！

車頭一帶的零件

接著要製作轉向機構和車頭底盤一帶的零件。除了會動用管子進行拼裝之外，還會配合削磨和黏貼需求進行裁切加工。

▶組裝在單體殼前方的轉向機構，是利用黃銅管和塑膠材料製作零件再拼裝而成。接下來會重點說明中心和左右兩側的銜接處，以及如何做出懸臂前端連接部位的造型。附帶一提，塑膠管選用了 WAVE 製產品（灰色）和 evergreen 製產品（白色）。

▲這是屬於前置步驟的塑膠管裁切作業。為了避免切口扭曲變形，最好的辦法是選用截管器，以夾鉗固定塑膠管後逐步削斷。若是管子太薄而易碎時，最好先裝入塑膠棒作為芯部，再進行裁切。

▲轉向機構的變速器是由兩個圓筒交錯而成。要先在較粗的圓筒上開洞，並逐漸擴孔，再將另一個圓筒穿進去、黏合固定。

▲轉向機構左右兩側的銜接部位，為了讓管子能裝設到平面上，需加上底座。將板子黏貼到 L 形材料上，開孔後黏合管子，再修整周圍形狀即可。

▲這是正在製作轉向節臂前端凹狀部位的模樣。由於純粹疊合黏貼的堅韌度不足，需採取讓 L 形材料彼此相對黏貼的方式，再將管子前端裝進下側較厚的部位中。

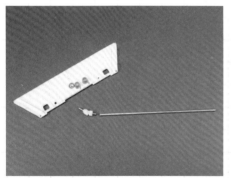

▲照片中是正在製作銜接於轉向機構內側面的轉向軸前端部位。這部分也是自製的，並不講究機能性，而是著重於外觀。

▲用方形塑膠棒修整出一對凹凸形狀彼此吻合的零件，並裝到黃銅線彎曲處，彼此銜接。

▲由於找不到適當的零件作為車頭處制動鉗，只好自製了。其整體形狀就像凸起的碟片，因此先疊合黏貼塑膠板，做成鼓狀。

▲接著，分割疊合的塑膠板，就獲得了兩片制動鉗雛形零件。因為之後要對準旋轉軸，所以保留了圓心。製作最初的鼓狀材料時，要記得在圓形零件之間劃上參考線，作為標記。

▲經過修整後，大致呈現出制動鉗的模樣。輪座部位在試組階段就削挖出圓形開口，黃色部位則是用保麗補土修正的地方。

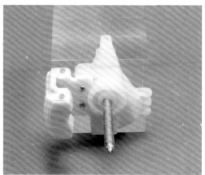

▲修整過螺栓等結構後，將輪座部位組裝起來的樣子。這部分使用了極小螺絲來固定。

製作後輪座

這是用來銜接懸吊系統、讓車軸能轉向的零件，是相當重要的製作難關。整體形狀呈三角錐狀且有空洞，需按照順序逐步製作。

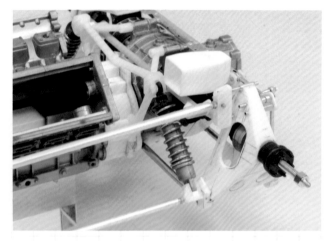

◀試組輪座的模樣。讓傳動軸和接頭穿過內部後，在外側裝上輪轂，上下兩側則是與控制臂相連。為了維持車軸方向，必須確保足夠的精確度與堅韌度。

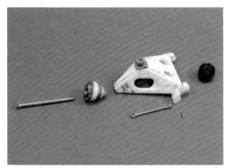

▲輪座與其周邊的零件的模樣。供車軸處螺絲穿過的地方，之後要用層狀塑膠材料填滿。上端的控制臂基座為黃銅管，下側則是用塑膠材料做出。搭配的輪轂和接頭則是加工其他套件而成。

▲製作出三角錐狀，必須先準備模板為參考。為了讓層狀的圓筒形零件（取自塑膠輔助零件這款產品）維持在一定高度，底下加裝了墊片零件，並且將螺絲放在頂部的平面上。為了確認好三角錐的底面，需將塑膠材料黏貼在平面上。

▲配合底面的設置，拼裝、黏貼各個面，建構出三角錐。需要講究厚度和堅韌度的部位，則是在內側黏貼塑膠材料。

▲三個面都黏貼完成的模樣，之後再修整塑膠板超出界的部分。左右兩側形狀相同，按照上述步驟再做出一個三角錐。

▲從模板上拆開後，輪座的基本雛形就完成了。這個階段，需確保車軸方向和控制臂銜接處有對準。

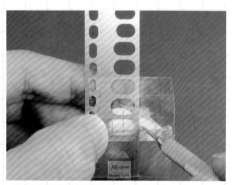

▲用蝕刻片模板劃出圓形和橢圓形的參考線，以便削挖出開口。

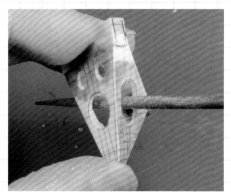

▲削挖開口時，要避免損及內側的面。另外，之後要記得將開口處的邊緣及內側殘留的削磨碎屑清理乾淨。

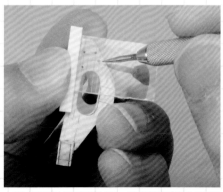

▲黃銅管要穿過處先鑿出參考孔。用透明塑膠板作為模板的話，不僅正反兩面都能使用，作業時還能看到零件表面。

▲輪座製作完成的模樣。裝有黃銅管的頂點部位恐堅韌度不足，可將其中一半填滿塑膠面以增加黏合面，並在四周塗上造形修補劑。

製作後側周邊零件

克服難關之後，接著要製作周邊零件。這部分也是拿塑膠材料和沿用零件來發揮。

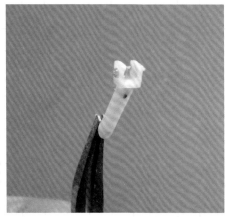

▶這是位於制動鉗附近的後懸架上臂支柱，從下方支撐與懸架上臂之間的接點（請參考P5等處）。將呈凹字形的塑膠材料與塑膠棒連接起來後，還要用黃銅線補強。

▲黃銅線多出來的餘白，就用電雕刀削掉。只要適度補強，很多部位都能用塑膠材料製作。

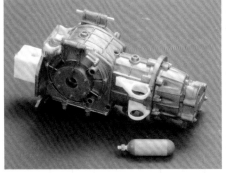

▲變速器要在左側裝上槽狀零件。這個槽狀部位是用塑膠管搭配圓形零件拼裝出來的。托架本身用塑膠板製作，凹槽部位則是用極小雕刻刀雕刻。

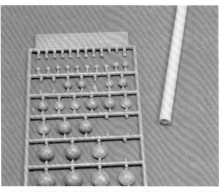

▲用來做出槽狀部位的材料，包含了塑膠管與WAVE製I薄片（圓形）。

▲後翼支架一定要確實讓黃銅線從後翼一路穿到變速器。為了預留這個空間，這邊採取了疊合黏貼塑膠板的做法。

▲位在單體殼和引擎之間的油箱，也是用塑膠板組成箱形而成。這處的特徵在於焊接痕跡，可貼上裁切成細條狀的塑膠紙。

▲正在添加焊接痕跡的模樣。用流動型模型膠水黏貼0.2mm塑膠紙之後，趁其被膠水溶解而變軟的階段，用筆刀刀背壓出所需痕跡。

▲為了讓凹處顯得圓鈍，需堆疊光硬化補土，再用透明塑膠棒壓住直到完全硬化。

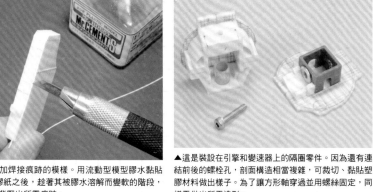

▲這是裝設在引擎和變速器上的隔圈零件。因為還有連結前後的螺栓孔，剖面構造相當複雜，可裁切、黏貼塑膠材料做出樣子。為了讓方形軸穿過並用螺絲固定，同樣需做出所需造形。

▲隔圈零件製作完成的模樣。由照片中可知，凹處確實顯得較圓鈍了。

製作車鼻

車鼻本身由平面所構成，因此這邊用塑膠板來製作出基本形狀。這部分得和單體殼彼此吻合，且因面積寬廣，必須確保做得精準工整，裝設擾流翼等周邊零件亦是重點所在。

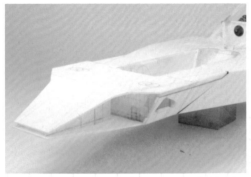

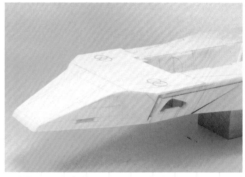

▲車鼻的頂面和底面都是裁切塑膠板製成，為了確保能黏合固定成楔形，兩者之間還要增設隔板加以支撐。各片板形零件均為1mm厚。

▲接著，以塑膠板蓋住側面。面的角度有變，就用瞬間膠CYANON DW＋Mr. SSP粉作為補土來填滿，然後修整成流暢相連的弧面。

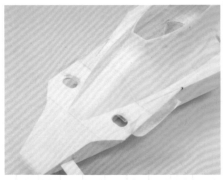

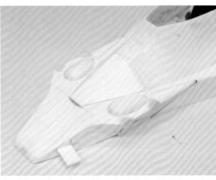

▲基本形狀完成後，就開始加工車鼻頂面。先削挖出開口來騰出阻尼器頂端所需空間，設置橢圓形隆起處。與整流罩相連的梯形部位原本打算用3D列印零件，不過……

▲後來還是選擇用便於修整的塑膠板做出同樣零件。兩側的大型橢圓形部位都是黏貼了3D列印零件，左右兩側共計四處的隆起結構則是堆疊AB補土修整而成。

▲這是內側的模樣。為了不讓頂面中央凹陷，需要進行補強。左右兩側邊角也要用方形材料墊。裝設前擾流翼的板形部位，亦從內部增設了支撐結構。

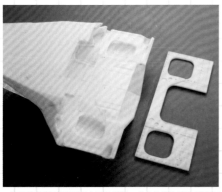

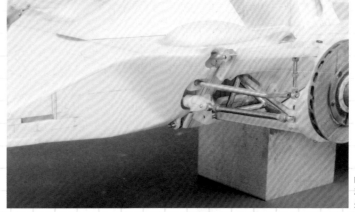

▲這是與單體殼重疊面底下的模樣。會卡住鉚釘列和增裝板形零件的地方，都得事先削掉。

◀修整好側面後，騰出供轉向節臂等構造穿過的空間。車鼻下側處三角形托架，則是用單體殼的卡榫固定。

▲這是正在用塑膠板裁切出前述三角形托架的模樣。為了能夠經由替換零件的方式呈現固定狀態與拆卸後狀態，因此共裁切出了四片。

▲為車鼻前端加上上前下巴。這處板狀零件很薄，靠近螺絲處會呈凹陷狀，製作時需重現這點。

▲裁切出擾流翼的翼端板。將與翼面尺寸相符的塑膠條貼於塑膠板，再嵌組於相符溝槽的模板上，藉此裁切出翼端板。

製作散熱器殼體

　　最後要用塑膠板製作的，就是位於車身側面、用來容納散熱器和機油冷卻器的零件。基本上是用組成箱形的方式製作，不過製作時要記得預留開口部位。

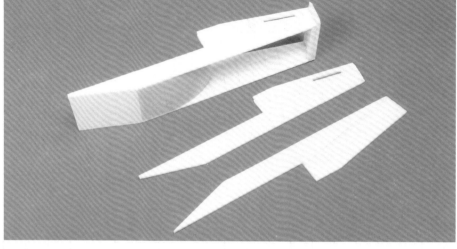

▶裁切好上下兩片塑膠板，夾組成箱型，後端較厚的部位要往上方延長。這是為了補強機油冷卻器用的外框。

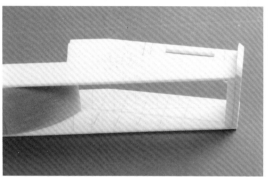

◀在需要嵌組散熱器表面網狀構造的位置削出溝槽，事先刻出五片風葉的位置參考線。設立於頂面的機油冷卻器用溝槽，同樣使用這個方式製作。

▶將空氣導往散熱器的五片風葉，在實際車輛上是很薄的板子，不過為了增加黏合面積，這邊製成了剖面為楔形的零件。這麼一來，也能獨立塗裝這些零件（裝設風葉再塗裝的話，周圍容易塗得粗糙、不均勻）。這個階段，一併製作了供後續黏合時確定位置用的模板。

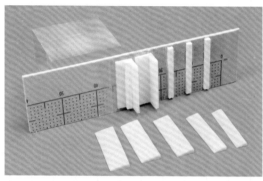

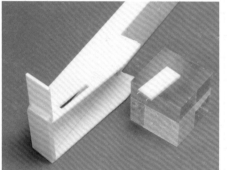

▲接著製作圍住機油冷卻器的部分。這裡需以0.3mm黃銅線打樁，穩固樹立的薄板。有無補強的差異會很明顯。

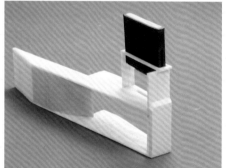

▲補上頂框後，將機油冷卻器裝入其中。這個零件沿用自泰瑞爾P34的套件。不僅在側面雕了溝槽，外框處還設置了凸起結構，作為補強和嵌組時的導軌。

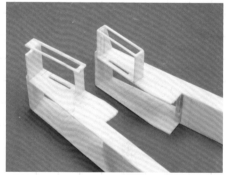

▲左邊是外框板剛組裝好的狀態。右方是修整過餘白，並且將邊角稍微磨鈍的狀態。由照片中可知，背面的垂直板也補強了內側。

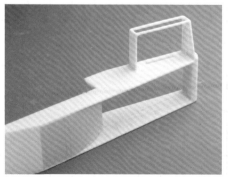

▲機油冷卻器外框製作完成。整體白色可能看不太出來，其實內側有刻意塗上瞬間膠CYANON DW + Mr. SSP粉，將該處打磨得較圓鈍，並統一整合厚度。

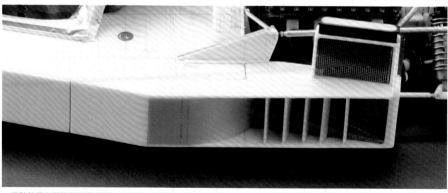

▲將散熱器殼體裝設到單體殼上的模樣。前緣等處並未完全密合，而是稍微留下縫隙。嵌組於內部的金屬網，請見金屬加工章節說明。

零件的沿用與加工

如同先前所介紹，有些部位可以從市售模型套件上找到相似零件來加工，即使只是利用其中一部分，肯定也比從頭製作來得輕鬆。本章將講解這類零件的製作工程。除了說明現成零件有哪些部分可以使用之外，也會說明剩下的部分該如何自製。製作這類零件時的選擇取捨、作業方法，以及搭配方式同樣是重點所在。

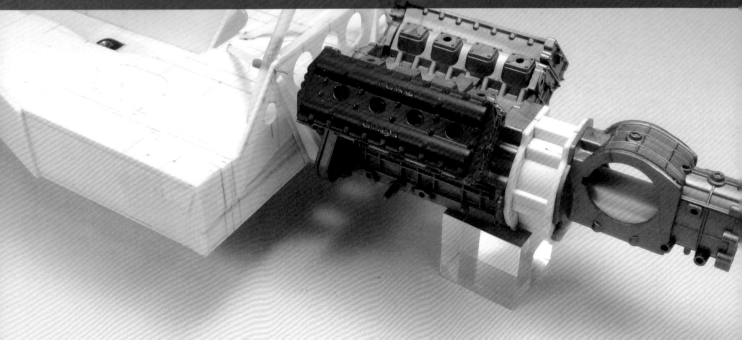

前輪圈與輪轂

泰瑞爾008的特徵之一，就在於宛如換氣扇的前輪圈，轉動時會吸入空氣，發揮冷卻煞車的效果。當時發表車款時，就設定好這項功能，到賽季後半更是將一般的四片輻條都動用上了。

其輪圈的輪輞形狀和蓮花78相同，因此在這邊沿用了TAMIYA製½套件上。不過，蓮花78設置於圓周上的螺栓有12個，但泰瑞爾008為16個，必須自行重新設置。再來就是製作風扇形的中心部位。這部分必須講究裝設車軸處的精確度和剛性，整體需確實做成圓盤狀。考量到將圓盤裁切成放射狀缺口，會難以加工得很有立體感，於是採取逐一製作每片風葉再黏貼上去的做法。完成放射狀的框架之後，再從內側設置輻條狀構造，發揮補強效果。基於風葉是左右對稱的，這邊先個別做出原型，再加以翻模複製。輻條中心則選用了WAVE製I薄片（梯型）來呈現，周圍黏貼上翻模複製而成的風葉。

風扇狀輻條的內側也必須另行加工，使從輪轂伸出的卡榫能插入這裡。雖然½0比例的F1省略了這個部分，但連這些細節都一併重現才是½該有的水準。輪轂也是以蓮花78為基礎製作而成。將碟煞與卡榫處分割後，再用層狀的塑膠輔助零件連接，並一併調整全長。雖然很難從外部看到，但仍是在碟煞和卡榫內側追加了細部結構。

當初製作泰瑞爾008時，我最先著手的地方就是前輪圈。解決這項難題之後，接著才正式展開製作。

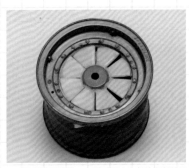

▲▼輪輞沿用蓮花78、風扇形中心部位自製的前輪圈。

▲作為基礎的½比例蓮花78用前輪圈。輻條面為獨立零件，恰好符合需求。

▶將AB補土按壓進框架內，做出與其凹槽形狀相符的凸起狀補土塊，再剝下來，進一步修整成風葉形。

▲個別削磨出左右風葉的模樣。因為事先按壓補土，做出了扇形的內面凸起狀，使零件能順利對準框架上的對應位置。

▲以前述零件為原型，用矽膠進行翻模，再將灌模做出的樹脂零件整齊地排列進框架裡。確定風葉之間的空隙和角度等方面調整得夠美觀後，再黏合固定。

▲為了重新黏貼輪輞上的螺栓，這邊選用了 MENG MODEL 製螺栓 SPS-005 的 1mm 版本。

▲左側為蓮花78的輪轂，將其碟煞和輪轂卡榫分割後，製作成照片右方的形狀。

▲兩者用層狀的管形零件連接，中心部位和輪轂卡榫內側都追加細部結構。

▲用電熱筆裁切出細小圓形。只要用筆尖沿著圓形模板劃過，即可順利裁切出來。

制動盤的加工

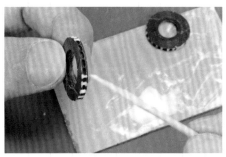

▲制動盤的前側取自蓮花78，後側沿用自泰瑞爾P34。以補土來進行無縫處理，不過因為是早期套件，側面孔洞難以處理工整。

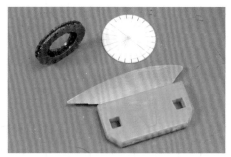

▲於是改用自行裝設隔板的方式重製。先拿電雕刀將整圈削磨成溝槽狀，再用蝕刻片鋸削出裝設隔板用的缺口。

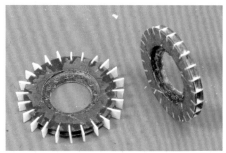

▲以放射狀形式裝設塑膠板後修整形狀，成果如右方所示。不過若是讓孔洞維持現在這種方形開口狀的話，顯然會與實際車輛的模樣不符。

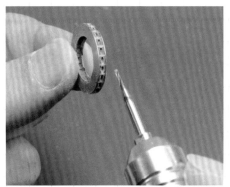

▲因此先用光硬化補土稍微填補孔洞內側後，再用圓頭型刀頭以斜向鑽孔的方式雕刻。這種做法有些費工就是了。

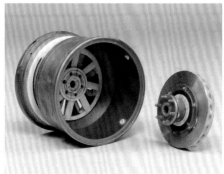

▲輪圈內側與輪轂、碟煞的零件都備齊了。輪圈內側可以看到供輪轂卡榫插入的部位。

▲要用來黏貼蝕刻片零件的碟面得加工做出溝槽。先用塑膠板製作出模板，再用磨鋸鋯的前端削出溝槽。

製作後輪圈

　　泰瑞爾008的後輪圈為內側有高低差的圓筒形。由於泰瑞爾P34和蓮花78的後輪圈為錐面狀，因此難以沿用。調查其他套件後，我發現½麥拉倫M23的後輪圈正好是圓筒形，而且內側有高低差，於是決定以此加工。幸好TAMIYA售後服務中心可以單獨購買其框架。M23用輪輞的高低落差為傾斜狀，但008的接近曲柄狀，因此還得修整一番。這方面是藉由嵌組圓形塑膠板等方式來改變形狀。

　　另外，輻條部位應為皿形，M23的零件也無法直接使用，得另行製作。蓮花78的輻條零件在圓周處設有螺栓，形式剛好相同，可保留下來使用，受六根輻條堵住的部分加工成皿形即可。雖然該零件可以裝進輪圈裡，但其配置方式會影響到輪胎寬度和胎面大小，必須特別留意。輪圈邊緣內周還追加了四個小型的圓形結構，能插入安全螺栓，確保輪胎不會脫落。由於塗裝後會插入金屬卡榫，需事先鑽挖開孔。空氣閥的裝設位置亦比照辦理。

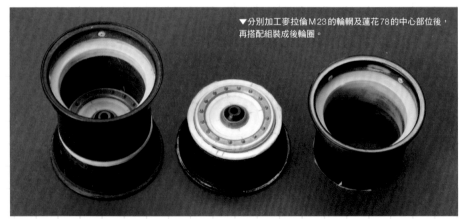

▼分別加工麥拉倫M23的輪輞及蓮花78的中心部位後，再搭配組裝成後輪圈。

▲這是M23的後輪圈零件。與泰瑞爾008相似，是具高低差的筆直圓筒形，所以選用了這個零件。

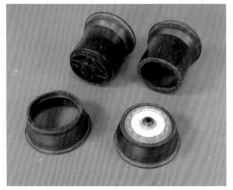

▲將M23的輻條削掉，裝入加工成碟狀的輻條零件，接著調整輪圈內外的銜接處，並一併調整輪圈寬度。

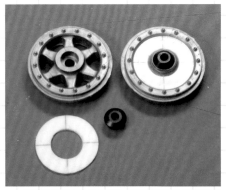

▲左側是碟狀部位加工前的模樣。將塑膠板裁切成圓形並嵌組其中，修改成皿形的模樣，如右方所示。

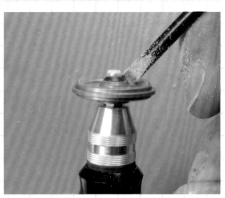

▲穿入螺絲，然後裝到電雕刀上進行車床加工。先修整中心部位後，再把輻條表面削磨到往內凹一層。

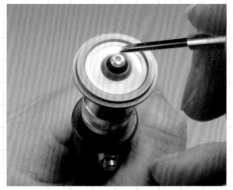

▲接著將塑膠板嵌組進去，以便為其表面添加凹凸變化。使用的平頭雕刻刀是拿一字螺絲起子加工而成的。

▲將輪圈的內側零件加工成可容納碟狀部位，並用刻線儀刻出需要削短的幅度。

▲這是修正輪輞高低差後的樣子。藉由嵌組圓形塑膠板，將M23的傾斜處修整平坦，縫隙則是用補土填平。

▲輪輞內側設置螺栓的部位，均追加了螺絲座狀結構。為了避免裝歪，以打樁的方式黏合固定。

設置座席

　　F1賽車的座席乃是配合賽車手體型打造而成，在所有零件中是造型最具特色的地方。座席從腰部上方往下收窄，可牢牢固定住身體。和實際車輛一樣，需等到單體殼和整流罩等組裝完成，才能裝設至車體中間。我試著裝設泰瑞爾P34的座席零件後，發現腰部以下到膝蓋下方的滅火器附近都還滿吻合的，於是決定以此零件為主。上側的水平部位和左右展開處，則是用塑膠板搭配AB補土做出所需形狀。與整流罩內側相接處也用AB補土填滿，使兩者能夠密合。凹處等曲面則是用電雕刀來進行切削作業，這邊建議使用圓頭型的圓柱刀頭。座席表面得施加光澤塗裝，因此要用海綿研磨片打磨光滑。管線會從座席側面的ㄇ形凹槽穿過，不過左側並不會有任何東西穿過。等整體形狀完成後，再鑽挖出安全帶用的孔洞。就實際車輛來看，這裡也是經由手工調整，大腿部位等處甚至有些左右不對稱，因此製作模型時也試著仿效了。附帶一提，AB補土之所以使用了兩種（黃色和灰色），是因為製作到一半時剛好用完了，只好臨時換另一種廠牌的產品，並沒有什麼特別的用意。

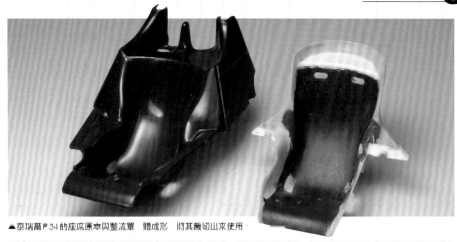

▲泰瑞爾P34的座席原本與整流罩一體成形，將其裁切出山來使用

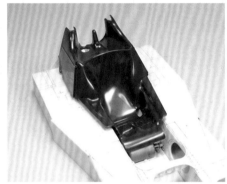

▲將泰瑞爾P34的座席放置在單體殼上。賽車手接觸的座席部分與008相吻合，可以直接延用，因此將此分割下來。

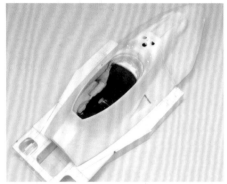

▲先經由拼裝塑膠板等方式，做出座席上側平面的雛形，再為周圍堆疊補土，然後套上整流罩，以確保足夠密合。

▲等周圍補土硬化後再取出，確保與周圍密合，再進一步修整。

▲左右兩側與背面都修整完的模樣，有幾處邊緣削磨得較薄。

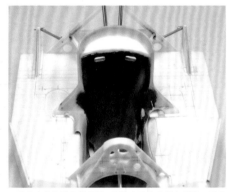

▲鑽挖出安全帶用的孔洞。照片中正在重製左側的ㄇ形凹槽。

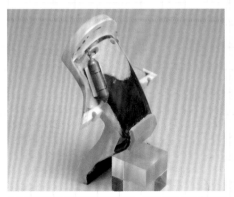

▲座席背面的左側掛載了氧氣瓶，這也是沿用自泰瑞爾P34，掛載部位則是用塑膠板製作。

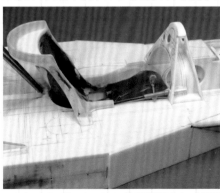

▲座席側面的形狀。側下方需要裝設排檔桿處也一併試組了，還可以看到腰部一帶鑽挖了安全帶用的大型開口。

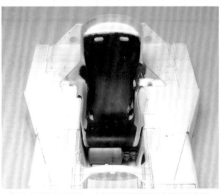

▲修整完畢的座席零件。由於是沿著單體殼內壁密合組裝，各個面都呈現左右不對稱的模樣。

固定引擎

在說明引擎、變速器等零件的細部製作之前，得先討論如何裝設至單體殼上。這可說是整件作品中最為重要的部分。

將原本各自獨立的零件連接起來後，有些地方可能需要延長，有些地方則會出現微幅偏差，還得確保是否足夠牢固。因此，需以軸棒穿過單體殼至後端變速器來加強穩定度。引擎只是放置於兩者之間，並不算構造零件，因此容易在製作過程中試組看看。引擎吊架也不需要花太多工夫，但能藉此呈現出細膩作工，對泰瑞爾008這類賽車而言仍格外重要。

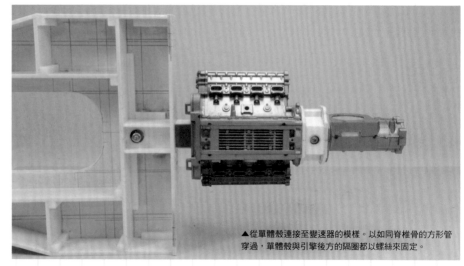

▲從單體殼連接至變速器的模樣。以如同脊椎骨的方形管穿過，單體殼與引擎後方的隔圈都以螺絲來固定。

▲選用evergreen製方形管作為軸棒，將6.3mm和8mm的方型管套在一起使用。

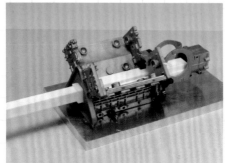

▲暫且固定住引擎和變速器，將方形管穿入其中並黏合固定，接著用薄塑膠板作為填充物，塞入周圍以微調位置。

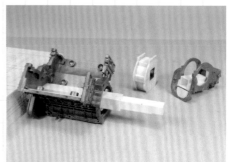

▲將外側方形管分割開來，引擎和變速器僅靠內側的方形管來銜接。

引擎取自泰瑞爾P34，汽缸頭蓋取自泰瑞爾003

福特DFV引擎和變速器都是直接沿用泰瑞爾P34。雖然蓮花78的零件也與之相似，但比對細節後，還是泰瑞爾P34的較便於使用。不過，汽缸頭蓋就不能延用泰瑞爾P34零件了。有使用到DFV引擎的TAMIYA製1/12比例F1套件中，有好幾款汽缸頭蓋的表面福特標誌都做得不夠理想，泰瑞爾P34和蓮花78也是如此。因此，這邊選擇沿用TAMIYA製1/12比例「泰瑞爾003（1971摩納哥GP）」套件的零件。這是近期雕刻較好的零件，針對福特標誌進行修正的方法請見P112。

泰瑞爾003汽缸頭蓋的尾端設有一體成形的托架，需削掉才行。另一側則要保留原有狀態，再裝設自製的泰瑞爾008用托架。這邊使用金屬板製作會較具質感，但單體殼的卡榫會插在這裡，需具有一定厚度，所以最後還是選用了塑膠材料來製作。托架於後續組裝即可，因此可調整引擎的固定方式。汽缸頭蓋的表面有一部分螺栓結構數量不足，需分割泰瑞爾003的舊版汽缸頭蓋來製作。在其他細部修飾方面，油門後端追加了凸出處。板形部位則是用鎳白銅板製作，兩側彈簧都選用直徑0.5mm。關於空氣道側邊的噴油嘴，留待「金屬素材與加工」章節再說明。雖然變速器也是沿用自泰瑞爾P34，不過懸吊系統等周邊零件是自製的，需配合裝設需求進行加工。

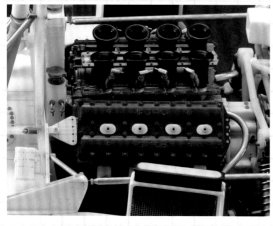

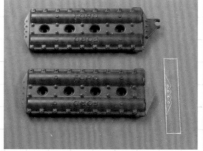

▲削平汽缸頭蓋其中一端的板子，接著用透明塑膠板複寫另一側形狀，並以此為準進行修整。

▲表面數量有所不足的螺栓，其實是從剩餘的汽缸頭蓋上分割下來使用的。

◀引擎和輔助輪機類、變速器都是取自泰瑞爾P34，汽缸頭蓋則是沿用自泰瑞爾003（1971摩納哥GP）。

▲用塑膠材料自製的單體殼托架。為了插入前方的卡榫,製作得比較厚。

▲用電熱筆搭配模板,裁切出橢圓形後,製作成裝設在托架上的蓋子。

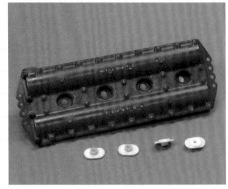

▲將圓形鉚釘鑿出孔洞,黏在塑膠板上,蓋子就製作完了。背面貼上另一片圓形塑膠板,確保組裝到孔洞時更牢靠。

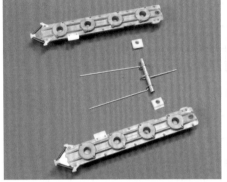

▲為兩片油門追加製作後端回位機構,以及位在兩者間的油門桿。

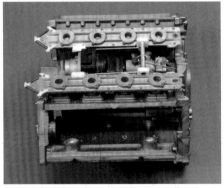

▲裝設到引擎上的模樣。組裝周邊零件後,就難以看到追加的回位機構了。

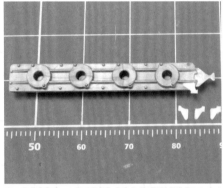

▲為油門後端追加零件的過程。以0.3mm塑膠板裁切出白色板子來修飾細節,增添視覺效果。

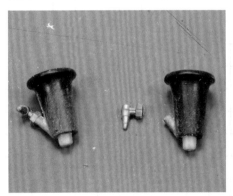

▲以塑膠棒作為空氣道的軸棒。燃料管處僅保留了基座,前端改用金屬零件重製。

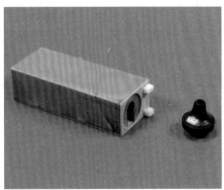

▲置於空氣道間的盒子,則用塑膠材料製作管線基座,並追加了鉚釘和焊接痕跡。

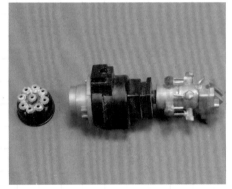

▲將插入高壓線的分電器修改得更精細,以金屬線製作右側插入燃料管的軸棒。

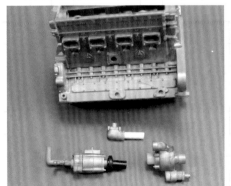

▲裝設在引擎兩側的輔助輪機類零件很容易晃動,需配合組裝位置進行修正。圓筒部位也換成了塑膠棒。

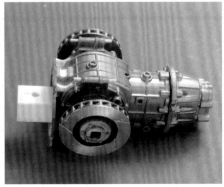

▲將變速器頂面的前側形狀,修改為和緩的U形。由於中央托架的軸棒很容易折斷,因此更換為黃銅線。

▲這是變速器的後端。從後翼支架內部穿過的黃銅線用組裝槽,就設置在這裡。

製作排氣管

以裝設排氣管來說，就算使用相同引擎，設置方式也會因車輛不同而異。泰瑞爾008的排氣管從集合處到後半顯得平直，因此選用塑膠管來製作。不過問題在於前側的彎曲部位，因為被周圍零件遮蓋，難以分辨實際模樣，但理論上應較相似蓮花78的零件。雖說選擇沿用蓮花78零件，但集合處的位置仍有不同，無法直接使用，必須配合修正。針對這點，必須先製作維持集合處的模板，分別製作彎曲處和插裝至引擎的部分，再將之相連。與引擎的空隙則是藉由金屬線打樁來連結，同時一併調整長度和角度。等到整體都調整好之後，再用補土填滿空隙，以便修整成流暢的模樣。作業時都要在模板上進行，在進展到堆疊補土前的黏合階段時，必須先組裝好懸吊系統等周邊零件，確認是否會對周圍造成干擾，再繼續進行下去。先前打樁用的金屬線可作為連接軸，塗裝後仍保留下來。

▲為了確保引擎與排氣管集合處之間的相對位置，因此製作了模板，再試著接上蓮花78的零件。

▲因為無法直接組裝，必須用塑膠材料做出插裝至引擎上的部分。將排氣管削短後，用金屬線打樁來連接自製零件。

▲組裝好周圍零件，進行確認。確保不會卡住控制臂等零件，並審視一下組裝流程。

▲於排氣管根部堆疊補土的過程。接下來會將該處修整成流暢的形狀，根部束成一列的地方也要削掉。

▲經過修整的排氣管。為了比較，使用不同的金屬線打樁。但無論是鋁線還是黃銅線，都差異不大。

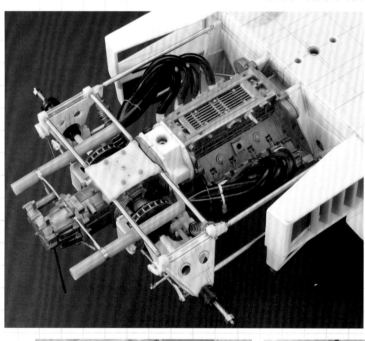

◀從底面所見的排氣管模樣，平直部位用塑膠管製作。

▲用補土將集合處的凹槽處理平整。先堆疊光硬化補土，再用PP（聚丙烯）板壓平、等候硬化即可。

製作彎曲的配管

接著要介紹的方法不屬於沿用零件的範圍，相對於排氣管，需經由彎折線狀材料來製作。這部分就是從引擎後側連接至散熱器的配管，粗細約為2mm。一開始先用易於反覆彎折的鋁線來試做，藉此評估彎曲幅度和長度。接著再使用「TAMIYA 軟質塑膠材」的2mm圓棒來正式製作。這種材料表面光滑，容易加工、增設分歧管線等構造。若僅針對特定部位施力彎折，就會造成細小凹痕，因此彎曲時不要集中施力在一點上，需分散施力。此外，先用吹風機微微加熱再彎折的話，形狀會更好維持穩定。

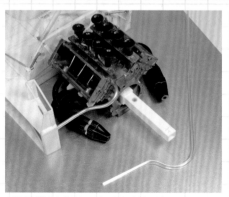
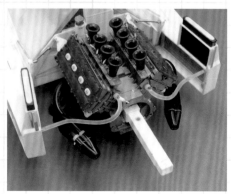

▲這是引擎後側的配管。先用易於彎折的鋁線試做，再以此為準，改用透明軟質塑膠棒來製作。

▲完成後的模樣。追加了細小的分歧等構造，表面則是用砂紙打磨成霧面狀，更易於辨識。

製作散熱器

　　散熱器是藉由風，讓冷卻水和潤滑油降溫的裝置。以零件來說，其特徵在於具有網眼狀結構。供引擎冷卻水用的就直接叫做散熱器，供小型潤滑油用者則稱為機油冷卻器。泰瑞爾008的車身側面就設有長方形散熱器，上方搭載了機油冷卻器，變速器也設有一具機油冷卻器。

　　製作泰瑞爾008的散熱器時，沿用了既有套件的網眼狀結構，再用塑膠板做出周圍框架。由於找不到長度與其長方形散熱器相仿的零件，於是使用了蓮花78的零件，並以正反兩面相接的方式延長。接合線刻意設置在正面會被風葉遮擋的位置，網眼結構也仔細地銜接起來，盡量做到不醒目。側面的機油冷卻器幾乎直接沿用了泰瑞爾P34的零件；變速器上的機油冷卻機則是僅沿用網眼結構，外框以塑膠材料自製。考量到外框會暴露在外，在雕刻上格外花心思處理。

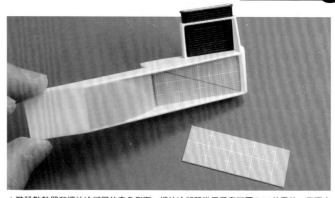

▲裝設散熱器和機油冷卻器的車身側面。機油冷卻器沿用了泰瑞爾P34的零件，但下方的散熱器無法直接沿用。

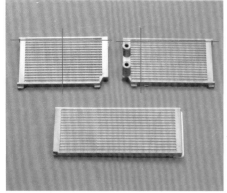

▲沿用蓮花78的散熱器，削掉紅線部位並連接起來後，製作成果如下方所示，銜接處製作得並不醒目。

▲這是為裁切位置劃上參考線的作業。利用游標尺上側來測量出到零件邊緣的長度為何。

▲裁切時，需抵著直角定規進行。這邊選用了刀刃厚度為0.1mm的極薄刃鋸子作為裁切工具。

▲裁切好的零件。連接上方零件的左側和下方零件的右側後，為背面黏貼上塑膠板加以補強。

▲此為散熱器零件的正面與背面。背面紋路是以鑿刀雕刻等寬溝槽而成，並追加了邊框和配管基座等結構。

▲沿用泰瑞爾P34的機油冷卻器零件，需先稍微削掉組裝一側，並在上方和側面追加細部結構。

▲變速器上的機油冷卻器也是，需削掉多餘部分再製作，並以塑膠材料圍在網狀部位的外側。

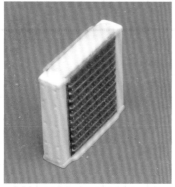

▲追加疊合面板及細小孔洞等結構後的狀態。待塗裝完畢、入墨線時，會呈現極佳的視覺效果。

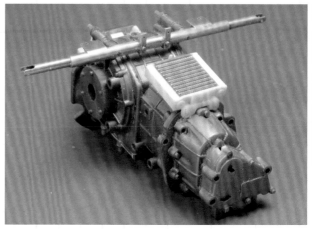

◀追加配管基座和裝設用金屬零件，並且裝設到變速器上的模樣。如圖所示，前側向上傾斜的幅度頗大。

沿用或自製連接部位

沿用零件時，基本上會保留原有形狀直接使用，但裝設方式不同的話，就必須加工調整一番。此外，有時會遇到不得不修改零件主體，但連接部位可保留使用的情況；或是只有一點形狀不同，乾脆重製周圍並修飾細部。就算可使用部位不多，只要能作為基準形狀，即可發揮很大的作用。

製作連接部位時，不僅要留意裝設位置和方向，也需確保具有足夠的黏合面積和強度。當遇到可保留連接部位，但需要修改零件主體的情況時，要小心別損壞到連接處。視情況而定，直接分割開來製作可能更方便。無論如何，都要處理到加工處和沿用處組裝後無異樣才行。

▲裝設在車身前側的主缸零件，在此選用了¹⁄₁₂泰瑞爾003的同部位零件來加工，但僅使用到下側的轉折部位而已。

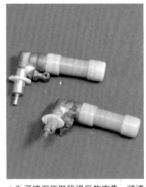

▲為了確保能裝設得足夠牢靠，將連接部位用黃銅線延長，套蓋處則是用塑膠管製作，並追加了管線接頭。

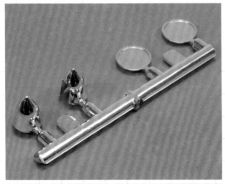

▲後照鏡也是以泰瑞爾003的零件為基礎。由於沒有基座部位，直接自製出來。

▲為了洗掉零件表面的電鍍層，先浸泡在Mr. COLOR的溶劑裡。靜置一段時間後，即可剝除表面的電鍍層。

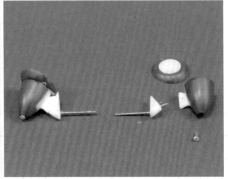

▲以塑膠材料製作基座。由於這個楔形部位在實際車輛上是木製品，為了便於分色塗裝，製作成獨立零件。

▲踏板是以泰瑞爾P34的零件加工而成，支架角度、踏板背面的造型等都經過改動，並追加連接至踏板的管線構造。

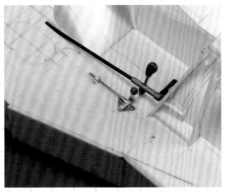

▲排檔桿同樣取自泰瑞爾P34，不過筆直的棒狀部位換成了金屬線，往後延伸的長桿為鋼琴線。

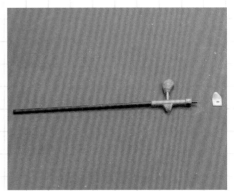

▲排檔桿本身的模樣，追加了裝設至防滾架上的小托架。

▲膝蓋下方的滅火器同樣取自泰瑞爾P34，前方的固定用金屬零件則是用塑膠材料製作，安全帶會於此固定。

▲這是後煞車用進氣口，連接部位使用了形狀相同的泰瑞爾P34零件，上側則是用塑膠材料自製。

▲如左所示，拼裝塑膠材料來做出進氣口的雛形，以方形管呈現開口。右側零件為修整過後的模樣。

▲後側制動鉗是以泰瑞爾P34的零件為芯,修改為方形的模樣而成,並分割出內側的(+)(+)結構,改裝設到外側。

▲補足頂面螺栓及管線接頭設置處的模樣。連接部位也要用黃銅線打樁,確保組裝牢靠。

▲裝設在輪座裡的接頭部位。為了進一步修飾泰瑞爾P34零件,需先於側面雕出溝槽。

▲接著配合螺栓位置來追加肋梁,並在內側追加螺栓。從輪座開口處,可窺見到這個部位。

▲機油濾清器也是取自泰瑞爾P34,先分割接頭部位,再修改角度。設有開口的裝設用托架,也是自製零件。

▲變速器後側的模樣。參考實際車輛的照片,修改了接頭形狀,與配管相接的軸棒也以黃銅線打樁。

▲設置在排氣管支架上的連接零件。這部分沿用了泰瑞爾P34的零件,並以塑膠材料、黃銅線添加細部修飾。

◀添加細部修飾,並從支架零件上分割下來的模樣,接著要黏貼到自製的支架零件上。

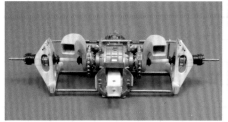

▲組裝到後車橋上的模樣。以塑膠圓棒製作傳動軸,並沿用、修整泰瑞爾P34的零件,製成裝設在兩端的接頭罩。

▶從引擎後方欣賞組裝完畢的模樣,確認排氣管和細部零件的樣子。

金屬素材與加工

控制臂和各處支架多半是以細小鋼材、板材搭配製成，這也是當時F1賽車的特徵所在。為了製作1/12比例時，以適當零件來重現這些部位，大多選擇了金屬素材。本章將詳細介紹如何製作並加工這些金屬素材。

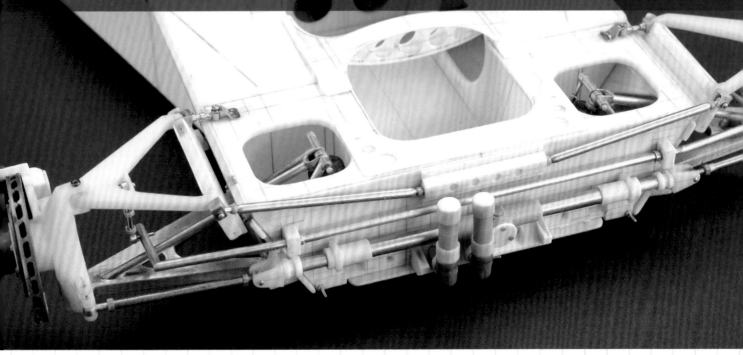

為什麼要用金屬來製作？

使用金屬素材的好處，在於能將細微或較薄的部分做得很牢靠。因此，製作塑膠模型時，會在容易折斷的地方用黃銅線打樁補強，或是以蝕刻片零件製作較薄的部位。金屬素材不僅適合用於彎折加工，還能呈現獨特質感，這些都是其優點所在。

以模型素材來說，常會使用較易於加工的黃銅。在主要販售鐵道模型的店家選購黃銅時，通常會有厚度和剖面各異的款式可供挑選。其他常用的素材，還有鎳白銅、不鏽鋼、鋁等金屬。除了板形或棒狀材料之外，亦有鉚釘、螺栓、金屬網、彈簧等特定形狀的素材，都能應用在縮尺零件上。

此外，使用金屬素材時，需熟悉金工用具和製作方法才能運用自如，例如：切削和加工時需使用特定工具；銜接時可靠黏合或焊接。不過，只要克服這些門檻，就能在製作模型時多多善用金屬素材。這麼一來，不但不容易損壞，還能感受到獨特的手感。以1/12泰瑞爾008來說，許多部位是靠著管子和焊接來連接的，製作的同時想像著「實際車輛也是這樣焊接嗎？」，就會覺得十分有趣。彎折細小的金屬零件時，為了做出銳利感，得反覆製作好幾次，但完成後所散發出的穩定感真的別具魅力（再度強調）。經此製作的零件，甚至能施加電鍍，這也是用金屬素材製作的一大好處。

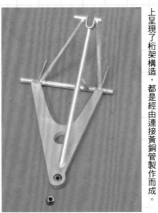

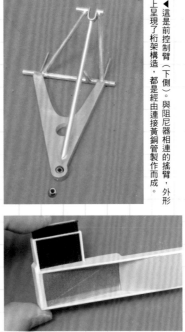

▲製作時選用蝕刻片零件，讓保護散熱器的金屬網更具立體感。周圍外框和補強用支架，則是從背後以焊接方式固定。

◀這是前控制臂（下側）。與阻尼器相連的搖臂，外形上呈現了桁架構造，都是經由連接黃銅管製作而成。

▲為了保持控制臂的角度，將鋼琴線穿入黃銅管的例子。

▲經過彎折加工的部分。座席前方的小操縱桿使用了不鏽鋼零件，細長的配線蓋則是彎折鋁板製作而成。兩者均保留了金屬本身的質感。

▲黃銅素材除了通用的板形、管狀材料之外，尚有WAVE製「C-管」等有多種直徑可供選擇的產品。另外，ALBION ALLOYS製方形材料還有剖面為凵形的產品。

▲主要以電雕刀來進行截斷、切削的作業，最常用到的是鑽石鍍膜圓鋸片型刀頭。除此之外，SHIMOMURA ALEC製「超絕切割鋸0.1」和WAVE製「無線圓鋸」等也是常用的工具。

▲這些是連接金屬時會用到的焊接工具，包含金屬加工用焊錫絲、助焊劑（用於清除沾到焊錫處的汙漬，讓焊錫能順暢流動的耗材），以及40W的電烙鐵。使用不鏽鋼素材時，需改用不鏽鋼用焊錫絲和助焊劑。

製作前防傾桿

在此以前防傾桿為例，說明如何將細小黃銅管連接起來。這部分需連接彎折近直角及彎曲幅度很小的黃銅管，為了便於作業，還需以塑膠材料製作模板。此外，用電烙鐵抵得久一點可加熱軟化，但會降低精確度，因此必須短時間完成焊接作業。換言之，焊接的訣竅在於疊上焊錫絲之後，要在短時間內用電烙鐵抵住該處完成作業。最後用助焊劑清洗多餘的焊錫絲，再進一步修整焊接處。

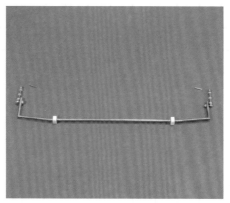

▲位於車身前側的防傾桿全貌。彎折近直角的部位前端設有接頭，會與前懸架上臂相連。

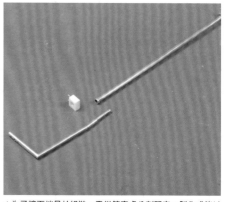

▲為了讓兩端易於組裝，需從筆直處分割開來，製作成能以插裝方式連接的樣子。

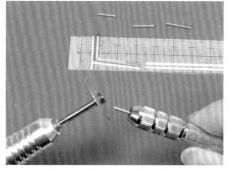

▲截斷黃銅管，並調整前端角度。為了便於持拿，可將管子固定在手鑽上。

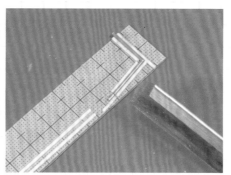

▲以模板上的方格作為參考，使用薄刃鋸垂直裁切，修整與筆直部位相連的接合面。

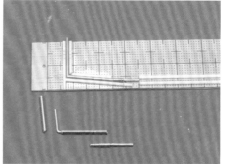

▲選用外徑1.4mm、內徑1.0mm的黃銅管，連接部位和轉角處都要以黃銅線為樁。

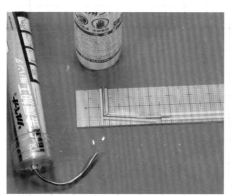

▲將焊錫絲裁切成薄薄的小塊狀，再於接合處塗上助焊劑，然後疊上焊錫塊，用電烙鐵加熱。

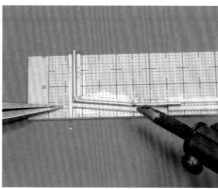

▲使用電烙鐵時，需以加熱接合處的方式來熔解焊錫塊。如果直接加熱熔解焊錫塊的話，會變得難以流動。

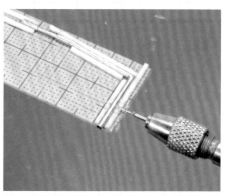

▲在準備裝設接頭處鑽挖開孔的過程。模板上設有鑽孔用的溝槽，只要伸入鑽頭，即可在側面鑽挖開孔。

製作前懸架下臂

製作控制臂，可說是連接管狀和板形材料的應用篇。以實際車輛來說，拉伸控制臂和阻尼器的通常是兼具搖臂功能的懸架上臂，很少見懸架下臂兼具此功能。起初的設想是只有控制臂平面用塑膠板來製作，但考量到損壞後會難以修復，改成全部使用黃銅。由於這部分得反覆焊接，為了避免影響先焊接的部位，需用沾濕的面紙捲住該處再進行作業。

控制臂的平面是用2mm厚的黃銅板裁切而成，方法是先鑽挖出數個孔洞，再沿著孔洞切削。切削過程中容易被碎屑誤傷，必須格外謹慎，並在事先圍出的作業範圍內進行切割。以電雕刀裝設超硬刀頭進行作業時，需使用吸塵器同步吸走碎屑。

拼裝管子的部分則是使用製作防傾桿的方法，進一步調整角度使其更具立體感。

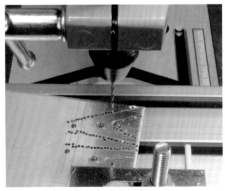

▲於2mm厚的黃銅板上鑽挖開孔的模樣。方便順著孔洞軌跡，分割所需部位。

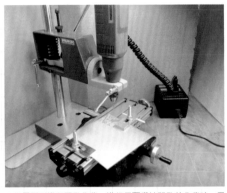

▲以電雕刀進行開孔作業。進行反覆鑽挖開孔的作業時，需搭配設有操縱桿的工作平台，會比較方便。

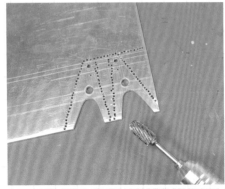

▲正式裁切下來之前，先以超硬刀頭修整如支架的部位。

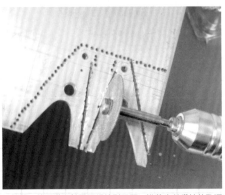

▲接著，使用鑽石鍍膜圓鋸片型刀頭，沿著先前鑽挖的孔洞進行分割。

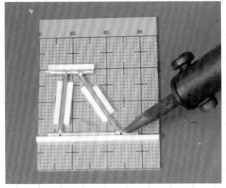

▲將黃銅管焊接成梯形。下方是懸架下臂基座的軸棒，上方則作為與阻尼器上端銜接的位置。

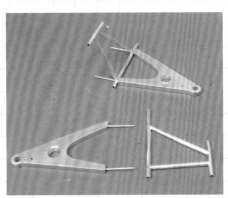

▲平面部位用黃銅線打樁，然後將梯形部位以傾斜立起的方式與之相連。

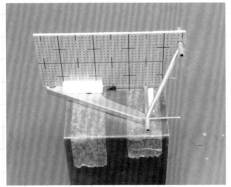

▲暫且固定在用來維持角度的模板上後，焊接用黃銅線打樁的部位，使兩者連為一體。

▲裁切梯形上端的過程。為了確保裁切時黃銅管不會變形，需先穿入黃銅線作為補強。

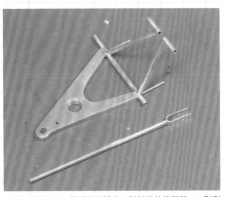

▲裁切出缺口後，裝設前端設有U形結構的黃銅管。U形側面的細小孔洞是用於連接的。

▲U形棒子的做法，先彎曲細長的板子，將其鑽挖開孔後，從底面插入黃銅管，然後焊接固定，最後將內側削磨工整。

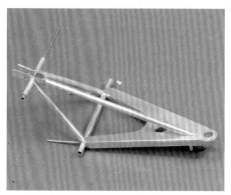

▲用更細的黃銅管穿過上端，藉此固定位置。從平面也可看到其中有軸棒穿過。

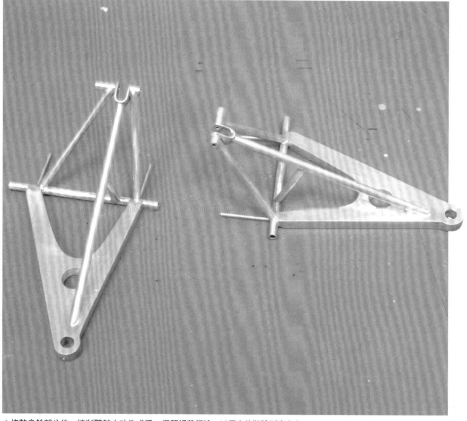

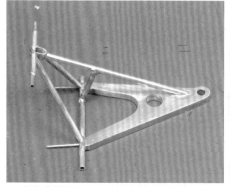

▲再增設一根支架，用來銜接斜向相連的黃銅棒和底下的軸棒。

▲修整多餘部分後，控制臂就大功告成了。保留細黃銅線，以便之後裝設到車身上。

裁切薄板

這部分為了保留素材表面的質感，直接拿來使用。由於加工過程中容易造成歪斜，需盡可能按照需求裁切出完整形狀，之後不要再微調。首先，用薄塑膠板做出雛形，再以此為模板，疊在金屬板上進行裁切。塑膠材料較易於加工，方便用來評估形狀。

▲裝設在防滾籠背面的板子，是選用0.1mm的鎳白銅板來製作。藉由塑膠板評估管線穿過的孔洞要設置於何處後，再以此為模板複寫到鎳白銅板上。照片中可以看到用瞬間膠浮貼的痕跡。

◀裝設在後輪座處懸架上臂基座的板形零件。先浮貼作為模板的塑膠板，再複寫出孔洞的位置和外形。

▲板形零件裁切完成的模樣。為了保留素材表面的質感，浮貼時要將膠水塗在不會使用到的那一面。

自製可於塑膠棒鑽孔的輔助工具

接下來要介紹的自製品，不是用來直接組裝在模型上的零件，而是以黃銅棒做成的「塑膠棒鑽孔輔助工具」，讓0.5mm的鑽頭能正對著內徑2mm的棒子中心進行鑽孔作業。構造相當簡單，只是拼裝粗細各異的黃銅管，並焊接固定而已。

▲這就是拼裝兩根黃銅管做出的鑽孔輔助工具。只要有內徑相異的管狀材料，即可輕鬆製作出來。

▲先將輔助工具套在棒狀材料上，接著筆直地在正中央鑽挖出孔洞。光是能找出棒狀材料的中心位置，就十分方便了！

製作接點部位

在實際車輛上，控制臂和桿狀前端等處都是用螺栓來固定。為了重現這點，本作品使用了卡榫來呈現，並以金屬材料自製前端接頭。由於會使用不少數量，因此採取了一舉製作多種尺寸的通用接頭，以便因應所在部位需求。接下來將說明製作過程及使用的模樣，再介紹如何應用於零件上。

▲在黃銅管的其中一面鑽出可供軸棒插入的孔洞。範例中使用的是2mm的黃銅管和1mm的軸棒。

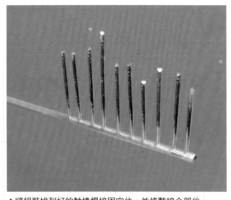

▲將組裝排列好的軸棒焊接固定住，並修整接合部位。

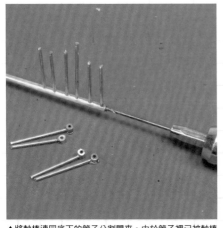

▲將軸棒連同底下的管子分割開來。由於管子裡已被軸棒和焊錫材料塞住，分割前要重新鑽挖開孔。

通用接頭的使用範例

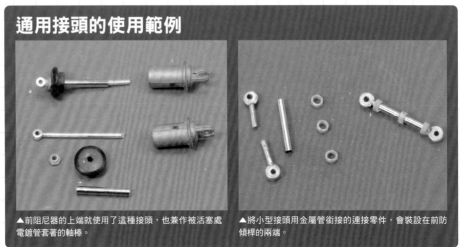

▲前阻尼器的上端就使用了這種接頭，也兼作被活塞處電鍍管套著的軸棒。

▲將小型接頭用金屬管銜接的連接零件，會裝設在前防傾桿的兩端。

噴油嘴

噴油嘴位在引擎空氣道側面的凸起處，會和燃料管相連，相當醒目。就算以塑膠製作，也會添加細部修飾，屬於重點部位。在此採用類似接頭的製作方法。

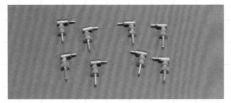

▲自製的噴油嘴零件，六角形螺栓取自塑膠鉚釘這款產品。

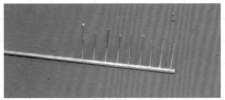

▲將0.6mm的不鏽鋼線垂質插在1.3mm的黃銅管上，並焊接固定。到此為止的步驟，都和製作通用接頭相同。

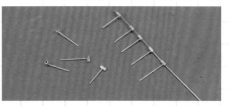

▲分割開來後，用0.5mm的金屬線串起黃銅管，並焊接固定。接著再度分割開來，並修整形狀，最後加裝鉚釘零件。

前懸架上臂基座的小型接頭

單體殼頂面的高低落差處附近設有小型接頭，用於連接車身與懸架上臂基座，其中一側為∪形。在此要用∪形材料搭配板形材料製作，裝設完畢的樣子請見P46。

▲ALBION ALLOYS販售的∪形材料，在此選用2.5mm×2.5mm款。

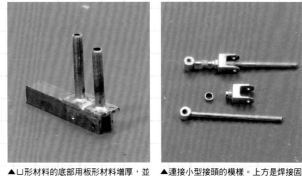

▲∪形材料的底部用板形材料增厚，並將管狀材料焊接固定於此。作業時一次做兩個，餘白修整後的模樣請見右圖。

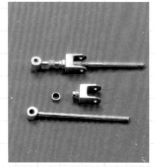

▲連接小型接頭的模樣。上方是焊接固定後，進一步削掉多餘軸棒的樣子。

排氣管支架

在此要自製位於變速器左右兩側的排氣管用支架。棒狀部位仿效通用接頭，排氣管穿過處則是裁切桿狀天線的大口徑管子而成。製作模板來確認各個零件的設置位置後，再進行組裝作業。

▲製作完成的排氣管支架，需夾組於變速器後方的板形零件兩側，裝設基座非左右對稱。

▲用來穿排氣管穿的大直徑管狀材料。旁邊的棒狀材料，其實是自製小型接頭時的零件。

▲在確認位置用的模板上組裝零件，並焊接固定。追加板形零件後，多餘的部分修掉。

煞車平衡調整桿

這是位於駕駛艙前方的小型操縱桿。因其銀色光澤相當引人注目，做成無塗裝形式即可。T形操縱桿的層狀棒形部位，是以黃銅線搭配黃銅管製作而成。為了讓黃銅呈現銀色，表面以焊錫材料覆蓋。基座的板形部位取用自不鏽鋼製蝕刻片的餘白部分製作。裝設的螺栓和實際車輛一樣為六角形螺栓，並使用鍍鎳的黃銅製零件。

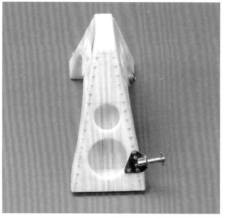

▲裝設在防滾架側邊的操縱桿。為了能夠選擇角度，分別製作基座和操縱桿。

▲於黃銅製軸棒鑽挖可橫插棒子的孔洞。為了不讓鑽頭偏移，塑膠模板上刻有專屬溝槽。

▲將卡榫穿過層狀黃銅棒，並在焊接時直接將焊錫材料覆蓋在表面，使整體呈現銀色。

▲鑿出參考孔，以利於基座上鑽挖孔洞。鑿得深一點，會更易於之後鑽挖。

▲裝設好管子後，進一步修整完畢的基座零件。操縱桿零件的表面也處理成銀色。

後防傾桿用操縱桿

這是用來調整後防傾桿的操縱桿，同樣會做成保留金屬質感的模樣，只有圓形的桿頭使用市售塑膠製輔助零件。

▲在三角形板狀零件上設置細長操縱桿，並與往後延伸的長桿相連，後方還設有固定釦。

▲以鎳白銅板製作板狀部位，並將黃銅管前端切出缺口後壓平，製成連接操縱桿與長桿的零件。

防滾籠支架

這部分同樣需要經過多次焊接固定。其基本形狀是在防滾籠上側用管狀材料做出V形構造，於兩者間設置皿形供油口，並於下側裝上板形零件，使從肩部拉過來的安全帶可以扣在這裡。這組支架相當重要，可確保防滾籠工整地豎立。製作時可先從決定形狀著手，再陸續為各部位追加零件。

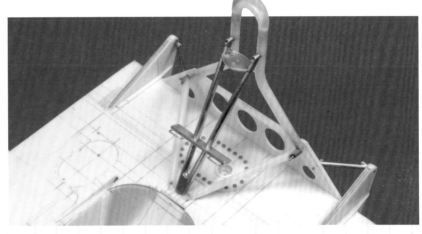

◀防滾籠本身是由各式素材組裝而成，前方支架是用來確保其足夠牢靠，追加了管狀零件的部位全是以黃銅管製作。

▲先製作出用來插在防滾籠主體上的層狀管子，再與斜向設置的管子組裝起來。

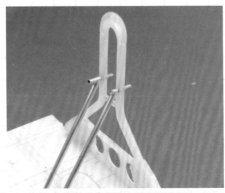

▲組裝好後，將層狀管子插入防滾籠的組裝槽。

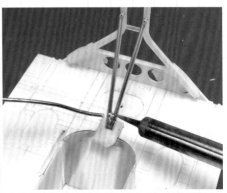

▲為了讓兩根支架的角度維持V形，需於底部焊接固定。可事先墊上沾濕的布塊，保護其他部位。

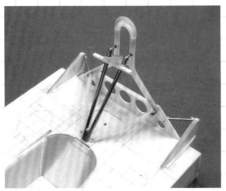

▲於上方追加皿形零件，底下塞入剛好能卡在兩根黃銅管之間的塑膠板，確保能夠水平裝設。

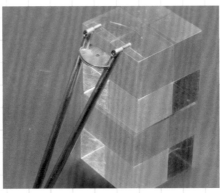

▲焊接固定並修整過後，於皿形零件的邊緣疊合黃銅線並焊接固定。

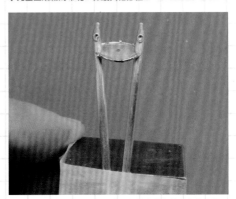

▲此為追加邊緣後的模樣。由於仍留有黃銅線本身的曲面，顯得與平面銜接得不順，需再補上一點焊錫材料來修正。

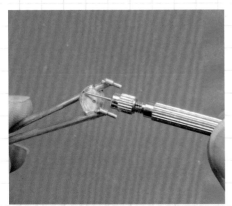

▲用小型圓頭雕刻刀切削，修整邊緣內側。

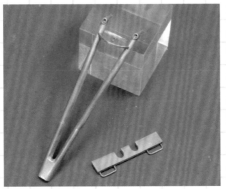

▲以1mm的板子和0.5mm的線材，製作固定安全帶的板形零件，並削出嵌組黃銅管的缺口。

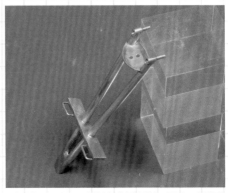

▲焊接板形零件時，填滿嵌組黃銅管的缺口周圍，以便修整成完整的板形。

單體殼背面支柱

單體殼的防滾籠兩側背面，裝設了斜向延伸至懸吊系統支架的支柱。於兩端垂直凸出的管子以斜向相連，需花些工夫製作，在此以較為簡略的方式來呈現。

▲管子的方向彼此垂直，同時以斜向相連。確保兩者方向彼此垂直後，即可用較為簡略的方式來製作。

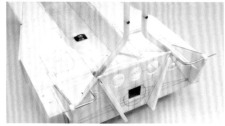

▲彎曲管子，確保裝設位置彼此垂直並組裝就位。需留意外側的組裝位置較高。

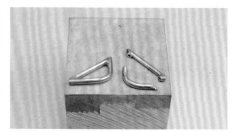

▲焊接固定銜接兩端的管狀材料，並削掉多餘部分，這麼一來就完成了。

後懸架上臂支柱

此一支柱橫跨於變速器上方，為左右兩側懸架上臂的基座，後整流罩的托架等零件也會組裝於此。形狀上是由細長管子套組而成，由於得作為控制臂的基座，需要具備一定的剛性，因此選用黃銅管製作。橫向支柱需連同變速器的卡榫一併固定，因此不能只是套組管子，前側還需用管狀材料相連。為了固定整流罩，必須設置薄板，不過黃銅材質容易扭曲變形，因此改用不鏽鋼板來製作。為了讓兩側的懸架上臂能插裝得較深，還需確保組裝處的強度。

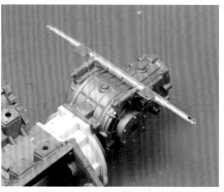

▲裝設在變速器上側的支柱基本形狀，左右兩端為組裝懸架上臂用的銜接點，板形部位則是用來固定整流罩。

▲支柱焊接固定前的狀態。基本上由粗細相異的黃銅管所構成，分別組裝在側面和前側。

▲為了確保板形零件左右對齊，可先焊接一整片板形零件，再削掉多餘部分。照片為裁切過程。

▲於支柱中央追加凵形材料，將其缺口朝向前方，並打樁固定住。

▲將支柱裝設到變速器上的模樣，前凸的樁會連接到機油濾清器的支架上。

▲接頭部位有往內延伸的軸棒，讓左右兩端的懸架上臂能插裝得較深。

彎折加工

　　需彎折薄板、以蝕刻片製作零件時，可使用老虎鉗等工具，或是用金屬塊抵住。

　　不過，即使是開過刀模的蝕刻片，也不可能有完美的摺線，需從頭開始處理才行。換言之，進行彎折加工之前，得先選擇板形材料的厚度和材質，並依需求裁切出形狀。這邊將以彎折鋁板為例，不使用細長的老虎鉗等工具，以鐵尺加工。

▲在此要用鋁板來製作駕駛艙左側的管線蓋。首先，用筆刀刀背在打算彎折處劃出參考線。

▲由於需要彎折處較長，因此疊加兩把鐵尺，朝上彎折。

▲彎折成匚形的模樣。可夾入方形材料，將其壓得更平整、修飾得更銳利。

▲裁切成適當尺寸，再放入設置的部位以評估長度。圖中可見後端被擠壓到變形，正是為了確認實際組裝時的需求。

▲配合所需長度進行修整後的模樣。選用鋁板，正是因其可表現出微幅的扭曲感，螺絲孔也呈現得些許凹陷的模樣。

▲如前所述，鋁板本身較薄且容易扭曲變形，因此螺絲孔底下要塞入塑膠材料填墊，但需預留前後空間以供管線插入。

▲取下離合器踏板後的腳蹬，同樣靠彎折鋁板製成，設有鉚釘的底面則用塑膠板製成。

將棒狀材料彎折成具有銳利感的形狀

　　彎折棒狀材料後，邊角會顯得有些圓鈍。若想要更具銳利感，可以試試看以下方法。不用割開再重新連接，只要堆疊焊錫材料再修整一下即可。

▲彎折不鏽鋼線之後，於邊角堆疊焊錫材料，接著只要將該處削磨得有稜有角即可。至於這個零件會用在哪邊……

▲這其實是設置在油箱旁的配管。為了能插進透明管裡，選用了較牢靠的素材來製作，還能保留其本身的銀色。

機油冷卻器側面的支架

　　機油冷卻器的框架外面，設有剖面為曲柄狀的支架。雖然不曉得用途，不過從其與底面相連處特地設置開口來看，可知具有存在意義。其曲柄狀剖面的中央只有約1mm寬，因此我苦惱很久該如何彎折，並嘗試了許多方法。最後想出的解決辦法，就是用夾鉗式的彎折工具搭配板形材料來製作。這邊提醒一下，製作這個部位會費很多工夫，但最後會被輪胎遮住，從外面幾乎看不到。

▲位於機油冷卻器側面、剖面為曲柄狀的零件。從底面開始一連開了三個孔，這部分究竟具有何種功能呢？

▲用0.1mm的鎳白銅板裁切出所需材料。為了方便彎折，先刻出參考線。以T形尺抵住塑膠板邊緣作為輔助。

▲這邊選用了MODELER'S製夾鉗式彎折工具「EP彎折器M」，這款工具還附有楔形鏟片。

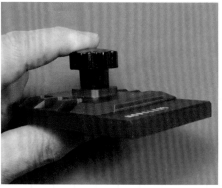

▲首先夾住邊緣，再向上彎折至90度。用其他方法也能做到這個步驟，重點是接下來的部分。

▲維持固定在夾鉗上的狀態，將1mm厚的板子固定在對面，接著將往上豎起的部分用鏟片往外扳。

▲此為徹底彎折豎起處並壓平後的模樣。此時，需確保夾鉗仍牢牢夾住。

▲這樣就順利彎折出中間有窄面且具銳利感的曲柄狀零件了。接著配合組裝處將前端削成斜角後，再左右分割開來。

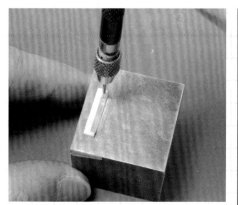

▲接著，進行開孔作業。為了避免加工時扭曲變形，底下可墊塑膠板補強，並用雙面膠帶連同零件一起黏在金屬塊上。

◀用卡榫暫時固定的方式來試組。可將塑膠板裁切成細條狀，黏貼於能隱藏於零件後的位置，確保組裝完後不會晃動。

後防傾桿

後防傾桿主要是用塑膠材料製成，不過為了介紹最重要的部位，選擇放在這個章節中。整體的桿狀部位主要是用2mm的塑膠棒來製作，右側要以和緩的弧角彎折成90度，左側桿狀零件則是以垂直方向裝設加工成楔形支臂，能夠靠扭轉位置發揮作用。在TAMIYA製½比例蓮花78上，也能看到相同的機制。支臂是以2mm的黃銅線削磨而成，因為使用塑膠材料的話，視裝設方向而定，很容易扭曲翹起、令人煩惱。另外，黃銅線不僅能做出銳利感，還能進行電鍍。不過，這部分之後會塗裝成黑色，就不用考慮是否可以電鍍了。總之，我想表達的是，即使只是一個零件，也能運用許多技法。

▲將防傾桿的桿狀部位從右側銜接處分割開來。除了楔形支臂用黃銅線削磨而成，其餘用塑膠材料來製作。

▲並非純粹地往前端愈細，而是呈板形。後端則會組裝與輪座相連的接頭。

固定整流罩的卡榫＆接頭

接下來要介紹用於拆卸整流罩的金屬零件，又可稱為扣件。形狀各式各樣，有些可作為開口銷使用。重現這類零件的造型，即可提升精密感。以泰瑞爾008來說，車鼻的頂面和下側、駕駛艙整流罩和後整流罩銜接處，以及後整流罩的後側，都能看到這類零件。此外，取下駕駛艙整流罩後，車身上也有四個卡榫。在模型零件上，這四處插著整流罩的軸棒，因此只有在拆卸整流罩時會以卡榫呈現。

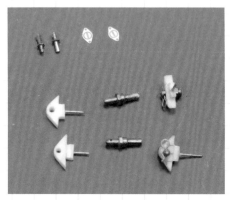

▲車鼻頂面會有菱形扣件，以及附有墊圈的卡榫。照片下方即是組裝著卡榫的板形零件，開口銷會插在其上。

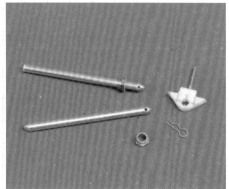

▲車鼻下方的卡榫，是以UNION製六角形零件焊接在黃銅製軸棒上製成。開口銷則是取自½比例機車用蝕刻片零件。

▲附有墊圈的卡榫，是以標本針和蝕刻片製墊圈組成。墊圈要嵌組在標本針的錐面上。

▲製作六組後，一併進行焊接固定。

▲先將軸棒插進塑膠板後，再裁切成一致長度。必要長度即塑膠板的厚度。

後整流罩托架

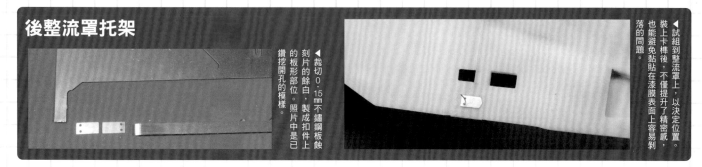

▶試組到整流罩上，以決定位置。裝上卡榫後，不僅提升了精密感，也能避免黏貼在漆膜表面上容易剝落的問題。

◀裁切0.15mm不鏽鋼板蝕刻片的餘白，製成扣件上的板形部位。照片中是已鑽挖開孔的模樣。

前側小型接頭的支架

設置於前懸架上臂車身的小型接頭支架，同樣需要經過彎折加工。其剖面為淺淺的曲柄狀，整體外形類似三角形。為了確保零件足夠牢靠，需選用0.15mm的不鏽鋼板來製作。

▲將不鏽鋼板裁切成長條狀後，鑿出參考孔，並為打算彎折處刻出參考線。

▲比對小型接頭零件且確認無誤後，即可鑽挖開孔。具體方法是垂直豎立刻線針，再以敲打的方式鑿出孔洞。

▲以鑽頭修整孔洞後，裁切成照片右方零件的模樣。這個零件並非左右共通，而是對稱的直角三角形。

加工車軸前端

接下來，要加工直徑2mm、作為車軸的螺絲。材料選擇長約20mm的螺絲，裁切出需要的長度來使用即可。需削掉裝設螺帽後會外露的前端螺紋，使其看起來像是卡榫。此外，需在側面鑽挖可穿過開口銷的孔洞。

▲此為作為車軸的2mm螺絲，前端要加工成卡榫狀。此外，後側用螺絲頭需削成四角形，以便固定在接頭零件上。

▲於前端側面進行開孔作業。以兩個螺帽來確認鑽挖位置，並於上層螺帽刻出溝槽，作為鑽挖用的導軌。只要鑽頭沿著導軌進行鑽挖，即可精準地開孔。

▲開孔完成的模樣。選用的開口銷為TopStudio製½MotoGP用蝕刻片零件「TD23027」的零件q。

製作網狀部位

　　散熱器和機油冷卻器的正面都裝有保護網。製作模型時，需盡可能將這類鐵絲網呈現出編織品的樣子。雖然可以直接嵌組市售的金屬網（黃銅製或不鏽鋼製），但這類產品多半較厚。此外，這類網子得利用邊框來焊接固定，因此選用背面平坦的蝕刻片製網會比較符合需求，這件作品中就是使用了「可呈現鐵絲網模樣的蝕刻片網」。直接看實物可感受到其細膩之處，不曉得各位讀者能否透過紙面看出其微幅的立體感呢？

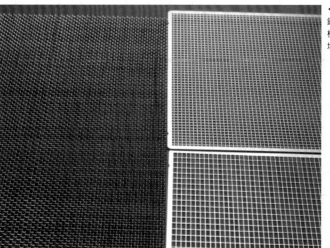

◀比較網眼差異。左側為黃銅製鐵絲網，右上方為可呈現編織物模樣的蝕刻片網，右下方則為平坦的蝕刻片網。

▼散熱器表面的保護網，選用的是FineMolds製「AE-01金屬網 網眼，正方形03」，還需追加外框和斜向支架。

▲裁切蝕刻片網時，底下要先墊塑膠板，再用筆刀進行裁切。若是直接放在切割墊上，會導致邊緣扭曲變形。

▲評估追加框架的形狀。雖然上方的形狀比較好，但會顯得較厚，而且上側容易扭曲變形，因此改製作成下方的形狀。

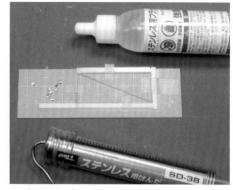

▲以模板為準，彎折不鏽鋼線。焊錫絲和助焊劑都要選擇不鏽鋼用。

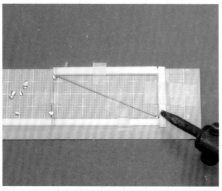

▲只要做兩組就好，因此以塑膠製模板固定並進行焊接即可。

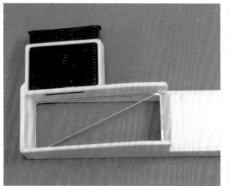

▲僅組裝外框，藉此確認外觀，以及是否能流暢地裝設進去。

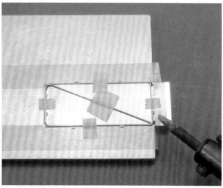

▲以焊接的方式，將外框固定於蝕刻片網上。蝕刻片網本身要用雙面膠帶暫且固定在金屬板上。

▲金屬網與外框連為一體後，仔細修掉蝕刻片和焊錫材料多餘的部分。

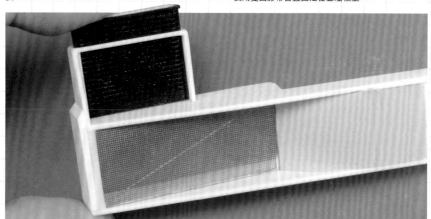

▶只要順著溝槽插入即可。由於事先刻了導軌，組裝時裝設到散熱口裡的模樣。

機油冷卻器

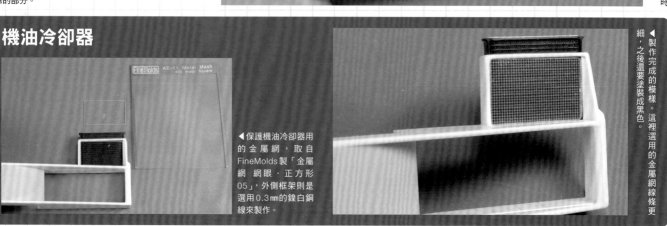

◀保護機油冷卻器用的金屬網，取自FineMolds製「金屬網 網眼‧正方形05」，外側框架則是選用0.3㎜的鎳白銅線來製作。

▶製作完成的模樣。之後還要塗裝成黑色。這裡選用的金屬網線條更細，

電鍍加工

　接下來要拿簡易電鍍用具「電鍍工房」，為黃銅製零件鍍鎳，讓表面呈現金屬灰。電鍍加工的對象必須是可通電的金屬，其中又以黃銅最易於處理。大致的工序為打磨表面→脫脂→（水洗）→電鍍→（水洗）。脫脂和電鍍階段，需在通電狀態下用電鍍筆來處理。方形鱷魚夾裡有方形的9V電池，電鍍筆的筆尖氈頭為陽極，與電線相連的鱷魚夾則為陰極，加工時要讓兩者與零件相連。為了讓電鍍效果更好，需先將零件表面打磨光滑。

▲此即「電鍍工房MK-B98」（MARUI鍍金工業）工具組，能用來鍍鎳、鍍銅、鍍金等。

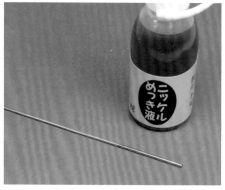
▲前端鍍鎳的黃銅管。能做到這種成果的話，許多部位不塗裝也行。

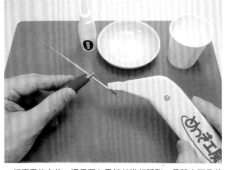
▲打磨零件之後，還需要在電鍍前進行脫脂。具體步驟是將零件連接於電鍍筆的電極，再用沾染氈頭的脫脂液塗抹表面。

▲接著，用水清洗一下。電鍍完成後，也要用水清洗一下。

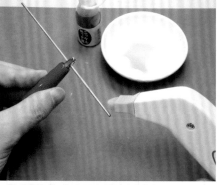
▲更換氈頭，改沾染電鍍液（範例中為鎳），然後同樣塗抹於表面，這樣一來就會產生變化了！

▲即使是細小零件，也能利用氈頭進行電鍍。

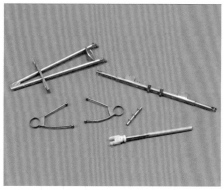
▲這些就是經過電鍍加工的零件。雖然有些不均勻，不過連細微起伏的面都有成功電鍍到。

▲進行細部加工時，需讓零件通電，因此在管子中塞入銅線。

▲為了同時加工所有黃銅製鉚釘，可在鎳白銅板上鑽挖許多孔洞，並全部裝上去

▲這樣即可一舉進行電鍍加工了。尺寸可裁切得小一點，以便氈頭抵住。

▲僅有釘頭處鍍鎳的黃銅製鉚釘。已用水清洗過，因此沾有些許水滴。

3DCAD＋輸出的零件製作

運用3DCAD軟體製作出立體零件的檔案後，可以透過3D列印代工服務或個人3D列印機，輸出成立體的實體零件。這件作品中，將如何運用這個方法呢？本章將會一併講解所有過程，包含令人在意的價位和零件修飾方法。

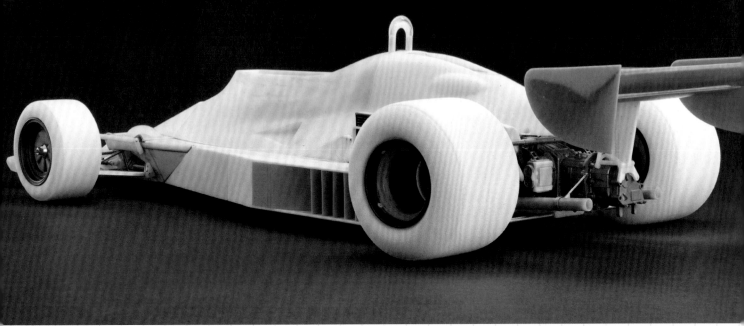

用數位方式製作的部位

製作約40年前的F1賽車，卻能運用當時尚不存在的數位建模和3D列印技術，這點就像現今的實際車輛一樣，令人覺得相當有趣。於是我順應時勢適材適用，將之應用在各個部位上。實際上，究竟用在哪些地方呢？接下來，我會根據使用的優點和目的來一一說明。

首先，我會使用在「用3D建模來做會比較簡單，容易製成零件」的部位，其中最典型的例子就是輪胎。只要先繪製出剖面形狀，再將之旋轉，即可立刻完成3D建模檔案、直接輸出列印了。製作程序如右頁所示，就是如此地流暢快速。除此之外，前擾流翼的翼面，以及車身中央的防翻滾保護桿等處也屬於這類零件。

第二種會使用3D建模的部位，是「希望不要有銜接痕跡的零件」。以頂面整流罩來說，整體既薄、內側空間又深，以真空吸塑成形的方式或以塑膠板搭配補土來製作，日後都恐會扭曲變形。但是，避免使用複數素材，都替換成樹脂材質的話，厚度又會太薄，容易扭曲翹起……考量到種種因素，用單一素材輸出列印果然比較讓人放心。此外，我在製作後擾流翼時，則是將翼面、襟翼連同翼端板製成一體的零件後輸出列印。過程中，我嘗試過各個部位分開列印，但一體成形的零件比較易於組裝，最後還是採用了這種方式。

第三種會使用3D建模的部位，則是「希望材質牢靠的零件」，包含：前懸架上臂、懸架下臂托架及輪座等細小零件。為了讓卡榫穿過的薄弱部位不易折斷，我採用ABS材質來輸出列印。ABS材質具有微幅黏滯性，適合用於需要塞入卡榫、旋上螺絲的地方。塑膠模型的某些部位也會使用這種材質製作。

接下來，我將逐步說明從製作3D建模檔案到取得輸出零件的過程，以及這類零件如何使用在模型上。不過，本章中提及的軟體、網站畫面、輸出列印價格等，都是以我製作當下為準，與現在的狀況可能有所出入，尚請諒察。

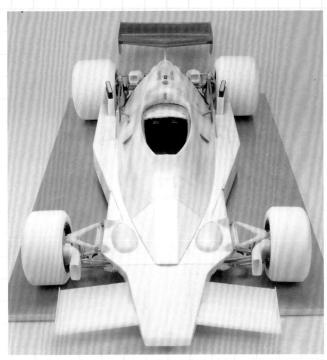

▲整流罩和後擾流翼等成形色為象牙白或棕色的部位，均為3D輸出列印零件。輪胎則是透過3D列印代工服務製作，材質為尼龍。

3D輸出列印零件的例子

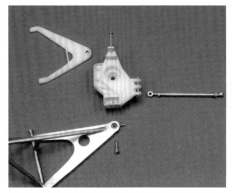

▲前側的輪座、懸架上臂是用ABS進行3D輸出列印而成，著重於強度和牢靠性。

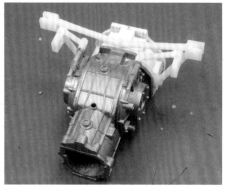

▲這是用來支撐後阻尼器和防傾桿的桁架構造。以3DCAD製作、ABS輸出列印，以便評估各要素的配置方式。

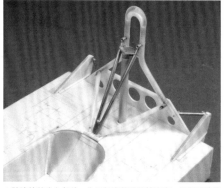

▲防滾籠的中心部位。為了提高整體的精確度、重現管狀造型，以3D列印代工服務製成壓克力材質零件。

製作3D建模檔案

這件作品的3D建模部位，使用了Autodesk公司的軟體「FUSION 360」。這是一款高性能的3DCAD軟體，而且只要是興趣與工作合一的新創（10萬美元以下的事業）人士，即可免費使用。不僅適合製作機械零件的3D建模，還可以用來製作有機類形狀，後面會介紹到這個特點。以這次製作的內容來說，電腦的規格也不用太高級。只要在正式製作前花點時間練習，應該就能運用自如了。

在此以輪胎為例，說明製作3D建模檔案到輸出列印的過程。首先，在製作輪胎的檔案時，要以車軸為原點繪製出輪胎剖面的草圖。這部分和繪製2D的平面圖形一樣，要先測量與輪圈相接的面，再以此數值為準來繪製，並用曲線連接胎面和胎肩。接著，以車軸為中心，將草圖進行360度旋轉，構成立體的模樣。若是審視整體時發現不對勁，只要重回剖面的草圖階段予以修正即可。實際上，為了將胎肩形狀和胎面的高低落差製作得更精細，我反覆修正好幾次，花了一番工夫才做出3D建模。以零件的實際尺寸查看可能看不出差異，需在螢幕上放大查看。

形狀定案之後，就將數位零件複製出所需的數量，並連接起來，也就是將兩個輪胎結合為單一零件。因為向3D列印代工服務下單時，整合為單一零件會比較省錢。最後，將此零件的形狀（BODY）儲存成STL檔案格式，製作3D建模檔案的流程便告一段落了。

▲我選用了「FUSION 360」來製作3D建模檔案。這款軟體可以在Autodesk公司的官方網站下載，非商業用途的話可免費使用。

▲繪製輪胎剖面草圖的過程。標註尺寸的地方，是與輪框相接處。先繪製出其中一半，再用鏡射的方式做出另一半即可。

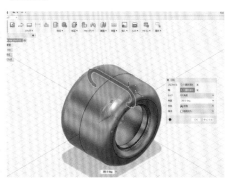

▲以車軸為中心，將剖面草圖進行旋轉，就能做出輪胎的形狀了（範例中為後輪胎）。接下來，只要進一步修正形狀直到滿意為止即可。

▲胎面與胎肩的交界處有著微幅的高低落差，需以照片為準進行修正，盡可能做到與實際車軸相符。

▲輪胎的形狀定案後，將兩個輪胎並排，結合為單一的形體。如此一來，委託3D列印的代工費會比較便宜。

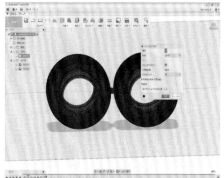

▲為了進行3D列印，檔案需儲存成STL格式。形狀會變成以小三角形來呈現，細微到連曲面都顯得流暢光滑。

3D列印代工服務

　我選用「DMM.make」網站的3D列印代工服務來輸出輪胎。只要將檔案上傳到網站，即可經由商用3D列印機進行輸出列印，還有豐富的素材可供挑選。費用視輸出的列印尺寸和素材而定，金額差距頗大。官方網站的檔案注意事項中有詳細說明，一定要仔細確認。除此之外，需事先確認自己的STL檔是否能以該網站介紹的軟體「MiniMagics」開啟。舉例來說，原本打算製作成兩個輪胎相連，實際上卻是分開或重疊，這些狀況都會造成檔案錯誤。

　上傳檔案後，只要沒有問題，很快就會顯示出「可供列印的素材與價格」，選擇完畢即可下單訂製。以前輪胎為例，選擇價格最便宜的尼龍時，總價是1677日圓（含運費）；選擇ABS Like或壓克力等素材時，總價則是7000～8000日圓左右。尼龍材質的表面比較粗糙，ABS Like和壓克力則會比較光滑。不過，考量到還有後輪胎組的費用（約前輪胎的兩倍），顯然會花上不少錢，因此我最後選擇採用尼龍材質。這樣一來，整輛車的輪胎共計要花費5150日圓。即使採取先製作原型再翻模複製的方法，整體費用應該也不會更低了。

　下單之後，約10天左右就會收到宅配。雖然列印零件會有細微的層狀堆積感，但整體看起來不錯。接下來，就是使用尼龍用打底劑和底漆補土來處理表面（詳見P72）。

　為了嘗試高精密度的輸出列印，我還製作了車身中央防滾籠的檔案，並試著用「壓克力（Xtreme Mode）」來輸出列印。外徑3mm、內徑2mm的管狀剖面，和直徑0.4～0.8mm的各處螺絲孔，輸出成零件後都顯得很精緻，表面更是光滑到只要用800號砂紙打磨就好。由於壓克力材質不具黏滯性，需避免較薄處和孔洞部位破裂，費用方面需花費2629日圓。

▲以「DMM.make」的3D列印代工服務輸出輪胎，此為上傳檔案的畫面。網站中還詳細說明了多久才會收到成品，以及檔案的相關注意事項。

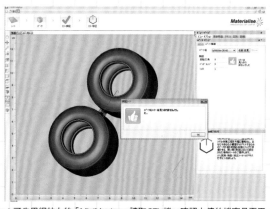

▲可先用網站上的「MiniMagics」讀取STL檔，確認上傳的檔案是否正常。

▲「DMM.make」網站的下單訂購畫面。可選擇各種素材、顏色等，確定後即可下單訂製，接著只要等待宅配就好。

◀這是收到的輸出列印零件。雖然有著層狀堆積感，但整體形狀美觀。不過其密度較低，需再處理表面、進行修飾才行。

◀這是車身中央處防滾籠的檔案。剖面為管狀，各部位還設置了組裝用的孔洞。

◀用高精密度模式輸出列印的防滾籠，管狀造型和細小孔洞都精密地列印出來了。由於壓克力本身較硬且欠缺黏滯性，很容易折斷或破裂，使用時一定要留意這點。

▲以側面圖為基礎，先描繪出整流罩上側線條的草圖（粗藍線），以製作出流暢的形體。

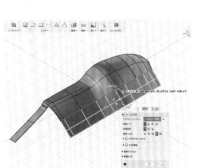

▲將上側線條朝橫向往外推以構成面，並刪除一部分前側。選取要進行操作的兩列，會顯示出不同顏色。

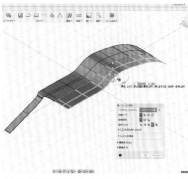

▲將選取的面調整成往下方傾斜。畫面出現箭頭和圓弧，即可進行手動操作功能，按住滑鼠拉動以變形。接下來，連上三角狀的開口，製作出大致的形體。

▲為了完美重現，疊合剖面圖以修正，讓側面的傾斜幅度能夠相吻合。

▲完成表面後即可賦予厚度，結束數位雕塑。照片中已刪除下方多餘部分，為駕駛艙設置好開口。

▲為內側設置厚度時，可能會發生「相交」錯誤，必須刪除內側重疊處加以修正。

▲將前後分割開來，追加剖面細部結構的階段。紅色處是準備裁切出供防滾籠通過的空間。

製作整流罩的檔案

　　整流罩的尺寸很大，從車鼻、駕駛艙，一路延伸至引擎所在處。製作方法是先做成一體成形的零件，再分割開來。「FUSION 360」不僅能做出如前述例子的實心造型，還具有T-spline造型功能，可製作出有機體建模。這邊就是要利用這個功能，製作出整流罩的雛形。整體流程如下：首先做出整流罩的表面，再設置厚度，接著用實體造型功能追加左右兩側的散熱口等開口部位，再前後分割。

　　具體而言，先以側面圖為底，將整流罩上側的線條繪製成草圖，作為第一張圖像。接著點選「新增」→「製作物件」，開始進行數位雕塑。如本頁的第二張照片所示，選擇方才繪製的草圖，並且朝橫向往外推來做出面。之所以刪除一部分前側，是為了與前端的三角狀部位相連。接著，如本頁的第三張照片所示，選擇最左邊的兩列，畫面顯示出箭頭與圓弧後開始進行手動操作，讓側面朝下方傾斜。下一步如本頁的第四張照片所示，進一步合攏並連接前側的開口處。為了調整側面的曲線起伏幅度，可疊合整流罩的剖面圖進行修正，並以實際車輛的照片從各個角度進行比對，不斷修正形狀直到滿意為止。

　　我原本想採取的做法，是立起兩側斜面以連接起來，一併製作出駕駛艙的開口部位，但後來還是採取了先做出大致形狀、再裁切出底面和開口的方法。改變畫面方向與照片進行比對後，只要發現「有重新調整後會更像實物」的地方，我都會加以修正，這階段就像在堆疊補土、進行削磨修整呢！

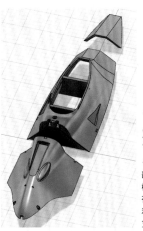

一分為三的整流罩檔案

◀追加了進氣口和橄欖形隆起處等細部結構後，顯得更像實物的整流罩圖檔。前後都分割開來後，接能個別儲存為STL檔，以便輸出列印。駕駛艙和剖面還追加設置了板形結構，增加支撐強度，以免修整過程中扭曲變形。

製作過程中的發現

　　這是我首度以數位方式製作F1賽車的整流罩。不過，在我專注於使用T-spline造型，選擇頂點、稜邊、面，並用手動操作模式慢慢捏塑出整流罩的形狀時，突然覺得以前做過類似的事。我一邊困惑地心想「是我想太多了嗎？」，一邊繼續進行作業，一段時間後才恍然想起「這就是修正○○製套件時的感覺」。該套件是近幾年發售的模型，也是以3DCAD設計，但總覺得只有大致做出形狀、細節沒有好好處理。我正是想起了當時的感受，以及努力堆疊補土、削磨修整的過程。不過，重點不在於作業本身，而是當時為了追求完美，思考如何判斷、處理以改善形狀的腦內模擬過程。我認為不管製作方法為何，都應該這樣窮究理想造型。

　　因此，盡力完成表面後，接著就要賦予厚度，才算是製作完成。接著，要確認是否出現「相交」的錯誤訊息。增設厚度之後，面跟面之間可能彼此重疊，這時必須重新編輯物件，錯開內側的頂點和稜邊。附帶一提，我起初將厚度訂為1.5mm，但列印出來後發現太過脆弱，因此改為2.5～3mm，之後再削磨修整邊緣和內部。

　　不過這麼一來，有時會和真空吸塑成形一樣，產生餘白邊。這時就得配合單體殼削平底面，並分割成車鼻、駕駛艙整流罩、引擎罩三部分。此外，要設置NACA Duct、供防滾籠通過的空間，以及裝設後照鏡用的孔洞等結構。這些都是經由疊合各自草圖後裁切而成。最後，將整流罩的這三個部位分別儲存成STL檔。

家用3D列印機

接下來，要介紹如何以家用3D列印機來輸出列印整流罩和擾流翼等零件，透過「輸出列印→確認形狀→修正檔案→輸出列印」的過程，讓形狀趨於理想。此外，以3D列印代工服務來製作零件的話，即使選用便宜素材也得花上數萬日圓，使用家用3D列印機就能省下代工費了。話雖如此，若是將機台本身的費用算進去，仍是一筆不小的開銷。

我使用的3D列印機為FDM（熱熔融積層）型「zortrax M200」（售價約250000日圓），以高熱軟化熔絲耗材，經由重疊排列做出立體造型。此外，我選擇這台的關鍵原因之一，在於能夠選用ABS素材。不過，列印出來的成品表面不算細緻，有著層狀堆積痕跡，需要花些工夫打磨光滑。另外，ABS素材還有微幅收縮的問題。雖然缺點不少，但我認為操作過程還算簡單。

以右方駕駛艙整流罩為例，先以專用切片軟體讀取STL檔，並設定輸出列印的條件，包含工作空間（用於輸出列印的底座）、配置方向、素材和積層間隔，以及需要設置支撐架處（避免變形）等條件。按下「prepare to print（準備印刷）」後，就會轉變為帶有支架和底座的工具路徑檔案（以這個機種來說應該是Z-code），且一併顯示印刷時間和耗材量。以此為例，印刷時間約16小時（好驚人！），耗材量為63g。輸出列印的零件尺寸愈大、積層間隔愈細，印刷時間自然就會愈長。到這步驟為止，都是在電腦上進行。接著就是儲存Z-code，藉由SD卡讓3D列印機讀取。3D列印機的液晶畫面上顯示讀取檔案後，輸出列印程序就會正式開始，接下來只要等待即可。輸出列印完畢後，用金屬製刮刀將成品從底座上剝開，注意避免誤傷到自己。支架可以直接扳斷，但這樣做可能會在零件上留下缺口，因此最好以小型雕刻刀等模型工具來處理。

▲素材（熔絲耗材）可以選用Z-ABS（左側，800g，約3000日圓），或是收縮率更低的Z-ULTRAT（右方，800g，約7000日圓）。

◀這是本次選用的3D列印機「zortrax M200」，備有桌形工作空間，方便用來列印駕駛艙整流罩。

▲以專用切片軟體讀取後，即可開始設定列印條件。積層間隔設定為0.09mm，雖然會耗時，但表面會更為光滑。

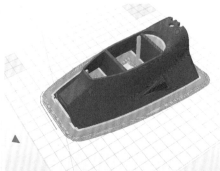

▲Z-code檔案會顯示出實際列印時的支架和底座。儲存檔案後，以SD卡讓3D列印機讀取。

▲將SD卡插入3D列印機主體，在液晶顯示螢幕上選取要輸出列印的Z-code檔案後，便會正式開始輸出列印。成品如本頁第一張照片所示。

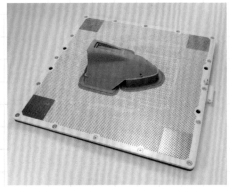

▲拆下整個工作台，用金屬製刮刀將成品剷起。

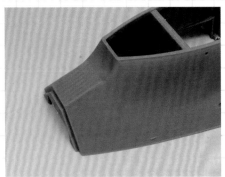

▲成品表面的模樣。雖然光滑且有銳利感，但留有層狀堆疊痕跡，必須進一步修飾。顏色較淺處是因為內部形成了細微空洞，需設法處理。

▲成品底面的模樣。如照片所示，雖然表面和內面具有密度，但中間為稀疏的網紋構造，進行後續加工時需留意這點。

▲由於不滿意最初輸出的整流罩成品，因此用補土修正來重新評估，並以此為基礎修正3D檔案，再度輸出的成品如右方所示。除了重新評估形狀之外，我還嘗試改變堆疊方向，幾乎所有零件都輸出了兩次以上。

修整列印成品

　　輸出列印完成後，其實無法直接作為模型零件使用，必須進一步修整表面才行。首先，在ABS列印成品的表面塗上有機溶劑，將表面稍加抹平，待乾燥後用砂紙打磨平整（選用工具清洗劑來處理）。由於ABS會微幅翹起或收縮，需仔細進行修整。即使檔案中各個整流罩零件能準確吻合，實際做出零件後，還是得組裝起來進行微調，例如：某些相連的面就得經由黏貼薄塑膠板加以修正才行。這類修整作業其實就和製作樹脂套件時差不多。削薄後露出蜂巢狀孔洞的內面，以及剝除支柱和底座而受損的面，可混合 Mr. SSP 粉與 CYANON DW 瞬間膠加以填補。

▲以收縮率較低的Z-ULTRAT來列印整流罩零件。完成後，除了要修整表面，還得修正組裝密合度。

▲使用ABS列印時，可用有機溶劑來稍微抹平細微的堆疊痕跡，待乾燥後用砂紙打磨。範例中，以「Mr.工具清洗劑」（GSI Creos）作為替代品。

▲如照片所示，將成品放在平坦的板子上後，可見前後兩側的底面都稍微翹起。因為經由高溫熔解的物品，冷卻凝固後會產生些許收縮。

▲這是正在修整底面的模樣。零件的尺寸愈大、厚度愈薄，就容易產生收縮和翹起。

▲除了要將表面打磨平整，還要確保整流罩的零件能彼此組裝密合。加工之後，才能作為模型零件來使用。

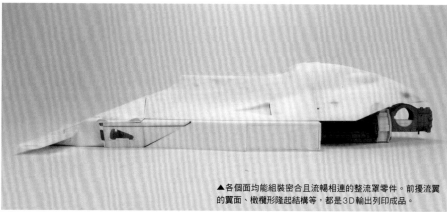

▲各個面均能組裝密合且流暢相連的整流罩零件。前擾流翼的翼面、橄欖形隆起結構等，都是3D輸出列印成品。

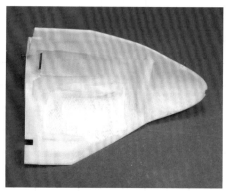

▲由於引擎整流罩製作得比實際車輛更厚一些，需削薄邊緣及內部。從外露的網狀構造可看到填補的痕跡。

▲前側懸架上臂和板形零件正反兩面的模樣。水平排列在一起輸出列印後，反面就會像這樣粗糙，同樣得填上補土加以修整才行。

▲可混合瞬間膠「CYANON DW」和「Mr. SSP」的粉末作為補土，填補各輸出列印零件的背面。這種補土容易附著在樹脂上，我經常使用。

▲前側翼面的列印成品。由於刻意採用豎立方式進行列印，正反兩面都不會顯得粗糙。

以3D列印
製作的零件

在此要介紹其他利用3D列印方式做出的零件，包含一體成形的零件、用於拼裝的局部零件以及試作品。這些都是以zortrax M200列印出來的，可說是因為手邊剛好有器材，方便我進行各種嘗試。

▲車鼻翼面的3D檔案製作方法簡單，將翼剖面往外推出即可，並做了凹槽以插入銜接板。

▲為了評估形狀，我其實列印輸出了好幾個版本的車鼻頂面處橢圓形結構，確保左右形狀能夠一致。

▲前懸吊系統方面，為了完善懸架上臂和輪座的形狀，我連同周邊零件都試著用3DCAD製作出來。

▲一起輸出列印的懸架上臂、基座板、懸架下臂托架。短時間就能列印好這類小零件。

▲於懸架上臂基座板較薄的部位黏上塑膠板，彎折處則黏上⊏形材料。製作檔案時就已考量這點，才進行輸出列印。

▲連接臂零件需固定於前側輪座的凸起薄板處，因此以ABS製作前側輪座會比較令人放心。

▲制動散熱管的連接部位以塑膠板製作。不要以3D列印製作過於複雜的結構，輸出構造單純的零件後，再以其他方式補齊部位，可提升零件整體的精確度。

▲支撐懸架下臂軸部的三角形零件，配合嵌組車身的需求，製成備有小型鉤爪和溝槽的形狀，後側則是藉由卡榫固定在平面上。

▲組裝起來的模樣。組裝好前側面板，就可遮擋住連接面。以ABS材質製作，就不用擔心軸棒的組裝槽周圍較薄的問題。

▲以3D列印試做懸架下臂，評估容納空間。

▲設置於後阻尼器的支架，難處在於如何設置在阻尼和防傾桿上。為了進行評估，用3DCAD來製作。

▲將兩根支架連為一體製作的話，後續作業恐會遇到困難，因此分為各自獨立的零件。裝設到隔圈上時，採取從上方和側面套住的方式。

▲裝設到變速器上的模樣。左右兩側設有開洞的板子，可穿過防傾桿。

▲設置在變速器底下的懸架下臂用吊架，以套件零件為準製作組裝面。

▲左右兩側連接臂用鋼琴線打樁以確保強度，連板形零件都用ABS來製作。

▲試著製作了F1模型中常見的C形接頭，不過這件作品中並未使用到。

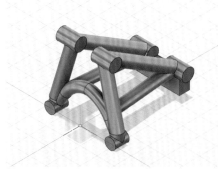

▲由管狀零件構成複雜形狀的後擾流翼支架處吊架。當時覺得自己難以用金屬材料完美重現，因此在輸出列印前仔細地調整了一番。

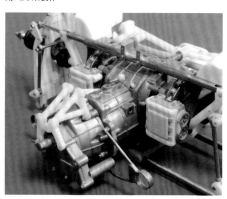

▲對準套件零件的螺栓位置並組裝上去，後側往下延伸的部分則是黏貼了塑膠板加以補足。

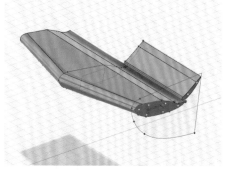

▲後擾流翼中央的翼面較厚。這邊使用了「放樣成形」功能，連接中央與翼端的剖面。襟翼和翼端板則試著分別用獨立零件、一體成形這兩種方式進行輸出列印。

▲分割為獨立零件並輸出列印的成品。主翼和翼端板上分別設有連接用的組裝槽和卡榫，原本設置的襟翼用組裝孔則塞住了。

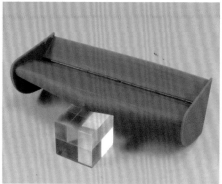

▲一體成形的輸出列印零件較美觀，於是決定使用這份零件。能做出零件後挑選，正是數位建模的特色之一。

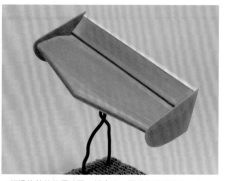

▲經過修整的後擾流翼。檔案中，翼端板的厚度為1.4mm。削磨表面後，其中央厚度為0.8mm，邊緣厚度為0.6mm。格尼襟翼則是用塑膠材料追加製成。

零件的收尾作業

本章將說明如何修整自製零件和加工零件的表面、如何加工塗裝後的卡榫等部位，以及塗裝和後續組裝階段的前置準備，先前各章節未提及的零件也會一併於此介紹。

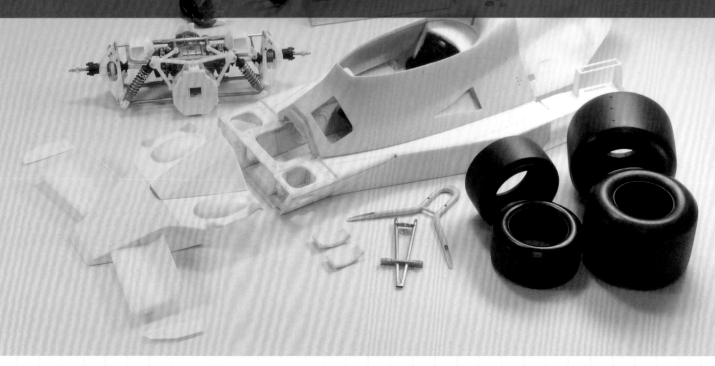

處理零件表面

用各種素材自製零件後，即使修改過形狀的零件乍看之下很美觀，仍多少留有加工痕跡，相異素材彼此銜接處也可能出現微幅扭曲變形的問題。因此，需仔細檢查這些地方，修整表面。以需要施加光澤塗裝的車身來說，漆膜的光澤會令零件表面的粗糙處變得更醒目，修整表面的階段就格外重要。

修整表面時，為了填補細微傷痕、整合表面的顏色和質感，會噴塗「底漆補土」這種濃度極稀的補土，足以填平細微磨痕。此外，以底漆補土噴塗整體，還能一併整合相異素材之間的質感差異，如表面的密度、顏色、塗料附著度等，可直接作為底色塗裝。若使用了塑膠材料以外的ABS、補土、金屬等其他素材，最好選用兼具打底劑功能的「打底劑型底漆補土」，提高塗料對這些素材的附著度。

以車鼻為例，需仔細確認的重點就包括：作為主要材料的塑膠板之間的接合線、以AB補土製作的四處隆起結構，以及黏貼了ABS（3D列印成品）製橄欖形凸起零件等部位的銜接處。

噴塗底漆補土之後，需檢查是否有傷痕或扭曲變形之處，並用光照著表面逐一確認。若是需要修整，就選用號數較大的細緻砂紙，如抹過表面般輕輕打磨平整。可選用橡皮擦作為墊片，海綿研磨片等具有彈性的打磨用品亦也相當好用。微幅凹陷之處只要靠底漆補土的漆膜就能填平；若凹陷幅度明顯，就得自行調配稀釋補土或使用瓶裝版稀釋補土、瞬間膠來填補，並重新用砂紙打磨平整。打磨底漆補土的表面後，若露出原有的素材表面，就得重新噴塗底漆補土加以整合，使整體的表現一致。以噴筆來進行這項作業，不僅易於將表面噴塗平整，底漆補土的漆膜厚度也不會過厚。

▶為了填補傷痕、整合質感，會噴塗底漆補土。範例中選用了對補土和金屬都具有更高附著度的打底劑型底漆補土。

◀噴塗底漆補土後要進一步打磨修整。這時要選用號數較大的細緻砂紙，採取如同抹過表面的方式輕輕地打磨平整。想要將曲面部位打磨光滑時，可選用海綿研磨片來處理。

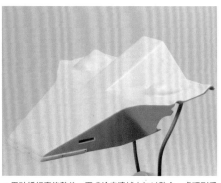

▲用砂紙打磨修整後，再噴塗底漆補土加以整合，處理到看不出原本素材、無法分辨接合線位置的程度。

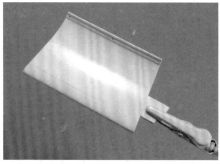

▲用砂紙打磨底漆補土面之前，可藉由光照以反射出光澤的方式來檢查表面，較容易找出歪斜或傷痕所在之處。視狀況而定，可能需要用補土來填補。

▲發現有歪斜和傷痕的部位後，噴塗打底劑型底漆補土（白色）並進行修整的模樣。將砂紙黏貼在塑膠板上，即可伸入開口內，磨平NACA Duct的底部。

▲分割時為保留方形面板上的和緩曲面，選用了厚度0.1mm的鋸片，以便將切口控制在最小範圍內。

▲純粹以塑膠材料製作的部位，就用GSI Creos製「Mr.底漆補土」來處理，避免誤把鉚釘痕跡堵塞填平。

▲想要做出制動散熱管等處的粗糙表面時，可以會留下筆痕的方式來塗上TAMIYA製的瓶裝型稀釋補土。

修正歪斜處

處理整流罩時，原本以為稍加修飾就能完工，卻遺憾地發現必須回頭修整才行。雖然修整了各處零件，並調整過組裝密合度，但在塗裝前擱置了約一年的時間，導致產生歪斜，使得整流罩無法組裝密合。其表面是以各種素材製作而成，本應盡量避免修補才對，不過對素材表面進行削磨調整後，厚度必然會變薄，因此不得不用AB補土來進行修整。在此選用的AB補土為「魔術塑形土」（OSAKA PLASTIC MODEL），選用理由是因其對塑膠有著不錯的附著度，還能薄薄地抹開，更易於密合在表面上。幸好在塗裝前就發現了這個問題……

▲駕駛艙與後整流罩相連接的面，由於歷經一段時間而劣化，曲面轉折處產生了無法組裝密合的狀況。

▲為了進行修補，選用了對塑膠等材質都有不錯附著度的AB補土「魔術塑形土」。

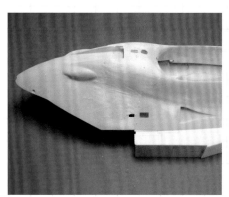

▲固定好整流罩零件後，堆疊AB補土以連接表面，不能只針對局部進行填補。

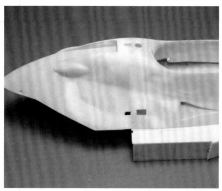

▲將整流罩修整成流暢相連的模樣後，從接合線處用筆刀分割補土。

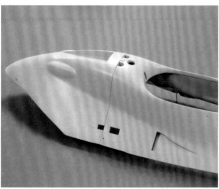

▲噴塗底漆補土後，再度修整完畢的整流罩表面。不僅看不出用補土修正的地方，整流罩也能彼此組裝密合了。

備齊卡榫和鉚釘

為了重現鉚釘和螺栓的頭，通常會插入標本針或市售的金屬製鉚釘。本作品中，會以鉚釘等作為懸吊系統的接頭，並拿來裝設細部零件，用途廣泛。而能夠像實際車輛一樣個別製作許多零件，也是製作模型的樂趣所在。這麼一來，不僅可提升精密感，還能體會到組裝的樂趣。在製作零件階段，會穿上針或黃銅線暫時固定這些小零件，留待後續再評估合適的素材。不過，需要在塗裝前，就決定好素材和長度等。因為不早點掌握會使用到的地方和總數，可能組裝到一半才發現「鉚釘數量不夠」等問題。為了避免發生這種狀況，一定要提早備齊才行。

主要使用素材包含最典型的標本針、模型用金屬鉚釘，以及少許極小螺絲。近年來，已經能購買到1.0mm以下的極小螺絲了，真是令人慶幸呢！事先準備各個種類，才便於判斷要用哪種尺寸。這麼一來，雖然會是一筆不小的開銷，但是最有效的辦法。

購買零售的標本針相當划算，容易挑選尺寸，長度也足夠穿過零件（畢竟本來用途是固定昆蟲），相當方便好用。標本針的針頭為圓形（有如壓扁的球形），為了讓其看起來像是螺栓，需先削平針頭削平再使用。修整針頭和鉚釘頭或是裁切長度時，可先插入鑽挖出相同直徑孔洞的塑膠板，再進行加工作業。一起加工不僅能確保長度一致，作業途中塑膠板還能發揮把手的功能，便於進行操作。即使只打算加工一根，這麼做也會方便許多。

打算穿針的地方得預先鑽挖開孔，不過孔洞在塗裝後會變窄，必須將這點納入考量。另外，考慮到會針頭外露，最好只將孔洞的邊緣稍微擴大一點。確定插裝長度後，若是想將頂端作成螺帽形，可以針搭配塑膠鉚釘來製作，或是在金屬鉚釘（六角形）的軸部插上極細黃銅管加以延長。

極小螺絲會使用在輪座和控制臂等需要承受負荷的部位。雖然螺絲頭為十字形的有點可惜（理想是六角形），但製作時需以能確實組裝固定為優先。

另外，我在重現駕駛艙和黑盒子處的開關時，採取了將釘頭插進零件裡、讓針身外露的做法，並套上了蝕刻片製六角墊圈，製作成搖頭開關的模樣。

▲志賀昆蟲普及社製標本針，在此選用了軸徑與鑽頭相符的 #00（0.3mm）、#1（0.4mm）、#3（0.5mm）、#5（0.6mm）這幾種尺寸。

▲鉚釘加工品選用了 Model Factory HIRO 推出的鋁製品，以及 Adlers Nest 產品進行削磨而成。墊圈類則是取自 Top Studio 製蝕刻片零件。

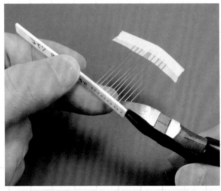

▲由於需要使用的數量很多，先將標本針插在塑膠板上，再進行修整和裁切，會比較易於操作。

▲削平標本針的針頭後，即可作為平頭鉚釘使用。藉由塑膠板製模板，可以輕鬆地確保長度一致。

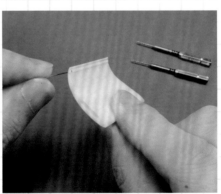

▲確認鉚釘頭外露模樣的過程。考量到與零件表面的密合感，還是將孔洞邊緣稍微擴大了一點。

▲供油口周圍混合使用了六角螺栓和沉頭鉚釘，鑽挖裝設孔的方式也得配合調整才行。

▲為了做出用螺帽固定住的模樣，使用針搭配塑膠鉚釘來製作。

▲製作開關時，將釘頭插進零件裡，並用蝕刻片零件來重現墊圈。

▲駕駛艙裡的紅色外殼開關,是利用紅色成形色零件製作而成。

▲穿入1.0mm的螺絲固定輪座和控制臂,還可重現球形接點的模樣。

▲以直徑2mm的金屬珠來重現球形接點,中心孔洞用鑽頭稍微擴孔。

金屬零件的完工修飾

　想要保留金屬表面原有質感的地方,可拿研磨劑來拋光;若是希望減少金屬光澤,朝單一方向添加極細磨痕(髮絲紋),即可調整表面質感了。

　以需要塗裝的零件來說,必須噴塗兼具底漆塗裝效果的打底劑兼底漆補土,去除修整作業中留下的磨痕。底漆補土要是噴塗得過於厚重,將有損金屬本身的銳利感,為了避免這種情況,讓金屬零件的表面能光滑平整可說是相當重要,建議慎重地用焊錫填平醒目的傷痕。

　舉例而言,使用黃銅製作的控制臂之後會塗裝成半光澤黑,需先噴塗打底劑,再噴塗用黑色底漆補土調色而成的底漆補土。控制臂在組裝過程中很容易被摩擦到,所以事先噴塗打底劑加強咬合力是相當重要的。考量到刮漆時的修補問題,不使用灰色的底漆補土,兩者都得用噴筆噴塗。使用先前介紹的電鍍加工,黃銅會變成較深的銀色,可施加於打算保留金屬感的地方。其實在需要塗裝處鍍鎳,就能解決刮漆會露出原有黃銅色的問題,不過我在製作完成後才想到此一方法。

▶彎折鋁板做出管線罩後,以1200號的砂紙在其表面磨出單一方向的磨痕,即可抑制光澤感。

▶欲保留白合金零件(MFH製½用空氣閥)的金屬光澤感,可固定在電雕刀上,用研磨材料打磨拋光,進行車床加工。

▲控制臂欲塗裝成黑色,可先噴塗打底劑,再使用以黑色底漆補土調色而成的底漆補土施加底色塗裝。

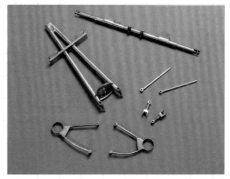

▲黃銅製零件只要鍍鎳,即可保留金屬特有的質感,並可進一步施加塗裝。

做出橡膠質感的輪胎修飾方式

輪胎零件是以尼龍材質進行輸出列印製成。由於是將粉末狀材料用雷射熔融沉積成形，表面會顯得較粗糙。為其表面進行填補的修飾作業時，不只要讓表面平整，還得為胎面做出如切削橡膠般的粗糙感，以及光滑的胎肩，才能更貼近真實輪胎給人的印象。

用來整平的材料，選擇了可以使用在尼龍材質上的黑色款打底劑 Z（i-Craft）。噴塗數次後，再將整體用海綿研磨片打磨修整，打磨到露出尼龍表面，再噴塗打底劑 Z。尼龍質地較硬，即使經過修整也會顯得粗糙。胎面可維持這種粗糙感，只要將胎肩打磨光滑就好。修整胎肩最方便的工具，就屬電雕刀的砂輪型刀頭了。該刀頭黏貼了具有橡膠墊的圓形砂紙，邊緣的圓弧處具有適度彈性。可先於240號、400號砂紙的背面黏貼雙面膠帶，再拿圓規刀裁切出圓形砂紙，供替換之用。等修整完畢、再度噴塗打底劑 Z 之後，只要進一步用拋光型打磨棒的綠色面來研磨拋光，即可營造出宛如1970年代的氣氛。剩下的就是經由塗裝賦予韻味，讓整體更寫實。

▲在輪胎表面追加斜向溝槽。先製作模板，再拿碳化鎢刻線刀來雕刻。

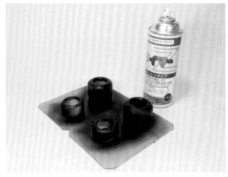

▲尼龍零件表面選用了「打底劑 Z（黑色）」來整平。這款打底劑使用在尼龍材質上，能發揮出良好的附著度，且為黑色。

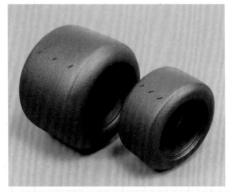

▲重複噴塗打底劑之後，仍有粗糙的堆積感，需進一步打磨表面。

▲用電雕刀修整胎肩，會更有效率。此外，以黏貼在橡膠墊上的砂紙「砂輪」來處理，會更加方便。

▲再度噴塗打底劑後，改用海綿研磨片來打磨。由照片中可知，已經比先前光滑平整多了。

▲進一步噴塗打底劑後，為了營造出光澤感，可用 WAVE 製「拋光型打磨棒」來研磨拋光，即可營造出橡膠製品的氣氛。

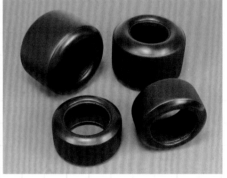

▲胎面與胎肩的質感差異值得注目。如照片所示，成功地利用粗糙表面來呈現輪胎的質感了。

表現出襯墊的質感

在防滾架底面設有如同黑色襯墊的物品。就實際車輛的特寫照片來看，可以明顯看出其表面有著網紋的布料。試著找找看有沒有合適的材料後，發現自黏彈性繃帶似乎能派上用場，於是就拿來纏繞在零件上了。如果是比例較小的模型，就得經由塗裝或將表面加工得較粗糙來營造氣氛，不過以這個比例的模型來說，其實可以找與實物相近的素材來表現。其芯部是用 AB 補土　出的薄片，可密合於該部位的曲面。雖然很滿意做出了如同預期的樣子，不過整體完成後就難以從外面看到襯墊了，因此特地介紹這處細節給大家欣賞！

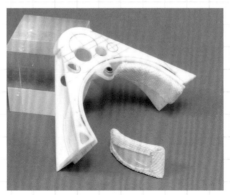

▲防滾架底面左右兩邊都設有如同襯墊的零件，為了重現其表面質感，纏上了自黏彈性繃帶。

▲先用 AB 補土做出芯部零件，再為其表面纏上自黏彈性繃帶。這樣一來，即使是位於凹處的面也能黏合緊密。

零件的收納法
與說明書

　這件作品是由許多零件所構成，數量上相當於½比例F1模型加上細部修飾零件，因此可說是多到堆積如山的程度，因此得格外費心保管才行。可以拿具有隔板的盒子來保管，但很可能整個打翻。不僅如此，針、螺帽等細小零件也很容易弄丟或搞混。因此，我認為最好的方式是以夾鏈袋收納，並用便利貼標註。

　此外，可附上標明組裝、塗裝流程及相關部位作業的筆記。製作一般市售套件時，這些都會寫在說明書上，但自製模型就沒有說明書了。可以當下手寫筆記，或是邊製作邊拍攝，並把相關注意事項標在照片上，會更容易瞭解。甚至可像市售套件的說明書一樣，整合細部零件、配置管線、塗裝等指示。這樣做雖然很費心力，但到了後續的塗裝和組裝階段時，肯定會方便許多。在此就要舉幾個例子來說明我是如何保管零件的。

▲用小型夾鏈袋整合保管細小零件，並黏貼寫有詳細內容的便利貼（粉紅色）。

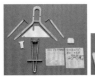

▲製作零件的階段告一段落後，為了便於塗裝和組裝，可如同市售套件的說明書般整合相關資訊。照片中為製作完成後的模樣，因此可以看到製作過程中添加的註記。

#2 ペダル バルクヘッド

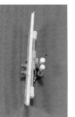
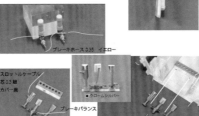

▲寫有踏板和主油壓桿一帶的塗裝、管線設置方式等指示。

#11 メーターパネル ブラックボックス ケーブル

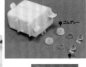

▲這裡註明了從儀表背面、黑盒子拉出的線路要如何設置，以及嵌組在儀表上的透明板直徑。

#13 ロールオーバーバー リアバルクヘッド

◀這是有許多地方得用針固定的防滾籠一帶，包含了細部塗裝、蝕刻片黏貼方式等指示。

#15 オイルタンク

◀這是引擎、油箱一帶，記載了試組管線的確認結果。

#42 リアウィング

◀這是後擾流翼一帶，記載了拿來裝設的針、鉚釘的數量、種類等等。

配色

接下來要塗裝先前製作的各個零件。這道工程基本上和塗裝塑膠模型一樣。不僅配色上要考慮美觀問題，還要力求讓漆膜光滑平整，提高細部的質感及立體感。

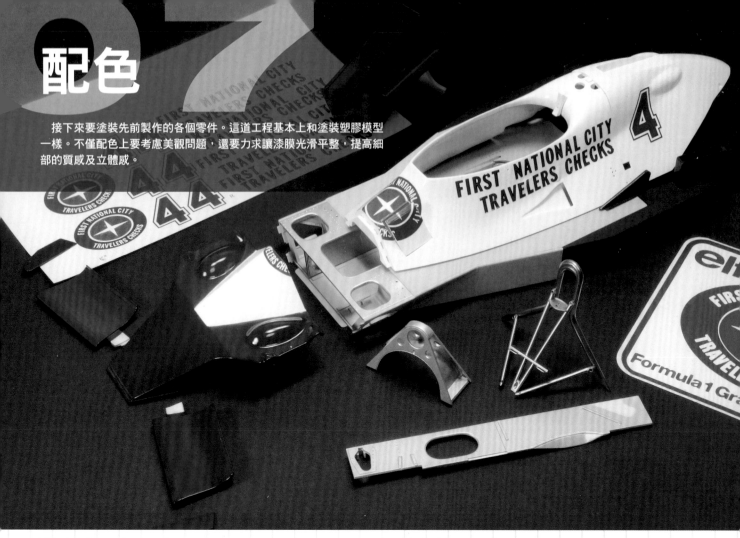

開始塗裝之前

泰瑞爾008的零件幾乎都是用噴筆來塗裝上色，因此首先要從噴筆開始說明。這次選用了直徑0.18mm、0.3mm、0.5mm三種噴嘴，一般零件用0.3mm來噴塗，需要細部噴塗時則用0.18mm。噴塗過程中，有時會取下最前端的噴針罩、後側的筆尾蓋，理由請見右方圖說。這是只有相當熟悉噴筆操作，才會採取的例外使用方法。雖然拆下噴針罩的使用方法有其風險，並不推薦比照辦理，但還是有相對的好處。

使用噴筆塗裝時，會將塗料往空中噴出，因此必須在設有噴漆箱等確保通風良好的環境下進行。照片中的噴漆箱是拿家用換氣扇做出的自製品，這麼一來可配合自身環境來設置合適的噴漆箱。

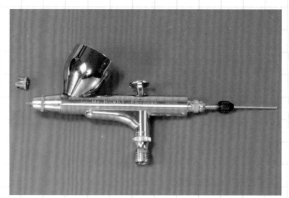

▲施加光澤或金屬漆塗裝時，常會拆下前端噴針罩來進行噴塗，可避免霧狀塗料粒子噴到塗裝面上時勁道過大。另外，拆下後側的筆尾蓋，就可在清洗噴筆時更迅速地拆下噴針。

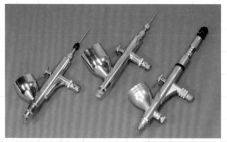

▲本次塗裝所用的噴筆皆為氣閥型按鈕型雙動式噴筆，自左起的噴嘴直徑依序為0.3mm、0.5mm、0.18mm，可視塗裝面積、是否為光澤塗裝及底漆補土的種類來選用噴筆。

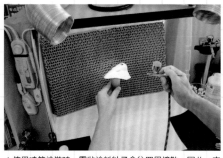

▲使用噴筆塗裝時，霧狀塗料粒子會往四周擴散，因此一定要在能吸走霧狀塗料粒子的噴漆箱前進行作業。

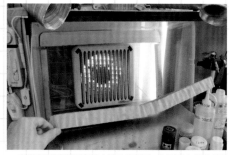

▲噴漆箱的蜂巢狀濾網後方設有換氣扇。為了吸走靠近手臂的霧狀塗料粒子，上方也設有抽氣管。

▲塗裝完畢後，為了避免沾附到灰塵，需放進烘乾機裡。只要靠著餘溫烘乾就好，不必一直保持機器運作。

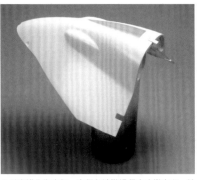

▲以空罐作為支架，方便在塗裝過程中改變方向，並在等候乾燥的期間穩定靜置。

◀難以用夾子固定，因此改用金屬線作為支架，讓金屬線前側沿著零件內部彎折，並用膠帶固定。為了確保穩定放置，可將金屬線後側也彎折成適於支撐的形狀，或是直接插在台座上。

▲施加光澤塗裝之前，必須先確認底漆補土的表面有無粗糙之處。如果有的話，就得用較細緻的海綿研磨片以輕撫方式打磨平整。

▲整流罩的白色選用了「Mr. COLOR GX-1冷白」塗料，可充分蓋過灰色的底漆補土表面，並且展現良好的發色效果。

塗裝整流罩

　　為整流罩施加光澤塗裝時，關鍵在於如何確保漆膜光滑平整。並非只要在底漆補土表面噴上顏色就好，需先仔細檢查表面是否有橘皮狀痕跡，以及有無沾附到細微灰塵。若是有上述問題，就得使用較細緻的砂紙打磨平整。正式用噴筆進行塗裝時，需留意霧狀塗料粒子不可太粗，並要維持一噴到表面就立刻乾燥的狀態，以逐漸上滿顏色的方式讓整體顏色濃度一致，最後才將整體噴塗至稍微濕潤、不會立刻乾燥的狀態，整個流程大致如此。要是發現有沾到灰塵或是漆膜不均勻之處（積漆溢流或漆膜粗糙的地方），就暫且靜置等待乾燥，用砂紙打磨平整後再重新塗裝。這道程序稱為「中層研磨」，這麼一來最後的光澤度肯定會更加閃亮動人。塗裝完整流罩之後，需留意濃度和質感是否與其他相同顏色的零件一致，這也是重點所在。

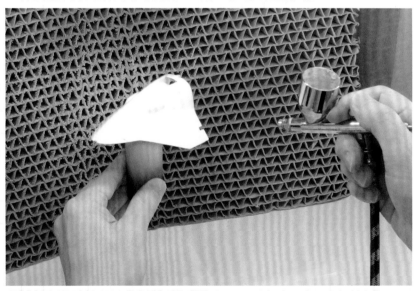

◀以噴嘴直徑0.5mm的噴筆塗裝白色的過程。零件與噴筆之間保持一定的距離即可，不過塗裝第一道漆時要稍微離遠一點，收尾之際則是要靠近一點噴塗。上色時要不斷改變零件的方向，直到整體顏色一致。

▲藍色塗料選用了barchetta出品的「P34藍色」。正如名稱所示，這是配合1977年的泰瑞爾P34調色而成。

▲使用「Mr. 細密研磨處理用耐水拋光布」中層研磨塗裝過的後擾流翼。磨平細微凹凸處後噴塗覆蓋，提高光澤度。

▲成功地噴塗得毫無顆粒感且光滑平整的整流罩，從反光的模樣可以充分感受到光澤感。

塗裝時的注意事項

事實上很難做到「一舉塗裝得很美觀」，因此接下來要介紹塗裝時的注意事項，以及如何處理失誤。以車鼻為例，當時為了方便持拿，在塗裝梯形的白色部分時順著橫向運筆，導致霧狀塗料粒子聚集在該處與橢圓形凸起之間，出現粒子較粗的狀況。由此可知，一旦沿著會遮擋住霧狀塗料粒子的方向噴塗，就會造成這種結果。除了需要分色塗裝的地方，就算塗裝過程中遇到這個狀況，也只能繼續完成作業，之後再設法補救。

等到顯得疙疙瘩瘩的地方乾燥後，就按照中層研磨的要領來修整。遺憾的是，橢圓形凸起處的曲面被磨到露出原有底色，因此在塗裝藍色之前，還得先拿噴筆用底漆補土施加局部塗裝。總之，噴塗這類容易擾流的地方時，應該思考一下運筆方向。不過，像是散熱器前的風葉，就可乾脆製成獨立零件，以便先上色再組裝。另一個需要先塗裝再削磨調整之處，就是整流罩的方形面板。由於塗裝後會無法順利組裝，需要再修整接合面的漆膜。削磨時需往背面方向進行修整，避免重新噴塗剖面時，漆膜從表面開始剝落。考量到之後得黏貼轉印貼紙和噴塗透明漆，打磨時可稍微留點縫隙，並補噴白色。

▲塗裝白色時使用「Mr. COLOR GX-1」（GSI Creos）和有助於讓漆膜光滑平整的「Mr. COLOR噴筆用溶劑」（GSI Creos）。為了在白色表面施加分色塗裝，會用gaiacolor的「Ex-透明漆」噴塗覆蓋作為保護。

▲塗裝白色的過程中，發生了霧狀塗料粒子在梯形部位與橢圓形凸起之間凝固成顆粒狀的情況。這是噴塗運筆方向和霧狀塗料粒子較粗所致。

▲等粗糙的表面乾燥後，再用砂紙打磨平整。若是打磨到露出底色，就重新噴塗底漆補土。

▲修整塗裝面和中層研磨用研磨材料包含1200號以上的「TAMIYA拋光研磨砂紙」、3M「精密研磨砂紙4000號」、6000號「細密研磨用耐水拋光布」（GSI Creos）。

▲一併塗裝後擾流翼時，可從多個方向運筆噴塗，避免翼端板的內側和襟翼等重疊處噴塗得很粗糙。

▲當初為了易於塗裝車身側面的五片風葉，通通製作成了獨立零件。先上色再組裝，就能避免前述的塗裝問題。

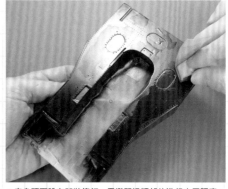

▲車身頂面設有凹狀鉚釘，需避開這類部位進行中層研磨，避免細部結構變淺。

調整面板以組裝密合

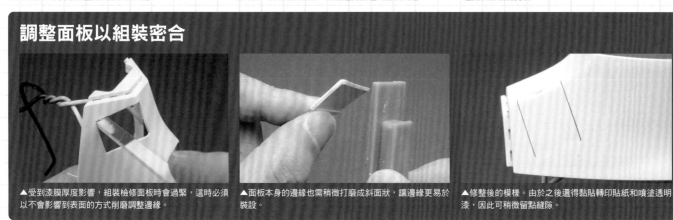

▲受到漆膜厚度影響，組裝檢修面板時會過緊，這時必須以不會影響到表面的方式削磨調整邊緣。

▲面板本身的邊緣也需稍微打磨成斜面狀，讓邊緣更易於裝設。

▲修整後的模樣。由於之後還得黏貼轉印貼紙和噴塗透明漆，因此可稍微留點縫隙。

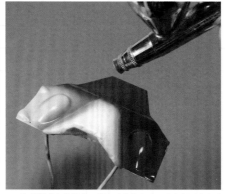

藉由遮蓋
進行分色塗裝

　　將車鼻的白色部位周圍塗裝成藍色時，必須經由遮蓋，讓顏色分界線更清晰銳利。這類部位最好不要使用紙製遮蓋膠帶，應選擇塑膠製或貼片型產品，比較不會產生扭曲變形或偏移。之所以先為白色表面噴塗透明漆，用意在於萬一發生沒遮蓋好導致溢色的情況，也能在不損及白色漆膜的情況下磨掉溢色處。另外，直接施加遮蓋而使轉折處過於銳利時，就用筆塗方式補色修正。

　　在為單體殼塗裝銀色和藍色時，也需將其他部位遮蓋起來，進行分色塗裝。這樣一來，不僅不會發生疊色問題、讓發色效果與其他零件一致，漆膜也不必塗得太厚。顏色分界線多半會被其他零件遮擋，只需留意稜邊部分，修正上不會太過困難。

　　最後要說明的例子，就是如何為疊合部位只有上側色調不同的防滾籠施加遮蓋。由於得沿著曲面施加遮蓋，因此選用可裁切型的遮蓋液來處理。等到遮蓋液乾燥後，只要割除多餘的部分，即可進行後續的塗裝作業。

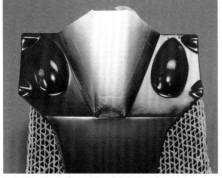

▲沿著顏色分界線，黏貼塑膠製遮蓋膠帶。相較紙製遮蓋膠帶，塑膠製遮蓋膠帶可黏貼很工整，且不太會變形或偏移。

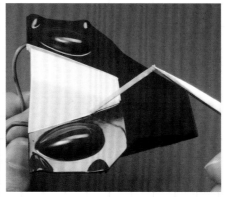

▲正在塗裝藍色的過程。進行噴塗的同時，需留意別讓塗料累積於遮蓋膠帶的邊緣，白色的中央部位則用紙遮蓋。

▲藍色的塗裝面。由於先前打磨平整處還能看到些許痕跡，因此得進一步做中層研磨，再噴塗藍色。

▲剝除遮蓋材料後，可以看到毫無溢色的美觀工整成果。

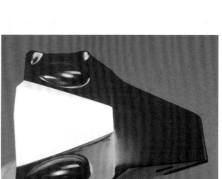

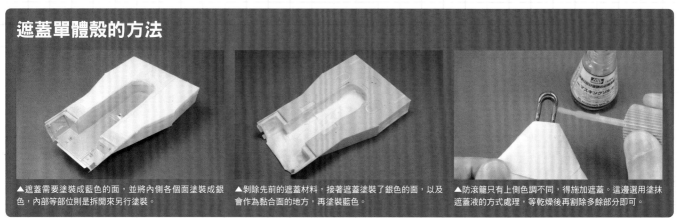

▲用砂紙磨掉前端的些許溢色。因為有透明漆層，才得以無損於白色漆膜。

▲施加遮蓋而形成的轉折處過於銳利，需補上些許藍色，讓轉折處更圓鈍。但這算是個人觀感問題，不一定要修改。

▲完成分色塗裝的車鼻頂面。為藍色表面噴塗透明漆，也兼顧了黏貼轉印貼紙後的透明漆層塗裝。

遮蓋單體殼的方法

▲遮蓋需要塗裝成藍色的面，並將內側各個面塗裝成銀色，內部等部位則是拆開來另行塗裝。

▲剝除先前的遮蓋材料，接著遮蓋塗裝了銀色的面，以及會作為黏合面的地方，再塗裝藍色。

▲防滾籠只有上側色調不同，得施加遮蓋。這邊選用塗抹遮蓋液的方式處理，等乾燥後再割除多餘部分即可。

塗裝金屬色

塗裝金屬色時，主要使用「Mr. COLOR超級金屬漆」（GSI Creos）和「ALCLAD II」（PLATZ）。超級金屬漆是用來塗裝單體殼等鋁合金外露處，以及防滾籠部位。由於這些都是需要組裝周邊零件、組裝過程中會觸碰到的部位，因此得用透明漆噴塗覆蓋的地方。在底漆方面，打磨底漆補土表面後，需留意噴塗勁道不可太強，以輕輕拂過表面的方式上色即可。這樣一來，金屬粒子就不會在塗裝面上流動。為了做到這點，噴塗時得拆下噴針罩。不過噴塗得太乾的話，光澤感也會變得較鈍重，需謹慎地拿捏。

另外，同為鋁系顏色的ALCLAD II會用在過於單調處以豐富顏色變化，以及引擎一帶的部位。特色在於用琺瑯漆入墨線後，進行擦拭也不容易掉色，稍微添加舊化的效果也很不錯，對添加修飾而言相當方便好用。基本上會用噴筆來進行噴塗，也可描繪掉漆痕跡以增添金屬感。這款塗料的價位確實較高，不過包含色調在內，有著諸多便於運用之處。另外，營造金屬燒灼感等表現時，可藉由噴塗覆蓋透明色，不過本件作品的排氣管等處選擇處理成霧面（消光）質感，並用「Mr.舊化漆」（GSI Creos）的鏽橙色和陰影藍來施加濾化。

▲「Mr. COLOR超級金屬漆」的超亮銀使用在鋁合金部位、超級鐵色使用在防滾籠上、超級鈦合金色則是用在細部接頭等處。

▲在底漆補土表面用超亮銀噴塗覆蓋鋁合金外露處，可薄薄地噴塗一層透明漆來保護漆膜。

▲防滾籠的金屬色較深，可先噴塗光澤黑作為金屬色的底色，再進行研磨拋光。

▶噴塗超級鐵色後的模樣。為了避免噴塗勁道太強，需先拆下噴針罩再進行噴塗。

◀ALCLAD II塗料與塗裝效果比較圖。自左起依序為：101鋁合金色（用在需呈現閃亮光澤的鋁合金部位）、102硬鋁色（用在引擎和接頭類）、107鉻色（用在輔機類和鏡面）、111鎂色（用在制動鉗上）、115不鏽鋼色（用在經過切削加工的零件）、116半光澤鋁合金色（用在後輪圈等處）。

▲ALCLAD II的101鋁合金色。即使是鋁合金外露處，也僅使用在需要增加耀眼感的地方。

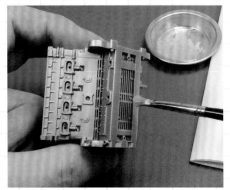

▲將引擎區塊用ALC 102硬鋁色塗裝後，再用101鋁合金色乾刷，讓凸起結構更醒目。

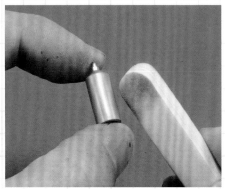

▲進一步入墨線並擦拭後，就會沿著細部結構產生出附加陰影的濾化效果，讓整體氣氛更出色。

▲塗裝後，若有希望更耀眼的地方，就用拋光型打磨棒來研磨拋光。必須留意的是，研磨過頭的話可能會露出底色。

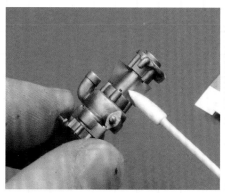

▲圓筒部位使用HASEGAWA製曲面密合貼片（有背膠的修飾用極薄貼片）或金屬膠帶營造金屬表現，會有出色效果。

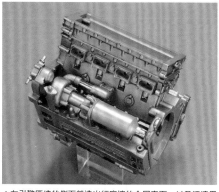

▲在引擎區塊的側面營造出經摩擦的金屬表面，以及汙漬累積在凹處的表現。

▲汽缸頭蓋以消光黑為底色（添加少許銀色＋灰色），再拿ALC 116半光澤鋁合金色用輕拂的方式施加乾刷。

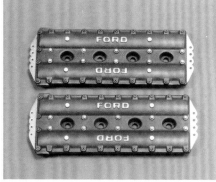

▲接著塗裝凸起處。入墨線後，汽缸頭蓋就算完成了。位於兩端的金屬色部位採取「先塗裝、再遮蓋」的方式呈現。

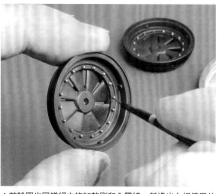

▲前輪圈也同樣經由施加乾刷和入墨線，營造出久經使用的感覺。螺栓部位則是仔細地筆塗上色。

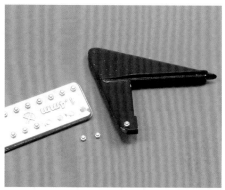

▲這處黏貼了塗裝過的塑膠鉚釘，效果比分色塗裝好。但為了避免誤把漆膜溶解，黏貼時只能點狀塗膠水。

▲針對油門端部追加的鎳白銅板表面刮掉漆膜，使其露出金屬底色。

▲油門側面設有刻線，以此為界替上下兩側分色塗裝，並為整體添加沙色系汙漬。

▲使用「Mr.舊化漆」來添加汙漬及如同濾化的色調變化。這系列塗料的瓶蓋上設有筆刷，相當方便好用。

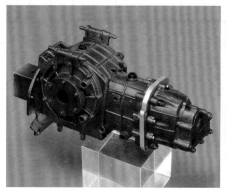

▲變速器有¾塗裝成消光金屬黑，並在肋梁邊緣添加累積些許汙漬的表現。

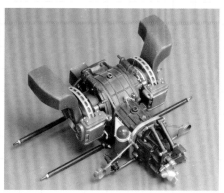

▲於左右兩側制動散熱管的黑色表面重疊塗上灰色，突顯出表面質感。碟煞側面則用砂褐色施加分色塗裝。

▲排氣管是用金屬色施加漸層塗裝後（左），再利用舊化漆的鏽棕色使色調有變化（右）。

自製轉印貼紙與黏貼作業

以自製F1賽車模型的情況來說，如何呈現黏貼在車身各處的標誌，可說是無從迴避的課題。這件作品主要是以自製轉印貼紙的方式來呈現。在此會說明從製作圖檔到使用彩色印表機列印的各個步驟、黏貼時的注意事項與補救方式，以及噴塗透明漆層以保護轉印貼紙的流程。

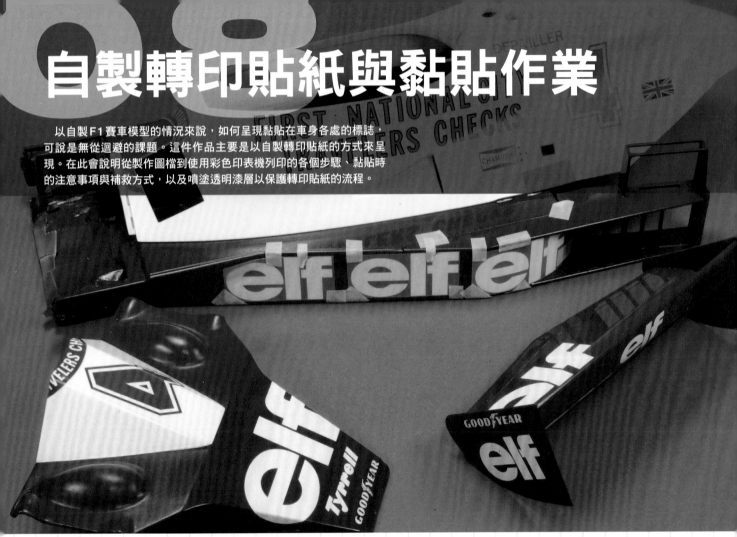

製作轉印貼紙的事前準備

泰瑞爾008的配色和前年度泰瑞爾P34 1977年車型幾乎完全一樣。製作這件作品前，我想說「既然只有編號顏色和駕駛艙前的橢圓形標誌不同，自製就可以了吧？」然而實際動手製作後，發現其實仍有一些細部差異，於是又覺得「elf標誌可能用轉印貼紙比較好」。結果審慎評估一番後，主要標誌幾乎都改成自製了。相關詳情留待後續說明，總之先從製作標誌圖檔開始。

製作標誌圖檔時，要先取得標誌圖片，並估算出黏貼尺寸，然後整合到印刷圖檔裡。以前收集的諸多資料，如今總算有機會發揮作用了！不過，即使是同一個標誌，視轉印貼紙的出處而定，還是會有微幅差異，因此不能倚賴單一資料來源，必須仔細地與實際車輛的資料進行比對與多方驗證才行。為了估算出尺寸和設置方式，還得在零件上繪製草稿，與影印的圖片疊合在一起進行評估。繪製草稿前，要記得在零件表面黏貼隱形膠帶，這樣不僅易於繪製，也方便剝下來進行掃描，最重要的是不會損及零件表面。確認大致尺寸後，即可剝除畫有草稿的膠帶，改為黏貼到塑膠板等平坦物品上，以便進一步掃描、供電腦讀取。重新黏貼到平面上時，有些地方會難以美觀地拉直，在製成轉印貼紙後，也會難以密合於零件表面。總之，橢圓標誌是處理難度相當高的部分。

電腦讀取之後，選用繪圖軟體「Adobe Illustrator」來製作圖檔。接著以先前掃描的圖檔為底，用描邊方式來重製標誌圖檔。

▲沿用和自製模型時參考用的各式轉印貼紙等。右上方的貼紙於1990年代取得，尚處在這件作品的構想階段。

▶在零件表面描繪出草稿，並疊上轉印貼紙的影本，藉此評估尺寸和黏貼位置。車輛編號幾乎維持原樣不變。

▲在經由掃描所得的橢圓形標誌中，繪有零件的分割線、周邊文字等參考用資訊。由於文字列黏貼在曲面上，攤開來後會排列成弧形。

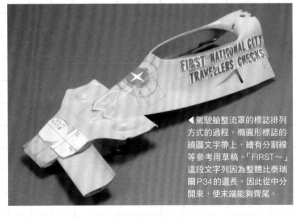

◀駕駛艙整流罩的標誌排列方式的過程。橢圓形標誌的繞圖文字帶上，繪有分割線等參考用草稿。「FIRST～」這段文字列因為整體比泰瑞爾P34的還長，因此從中分開來，使末端能夠齊尾。

用電腦製作圖檔

接下來要利用先前的底稿圖檔，沿著標誌形狀繪製成向量檔。「FIRST～」這段文字列很簡潔，只要用方形拼組即可；S和O則是找類似字型轉外框後適度調整即可。包邊粗細需比對實際車輛照片來決定。此外，需一邊調整字距，一邊調整左右所占範圍，行距也要一併調整。橢圓形標誌的繞圖文字帶，也是以前述文字列檔案為基礎製作而成。我原本覺得做到這樣應該能直接使用，但仔細比對後發現R和S的設計有些不同，於是又進行了修正。這還真是意料之外的陷阱，若非自行製作圖檔，可能就會遺漏這個部分。其實製作車輛編號時也出現相同問題。我原本以為車輛編號和½泰瑞爾P34的水轉印貼紙一樣，只要改顏色就好，但製作出來後，不管怎麼看都不太對勁。仔細比對之後，總算發現泰瑞爾008的雙重包邊寬度不同。泰瑞爾P34用水轉印貼紙的兩道包邊等寬，但泰瑞爾008的包邊是內寬外細，於是在不改變整體尺寸的前提下，我針對這點特別進行修正。若是½比例的話，可能根本看不出來，但做成½時就會察覺到，因此不能忽視不管。話雖如此，要是不特地寫出來的話，可能沒人會注意到吧！在泰瑞爾P34實際車輛上的狀況又是如何呢？經過比對後發現，實際車輛和½用水轉印貼紙一樣，兩道包邊等寬，但也有外側包邊較寬的版本存在。這些資訊都不能輕易忽視。做出標誌圖檔後，需配合列印用紙的尺寸進行設置。設定顏色時有個細節，橢圓形標誌的藍色色調需比其他部位明亮才行。

▲以掃描圖檔為基礎，製作出文字列的向量檔，字距、行距、包邊粗細則是比對實際車輛照片調整而成。

▲橢圓形的繞圖字是利用前述向量檔製作，不過後來發現R和S在設計上有所出入，因此針對這部分進行了修正。

▲車輛編號是以½泰瑞爾P34用轉印貼紙作為參考，增加白邊寬度以製作出泰瑞爾008用圖檔。

・ブルー C:100 M:80 Y:10 K:0

・ブルー C:100 M:80 Y:0 K:0
・レッド C:20 M:100 Y:100 K:0

▲各標誌完稿的模樣。以轉印貼紙用紙輸出列印之前，要先拿普通的紙張測試看看。

◀使用的雷射印表機價格低廉的舊款機型，但用起來也毫無問題。

◀試著黏貼在灰色面上。由於檔案中的白色部位其實無法印刷出來，因此印刷成透明轉印貼紙時，會如照片所示呈現透色狀態。

◀分別使用空白轉印貼紙和透明轉印貼紙列印相同圖檔。比較發色效果和黏貼難度後，決定分別使用在不同地方。

▲比較黏貼在白色塗裝面上的結果。右側的透明轉印貼紙的色調顯得較明亮，薄膜也較薄，易於黏貼在曲面上。

用彩色雷射印表機列印

由於是拿市售的轉印貼紙用紙進行列印，便選用了彩色雷射印表機。彩色雷射印表機多為商用機種，不過今已有低價位的家用機種。這次所使用的，正是我在五年前買的入門機型。

轉印貼紙用紙則是選擇了HiQ-PARTS製「透明轉印貼紙TH」和FineMolds製「空白轉印貼紙」。這是為了測試底色為透明和白色的列印成果有何不同。列印時需要注意，紙張設定要選擇「厚紙」。為了讓A4、B5都能使用，可將印刷檔製成B5，包含備用部分在內，將圖樣配置得毫無浪費之處。設置圖樣時改成上下顛倒的形式，可避免印刷出狀況時所有圖樣都會連帶報銷。

無論是選擇哪種用紙，都要保持潔淨美觀。雖然列印出來就可使用，但裁切過程中印刷面容易摩擦而受損。可薄薄地噴塗一層透明漆來保護印刷面，作業時也會比較放心。標誌本身有時會設置裁切用缺口，但印刷顏色可能會從該處剝落，噴塗透明漆有助於防止發生這類狀況。我為了比較白底和透明底的效果，試著都黏貼到塗裝面上，結果發現白底的色調會顯得較深。以黏貼在塗裝成白色的地方來說，兩者的餘白都毫不醒目。但論到轉印貼紙薄膜的話，空白轉印貼紙會顯得較厚且硬，難以黏貼在和緩的曲面上。因此側面的文字列和車輛編號選用白底，橢圓標誌則是選用透明底。

水轉印貼紙的
黏貼方式

　　在此對本作品在黏貼水轉印貼紙時，會遇到的困難進行詳細說明。駕駛艙正面的橢圓形標誌，以黏貼位置來說，不僅縱向位於曲面，兩側也都得往下折，而且連零件上有著兩種方向的分割線。不過，自製水轉印貼紙的好處就是可以多列印幾份，失誤了也能重來，可以大膽黏貼。相較於一般模型附屬的水轉印貼紙，用雷射印表機列印的印刷面較硬，就算用溫水加熱軟化，或是搭配水轉印貼紙軟化劑，仍是難以延展。因此，自製水轉印貼紙得花些工夫才能順利黏貼完成。

▲將橢圓形標誌裁切下來。貼緊邊緣裁切，很容易令印刷面缺損，因此得從稍微留些餘白的地方裁切。

▲就算是自行列印的，使用方式也和一般水轉印貼紙一樣。先浸泡過，再用挪開底紙的方式黏貼到零件表面上即可。

▲剛挪動到中央面上的模樣。為了避免周圍的整流罩零件錯開位置，因此暫且用膠帶固定。

▲整體都黏貼密合之後，轉折處卻有皺摺。這麼一來，就得改變流程重新黏貼了。

▲先讓易於吻合的中央部位黏貼密合。為了讓轉折部位能夠軟化，需用漆筆沾取溫水塗於該處。

▲水轉印貼紙薄膜受熱軟化後，就會較易於黏貼密合，接著用棉花棒逐步按壓到黏貼緊密即可。

▲雖然仍有些小皺摺，但整體算黏貼密合了。暫且靜置等候乾燥，再沿著面板切割開來，讓該處進一步黏貼密合。

▲拿筆刀切割時，要選用不會勾住水轉印貼紙的全新刀刃。以不讓刀刃晃動為前提，沿著溝槽切割。

▲切開的地方容易翹起，得塗上水轉印貼紙軟化劑來黏貼密合。需一併處理周圍皺摺，使其也能黏貼密合。

▲就實際車輛來說，標誌的邊緣不會延伸到底，而會稍微留下一點空隙。為了重現這點，稍微磨掉了稜邊。

▲稍微削磨溝槽的周圍。雖然是很小的細節，但連這些特徵都講究地重現，才能營造出精湛的成果。

▲鑷子前端所指處，也就是R字底下，有一道尖尖的皺摺。為了不重新黏貼整張水轉印貼紙，得歷經一番苦戰。

修正

　　做到前一頁的狀態已經算是完成，但仍有許多令人在意的皺摺。我苦惱很久要不要修整，畢竟周圍都做得很好了，進一步調整反而有損及既有成果的風險。原本打算重貼，但都做到這個地步，實在不想再來一次。因此最後還是決定修正。考量到皺折處會反光，我試著用塗料補色。然而無論再小的皺摺，還是會凸起，只要換個角度就能立刻看出來。遇到這種狀況時，太在意也並非好事，因此我決定暫且進行其他作業，等心情平復後再重新審視。冷靜思考後，覺得只能削掉並處理平整了。水轉印貼紙有多印幾份，因此還夠用。不過該削掉多少呢？只削掉一道細溝槽似乎也不好處理，直接磨平部分的面應該比較方便，於是我連同周圍削出方形缺口，然後從備用水轉印貼紙上裁切出可供補色的部分黏貼上去。但因為是用透明水轉印貼紙列印，重疊黏貼處的顏色會較深。於是我姑且黏貼上去，再切掉重疊處，這樣一來皺摺就消失了。只是相較於周圍，剛黏貼的部分似乎微微下凹。重新冷靜思考後，我決定用透明漆噴塗覆蓋，研磨周圍後再噴塗一次，總算讓表面與周圍齊平了。雖然好不容易才修正到幾乎看不出的程度，不過為了讓大家易於瞭解原有的痕跡何在，刻意拍了本頁的倒數第二張照片供比對。

▲將皺摺處的印刷刮掉後，可以看到白白的痕跡，因此要為該處補色。顏色較深的那道線就是皺摺所在處。

▲然而凸起的事實並沒有改變，即使塗成藍色也還是看得出來。因此接下來改為「設法將該部位處理平整」。

▲因為還有很多備用水轉印貼紙，就直接裁下相同部位來黏貼了。自製水轉印貼紙才能像這樣毫不猶豫地使用。

▲連同R字底下的皺摺周圍割出方形缺口，貼上同部位的水轉印貼紙並加以填補。

▲由於黏貼了面積比缺口更大一些的水轉印貼紙，導致重疊處的顏色較深，必須割除重疊處。

▲確保顏色一致後，又發現黏貼在原有缺口處的水轉印貼紙稍微往下凹，於是經由噴塗透明漆層來處理平整。

▲經過噴塗透明漆層和研磨後處理平整的模樣。隨著光照角度，還是隱約看得出痕跡，不過只是遠觀的話，已經算是毫不令人在意的程度了。

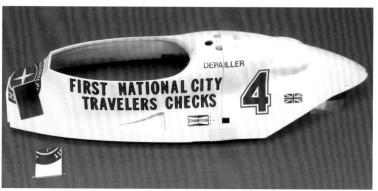

▲經由前述作業黏貼完畢的整流罩處水轉印貼紙。小型標誌沿用自TAMIYA製½比例泰瑞爾P34的水轉印貼紙。

乾式轉印貼紙

乾式轉印貼紙需要經由摩擦表面來完成黏貼，一般市售的乾式轉印貼紙都是這種使用方式。我這次是先繪製出想要的圖檔，再委託專門業者印出原創的乾式轉印貼紙。這種貼紙的特徵，在於能黏貼出毫無餘白的圖樣。代工印製還能指定各式各樣的顏色，要印成白色、金色、銀色都行。以泰瑞爾008的標誌來說，各部位都得黏貼「elf」這個商標。我起初打算沿用½比例泰瑞爾P34的水轉印貼紙，但車身上會使用到的數量很多，況且毫無餘白且清晰銳利的標誌實在很迷人，因此最後還是決定用乾式轉印貼紙來呈現。現今網路上有許多代工業者，只要用Illustrator繪製出圖檔，即可輕鬆地委託代工印製。以這次製作的整張貼紙為例，只使用單一白色的話，代工費為3000日圓左右。包含備用在內，我盡可能地排列了許多字樣在其中。

黏貼時需要注意，乾式轉印貼紙的黏性很強，無法像水轉印貼紙一樣挪動位置，因此確定位置無誤之前不要抽掉底紙。另外，為了避免摩擦時貼紙移位，最好先用膠帶固定住表面的貼紙薄膜，再進行摩擦。看了實際使用的成果之後，就會覺得這個選擇果然是正確的。

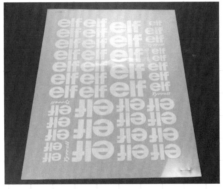

▲委託業者代工印製的乾式轉印貼紙。由於一旦發生失誤就只能重新黏貼，因此有多準備幾份備用字樣。

▲黏貼在翼端板上時，可先用膠帶將表層貼紙薄膜固定在打算黏貼的位置上，在這之前最好不要抽掉底紙。

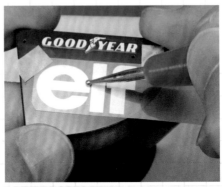

▲摩擦時，最好選用圓頭狀物品。在此使用刮網點用的MAXON 圓頭壓痕筆No.3。

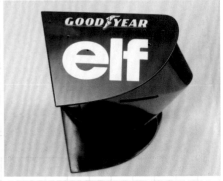

▲充分摩擦後，即可剝除印刷面上浮起的薄膜。由照片中可知，塗裝面上黏貼了毫無餘白的標誌貼紙。

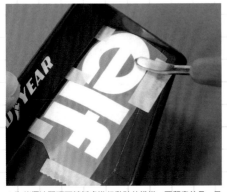

▲為後擾流翼頂面轉折處進行黏貼的模樣。要留意的是，只顧著摩擦外側的話，可能會導致深處難以黏貼密合。

▲由於這裡必須讓文字和頂峰彼此垂直，因此得慎重決定黏貼位置。之後就算是有轉折處或曲面，也能黏貼密合。

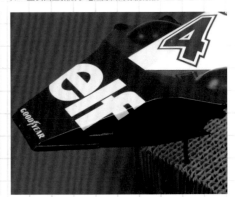

▲即使是車鼻側面這種轉折幅度極大處也能黏貼密合。只要盡可能沿著邊緣折起再摩擦，就不易產生皺摺。

▲車身側面有著凹處和小幅度的高低落差。這部分只要改用球形前端較小的工具來處理，即可確保能夠密合黏貼。

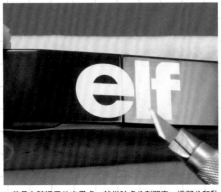

▲若是有跨過零件交界處，就從該處分割開來。這部分和黏貼水轉印貼紙時一樣，必須確保刀刃在切割途中不會晃動。

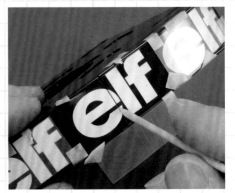

▲沿著溝槽分割開來之後，亦要確保能沿著邊緣黏貼密合。該處只要先經由沾水稍加軟化，即可用牙籤進行摩擦轉印。

◀黏貼轉印貼紙後，使用gaiacolor的「Ex-透明漆」來噴塗透明漆層。和光澤塗裝一樣，噴塗到表面光滑平整後即可告一段落。

▲文字列轉印貼紙的邊緣明顯有高低落差，得將該處修飾得更和緩流暢一些才行。

透明漆層

為了保護轉印貼紙和塗裝，最後要噴塗透明漆層。我個人偏好將透明漆層盡可能噴塗得薄一點，不會為了蓋過轉印貼紙造成的高低落差而噴厚，不過為了能和緩地融為一體，還是會在經過中層研磨後再度噴塗覆蓋。噴塗透明漆層後，若覺得光澤感不夠，可用研磨劑進行拋光。我個人偏好使用的研磨劑為MODELER'S製「頂級研磨劑2000」和HASEGAWA製「陶瓷粒子研磨劑」。此外，我會將HASEGAWA製「超級研磨拋光布」裁切成細條狀，再捲在橡皮擦等物品上使用。

▲用1500號砂紙對邊緣進行中層研磨，使該處能更平整些。為了不損及漆膜和轉印貼紙，只要適度研磨一下即可。

▲再度噴塗透明漆並修飾的模樣。整體有用6000號砂紙進行中層研磨，因此就算沒再噴塗透明漆，看起來也很光滑。

▲噴塗透明漆後進行研磨拋光處。後擾流翼的翼端板內側和襟翼前側都需研磨。此處用牛皮研磨棒的邊角來處理。

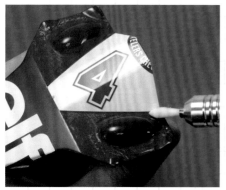

▲雖然橄欖形凸起內側可用裝在電雕刀上的棉花棒來研磨拋光，但一旦用力抵住就會造成損傷，因此必須慎重進行。

▲直立部位前面的邊角，就用捲在橡皮擦上的研磨拋光布來處理。框架周圍等容易不小心磨壞的地方也比照辦理。

▲風葉內側的面也一樣，以黏貼在塑膠板上的研磨拋光布處理。這些風葉在噴塗透明漆前就組裝黏合好了。

◀這是我常用的研磨劑和研磨拋光布。INTERALLIED的「頂級研磨劑2000」在去除磨痕方面有著出色效果，不過油性成分較重，會導致漆膜軟化，使用過度會有風險，因此我只會用來處理較令人在意的磨痕。HASEGAWA製「陶瓷粒子研磨劑」為水性，使用後不會殘留油脂，適合用來進行最後階段的研磨拋光。在使用陶瓷粒子研磨劑之前，我還會先用TAMIYA研磨劑的細款來處理。進入中層研磨階段後，會減少使用研磨劑來拋光。

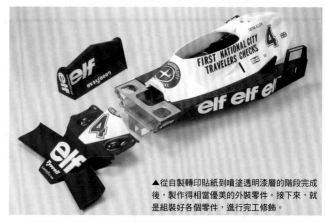

▲從自製轉印貼紙到噴塗透明漆層的階段完成後，製作得相當優美的外裝零件。接下來，就是組裝好各個零件，進行完工修飾。

完工修飾

從製作零件到塗裝都告一段落後，最後終於要進入組裝階段了。雖然主要零件都製作好了，但在此還是要說明組裝時需要追加的要素、最後的修飾、組裝時的注意事項，以及發生意外狀況時的處理方式等內容，直到順利完成整件作品。不僅如此，亦會製作可供F1賽車搭配擺設的賽車手用安全帽。

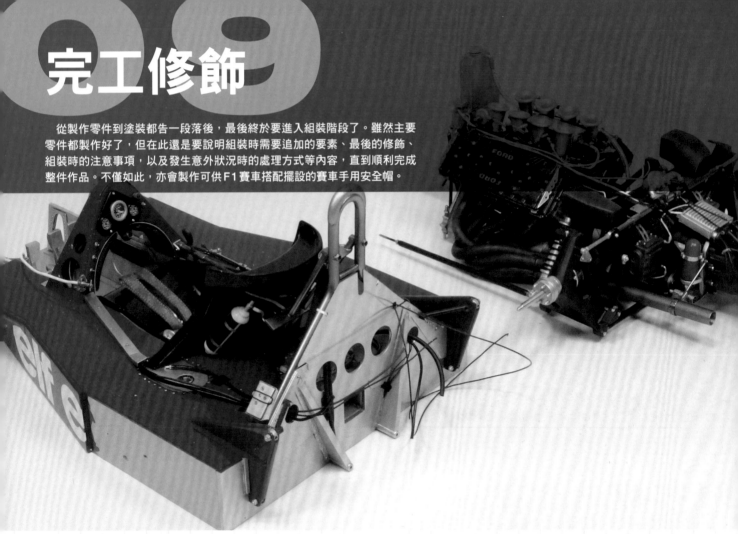

完工修飾階段

終於邁入這個階段了！接下來會將先前個別製作的零件逐一組裝起來，呈現F1賽車的完整面貌。一想像到完成的模樣，心情便會雀躍不已。若是能在組裝前將零件一字排開，一定相當壯觀，可惜這次沒時間了，得趕快進入組裝階段不可。再加上當時還弄丟了一、兩件做好的零件，也沒心情這麼做就是了。

這個階段真正該做的事情，就是確實固定住先前試組的部位。以塑膠模型來說，需確定組裝時需要使用哪種膠水。不過這件作品的零件組裝位置幾乎都已經定案，膠水只是用來確保能牢靠固定住而已，不需要再詳加說明。有些地方會使用到模型膠水或瞬間膠，不過為了避免弄髒漆膜，多半還是會使用透明的水性膠水。固定方法除了單純以澆水塗在零件接合面上，還會採用先塗在卡榫前端、再插入組裝槽的方式。

組裝各式零件的過程中，還需要進行其他作業，例如替各部位設置配線。謹慎裝好其中一端後，調整延伸至另一端的長度並連接至該處。此外，還要適度整合其他管線。當然，該如何裝設管線並非看實際狀況來調整，而是事前就已經規劃好的。

最後的組裝階段其實也隱藏著風險。隨著組裝進度不斷推展，可供持拿、觸碰的部位也會逐漸變少，愈到後期愈得繃緊神經。有些零件會因此難以裝設，不過勉強硬塞的話可能損及周圍零件，或是周遭被膠水弄髒。遇到這類狀況時不要勉強組裝，必須冷靜下來思考解決方式。總之，我姑且將這段心得寫在這裡，供各位自我警惕。

▲組裝時，會同步進行設置配線類的作業。為了避免到這個階段才煩惱該如何連接，一定要事先想好連接方式。

▲視狀況而定，有時在組裝階段也得稍微加工，此時要避免損及塗裝等部分。照片中的例子就是因為插裝鉚釘的孔洞有點堵住，所以得重新鑽挖開孔。

◀進行黏合作業時，為了避免溶解漆膜，多半會使用水性膠水。零件可說是刻意製成只用水性膠水就能黏合的形式。

設置配線的相關事項

　　流暢地設置電線、管線、軟管等，也是細部修飾的一環，可感受到機械脈動。會使用到的素材包含極細單芯線和膠皮管等，可購買模型用產品，或是使用電工及手工藝材料、釣線等物品。除了外觀上的考量，有時也會視情況選用，如能否和緩地彎曲，或者彎曲後能否固定住形狀等。本章將說明使用電線類物品的處理重點。設置配線時，於連接用開口或接頭施加分色塗裝、修飾得更具銳利感等等，都有助於讓作品顯得更精緻。

▲可供重現儀表類配線、高壓線、油路等部位的設置配線用品。除了模型用產品之外，亦準備了許多顏色的電線。

▲將兩條電線用套管整合為一。先用針刺進去擴孔，再塞入較細的兩條配線。

▲儀表類的配線部位。為了讓開關處配線看起來像是開關本身，需將塑膠片插入配線裡，然後黏貼在開關的位置上。

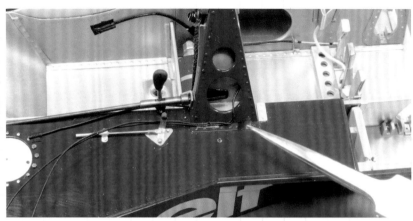

◀有管線穿過，但為了遷就零件組裝需求而暫且分割的部分，就藉由黏貼固定管線用膠帶加以掩飾。膠帶選用HASEGAWA製「消光黑曲面密合貼片」。

▲先固定從油箱延伸而出的軟管，並預留可延伸至引擎後方的長度，實際裝設後進行調整。

▲為了製作出發黃的透明軟管，需先將黃銅線沾取塗料，再穿入透明軟管中，讓透明黃沾附在軟管內側。

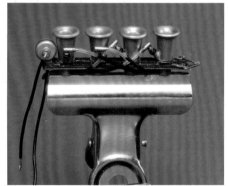

▲燃料管的黑色皮膜部位，則是先遮蓋透明部位，再塗上多功能打底劑及黑色的軟膠用塗料。

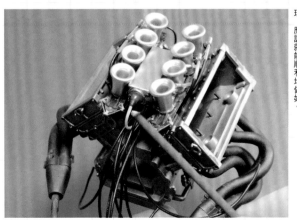

◀為了重現裝設在管線連接口上的密封套，需先套上熱收縮管，再用線香進行加熱。只要在組裝到引擎上前處理，應該就能順利地做好。

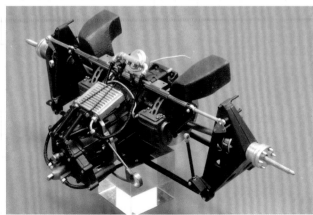

◀變速器後側油路，則是用表面有網紋的蠟繩來呈現，一旁可看到的黃色管線為煞車用油路。

安全帶

安全帶屬於製作賽車模型的重點之一。市售套件中會附上印有商標和安全帶顏色的布狀貼片，也可購買零售的細部修飾零件，不過這些仍有些不足以呈現安全帶。因此，我選用了在手工藝材料店買到的色丁緞帶來製作。雖然也可以用蝕刻片零件來製作金屬扣具，不過以½比例來說，應該製作得更厚比較好，所以我沿用了TAMIYA製「½威廉雷諾車隊FW14B」附屬的塑膠零件D。帶扣的把手、缺少溝槽的側面等處，也都添加了細部修飾。

▲安全帶能夠為駕駛艙營造出氣氛，以手工藝用緞帶來製作會更具立體感。

▲選用了6mm、4mm、3.5mm的藍色色丁緞帶，且兩端都經過車縫。

▲金屬扣具取自½FW14B用零件。帶扣部位追加了溝槽，把手也添加了細部修飾。

▲緞帶很容易從裁切處綻線，需用打火機稍微熔解。

▲想要讓緞帶穿過比本身更窄的孔洞時，需先將前端斜向削掉一角，穿過後緩緩拉出即可。

▲穿過金屬扣具後，要用雙面膠帶固定反折部位，避免質感因被膠水滲染而改變。

▲廠商商標裁切自泰瑞爾P34的附屬貼紙。為了不讓纖維的白色外露，因此用藍色塗料染色。

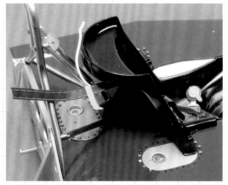
▲肩部用安全帶要固定在座席後方的支架上，需事先估算好將座席設置到車身裡之後需要使用到的長度。

整流罩的組裝密合調整作業

為車身組裝好各式零件後，在裝設整流罩時可能會發生無法組裝密合的情況。駕駛艙處整流罩左方的內側會稍微被管線套卡住，需稍加削磨調整。車鼻整流罩雖然能組裝密合，但發生了重心偏向前方的問題。為了讓單體殼能重一點，我在後側設置了釹磁鐵，藉此提高穩固性。不過，只裝兩處的效果不夠好，後來總共裝了四處。等這些階段都結束後，就把整流罩的內側塗裝成黑色。

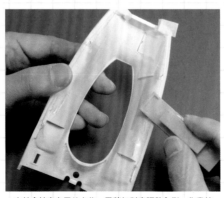
▲由於會被車身零件卡住，需稍加削磨調整內側。作業前一定要先黏貼遮蓋膠帶，保護整流罩邊緣。

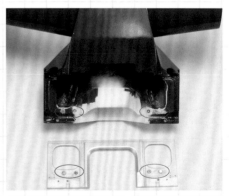
▲為了讓車鼻的裝設狀態更穩固，因此在紅圈內追加設置了磁鐵。在不影響外觀的提下，這部分是埋在零件內側的。

輪圈&輪胎的
完工修飾

　　輪圈與輪胎是方程式賽車上會大幅外露處，得講究地修飾。輪胎的質感表現如先前章節所述，在此要說明最後的完工修飾。輪胎側面的商標搭配蝕刻片模板來噴塗重現。該模板為STUDIO 27的1970年代F1用產品，本身設有溝槽，可密合於曲面。自製輪胎也能充分密合。再來為輪胎局部薄薄地噴塗灰色，營造出使用感。輪圈除了追加空氣閥，還需黏貼素材，重現輪圈配重物。重疊黏貼金屬質感貼紙，做出極薄配重貼紙。

▲套上輪胎商標用模板，並且將周圍遮蓋起來，然後噴塗消光白。

▲這是取下模板後的模樣。商標邊緣有適度的模糊效果，看起來更有噴塗而成的氣氛。

▲進一步為胎面和胎肩的凸面等處薄薄地重疊噴塗灰色，呈現出微髒的模樣。

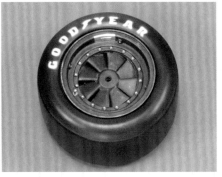

▲前輪圈在輪輞稜邊等處添加了摩擦痕跡，空氣閥和輪輞周圍的螺栓亦追加了類似痕跡。

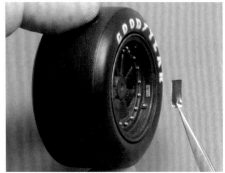

▲輪圈輪輞黏貼配重物的部分也重現出來，金屬質感貼紙在視覺上也能作為不錯的點綴。

意外狀況！

　　在拍攝組裝過程之際，發生了令人痛心的意料狀況。我不小心弄倒三腳架之後，相機撞到防滾籠，導致該處折斷了。這令我的精神受到了重大打擊，但不能為此灰心喪志，所以便一併在這裡介紹修復的過程。折斷的零件為壓克力材質3D輸出列印成品。將斷裂處組合起來後，發現稍微有點缺損，只能大致拼裝，並拿壓克力用膠水黏合，再將瞬間膠塗在縫隙處。接下來得去除接合痕跡，不過這部分只能拿中層研磨用的砂紙和研磨材料非常謹慎地進行。需處理到不留任何高低落差和傷痕的程度，但同時會難以避免磨到露出底色，接下來進行補色即可。由於是在組裝階段折斷，塗裝時可說是不容許失敗。因此，得事先練習如何拿捏噴塗幅度，再正式進行塗裝，最後總算修復到從外表看不出來的程度，我才鬆了一口氣。

▲組裝過程中發生了意料之外的狀況！用來拍攝這張照片的相機撞到了零件，導致該處悽慘地折斷了。

▲黏合折斷處，並塗上瞬間膠填滿縫隙。為了易於後續修整形狀，注意不能塗太厚。

▲修整接合痕跡的過程。雖然有些底色外露之處，不過還是以確保形狀能流暢相連為優先，仔細地修整形狀。

▲修整後的補色塗裝。由於不能噴塗得太厚或造成積漆溢流，要先以塑膠棒來掌握噴塗幅度，再正式塗裝零件。

結合車身各部位

這是完工修飾的最後階段。先前分別組裝好單體殼、引擎等部位，接下來就是要將之組合起來。組合時不用擔心太多，但還是要反覆確認銜接前後兩側的控制臂和打檔連桿是否能順利組裝。從引擎到單體殼都連接完成後，立刻裝設配置管線和汽缸頭蓋的托架。這裡需裝設側面散熱器部位，並連接散熱器和機油冷卻器的配管，不過這時周遭已被許多零件圍住，因此得向玩益智環一樣，用鑷子夾著並巧妙地穿進空隙。完成後側一帶的作業後，接著就是處理前側懸吊系統。先組裝前側的話，就會難以組裝後側，因此前側需留待後續處理。這方面也是先前透過試組進行模擬所得的規劃。

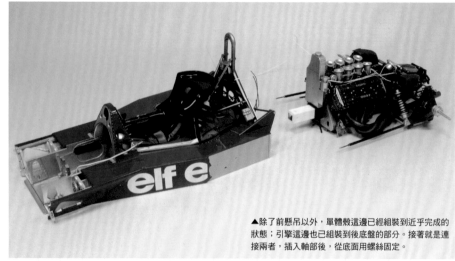

▲除了前懸吊以外，單體殼這邊已經組裝到近乎完成的狀態；引擎這邊也已組裝到後底盤的部分。接著就是連接兩者，插入軸部後，從底面用螺絲固定。

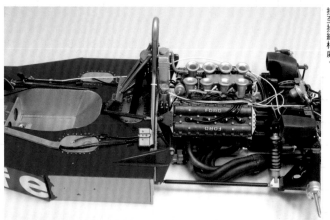

◀將引擎裝好後，接著是裝上汽缸頭蓋的托架。照片中是尚未裝上螺栓之前的狀態。後防傾桿的管線也同樣往前連接至操縱桿處。

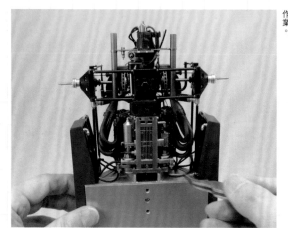

◀這是裝設好側面散熱器後的配置管線作業。將線牽至引擎處的作業是從底面來進行，猶如技師鑽進底盤下方進行作業。

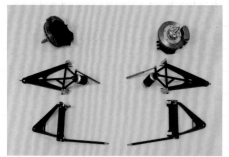

▲將屬於前懸吊系統零件的輪座、懸架上臂、懸架下臂都個別組裝完成。這部分是經由插入卡榫和螺絲來固定。

▲制動鉗要用極小螺絲牢靠地固定在輪座上。使用的螺絲刀尺寸為#00。

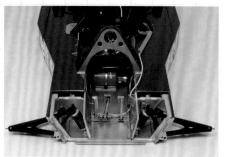

▲裝設了前下臂的模樣。接著要嵌組好單體殼頂面和正面的面板，再裝設上臂。

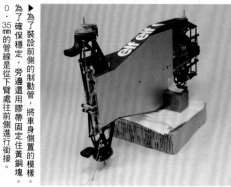

▶為了裝設前側的制動管，旁邊還用膠帶固定住車身側面的模樣。為了確保穩定，0.35mm的管線是從下臂處往前側進行銜接。

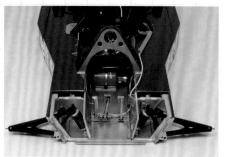

▲將前側一帶也裝設好，呈現了大致車身的狀態。接著只要再裝上黑盒子，車身這邊就完成了。進一步裝設輪圈、整流罩之後的完成樣貌，請見本章節之後的頁面！

製作安全帽

　　製作F1賽車時，安全帽是最適合用來象徵賽車手存在的配件。若是1/20比例的話，可能會製作成賽車手搭乘其中的模樣，但以1/12比例來說，將安全帽放在一旁看起來就很完美了。因此，這次一併製作了德派勒的安全帽。安全帽為GPA製，開口部位較窄，護目鏡為橫向設置。由於附有安全帽的「TAMIYA1/12賽車手」先前已經用掉了，因此我是以3D輸出列印方式做出芯部造型。除了沿用1/12泰瑞爾P34用轉印貼紙之外，還藉由自製轉印貼紙補充了不足之處。

▲這是正在大致做出護頸處的高低落差，以及橫向溝槽和凸起結構的模樣。不過整體造型還是有不足之處。

▲因此實際測量了真正賽車用安全帽尺寸，調整成1/12時的長寬高。

▲這是將前述檔案進行3D輸出列印的成品。由於還只是雛形，接下來還得以此為基礎進行手工調整。

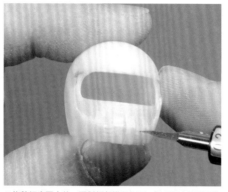

▲修整好表面之後，再對細部進行加工。這是正在用刮刀為護頸部位雕出溝槽的模樣。

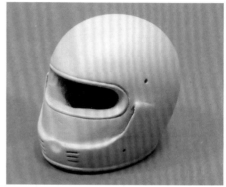

▲用AB補土填墊內側以營造厚度，並為開口部位和下側追加邊框，就大致告一段落了。接著就是進行塗裝。

▲為了製作護目鏡，貼上隱形膠帶並描繪出草稿。

▲掃描草稿，在電腦上重新描圖以修整形狀。接著列印圖檔，並黏貼在PVC板上，裁切出所需的護目鏡零件。

▲可將HASEGAWA製曲面密合貼片裁切成細條狀，黏貼於邊緣以便分色塗裝，相當方便好用。

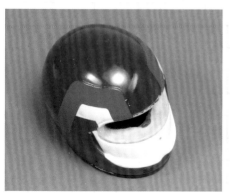

▲德派勒安全帽的轉印貼紙取自TAMIYA製1/12泰瑞爾P34。由於局部和1978年的不同，需再另外自製。

▲為了替下側邊框分色塗裝，使用金屬質感貼片進行遮蓋。GPA和護目鏡下方的紅藍條紋以自製轉印貼紙呈現。

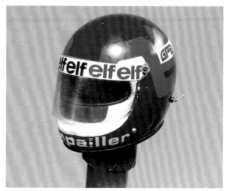

▲為護目鏡裝上一字螺絲後，安全帽就完成了。呈現面貌請見下一頁！

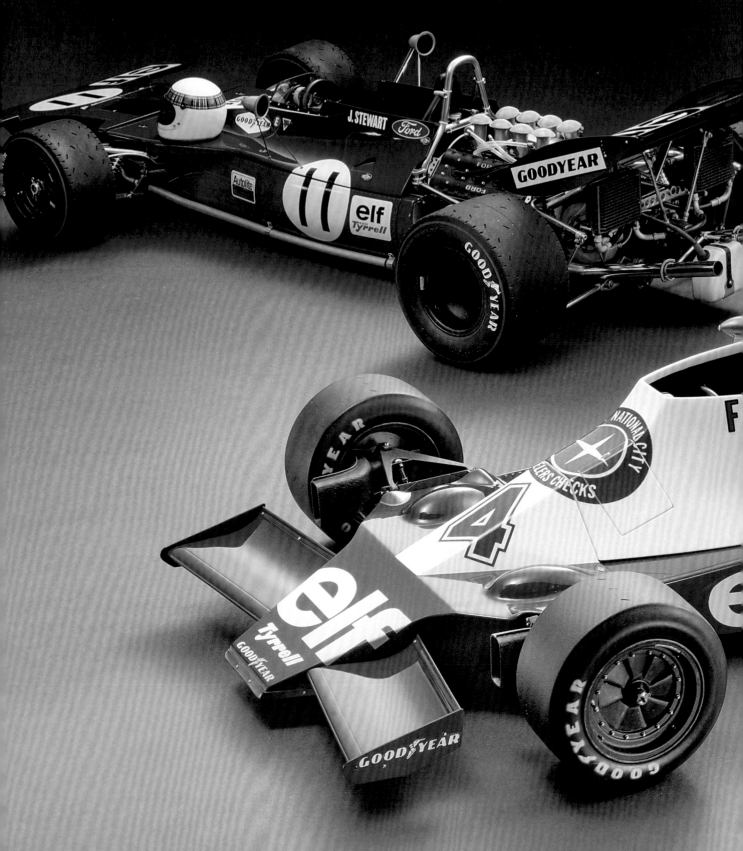

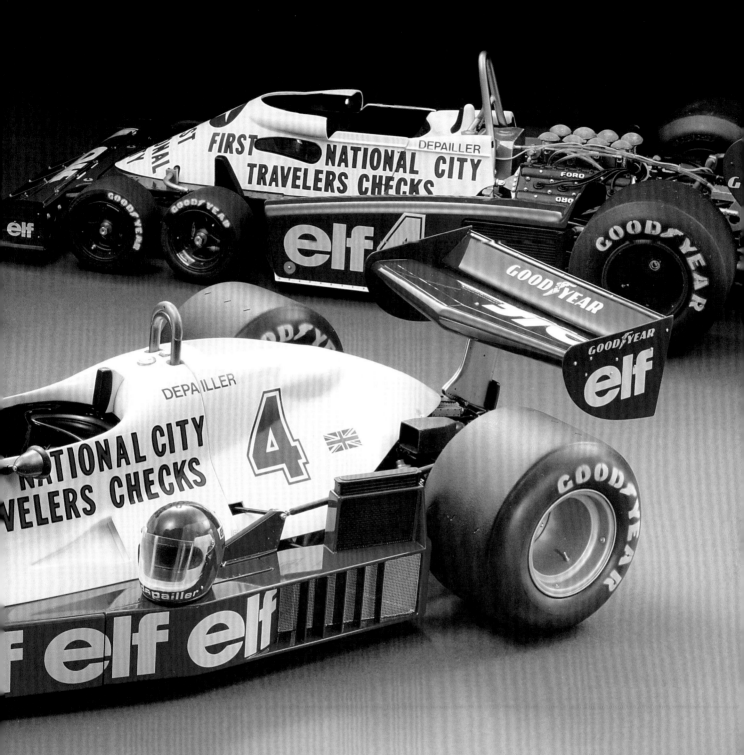

泰瑞爾008──在無比執著下所抵達的巔峰

為了將每個部位都製作到滿意為止，度過了一段不知終點何在的漫長時光後，才終於抵達這裡。

我懷抱著「我想要的就是這個」的志向持續進行製作，如今這件作品終於完成了。製作過程中嘗試過不少錯誤，從中獲得發現與經驗正是自製模型時的醍醐味。對於以做模型為嗜好的人來說，長期沉浸於其中也算是一段幸福無比的時光。

相信這份經驗將會成為下一次……不過還是先緩一下，仔細欣賞這件作品的英姿吧！

　所謂「千里之行始於足下」，邁向自製模型之道得從製作套件著手。本章節中將介紹製作½比例泰瑞爾008的開端與動力來源，以及作為重現細部結構和塗裝表現參考的兩件作品。

　第一件是TAMIYA½比例「泰瑞爾003」。我在2016年時兩度製作的這輛賽車，可說是泰瑞爾008的前哨戰。不僅在完成度方面比以前的作品更高，就連細部也非常講究地添加了精緻的修飾。

　另一件則是TAMIYA½比例「泰瑞爾P34」。這是我在1993年時，將屬於1976年車型的套件修改為1977年摩納哥GP面貌而成。在此不僅要介紹當年使盡全力完成的作品樣貌，更要說明在25年後是如何修復這件作品的過程。

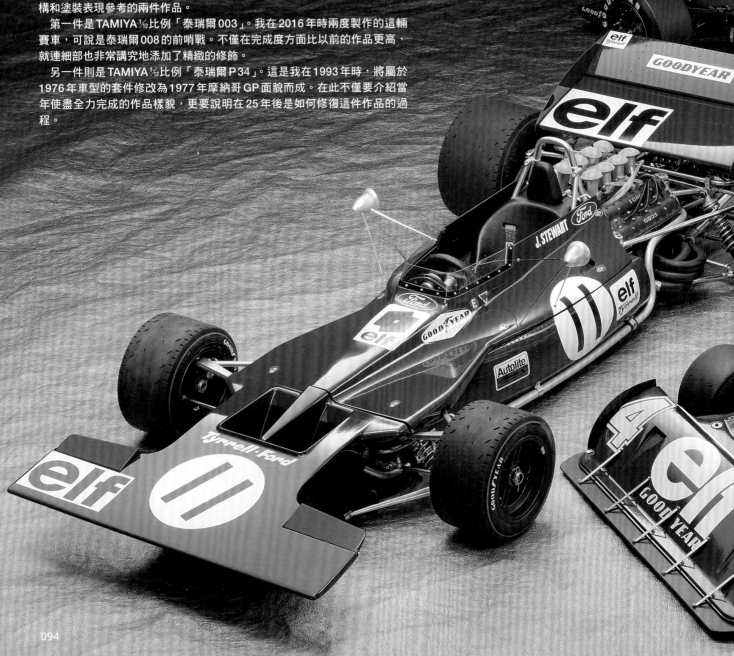

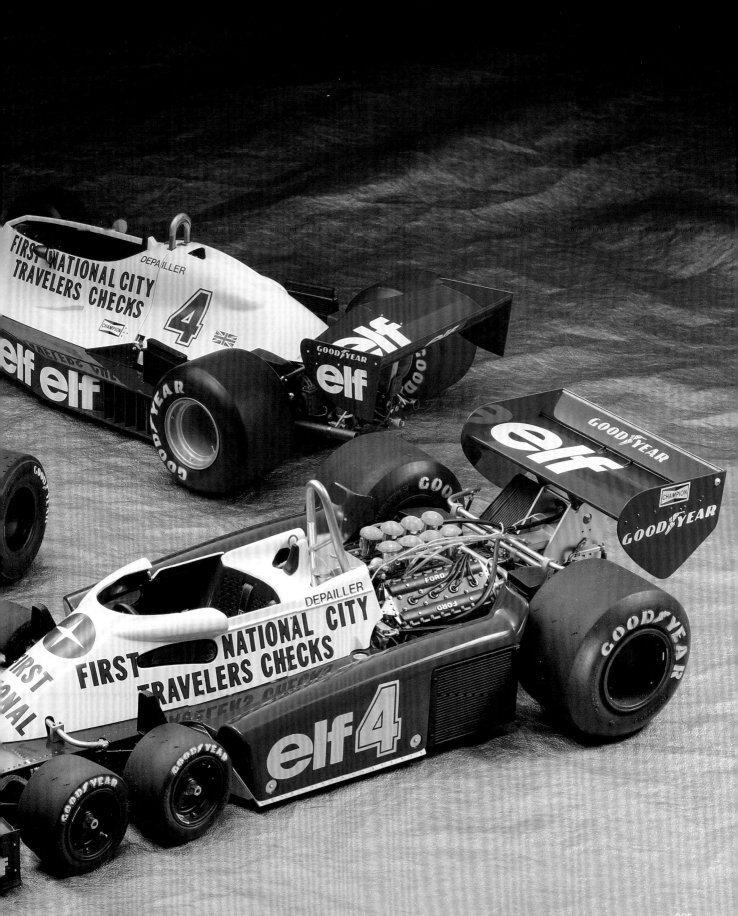

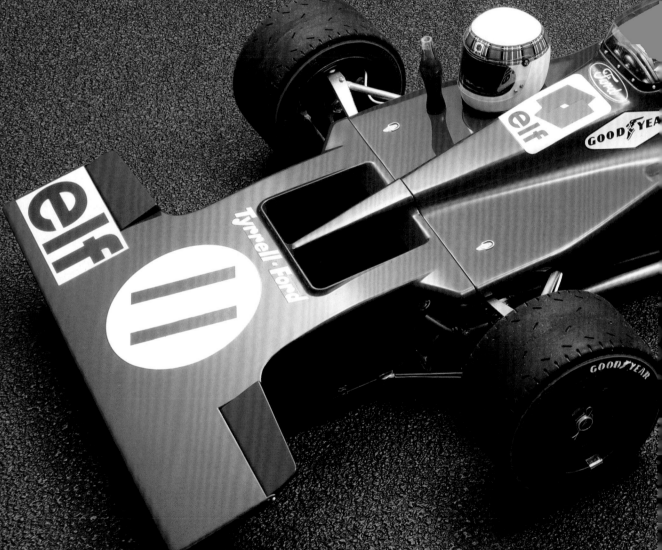

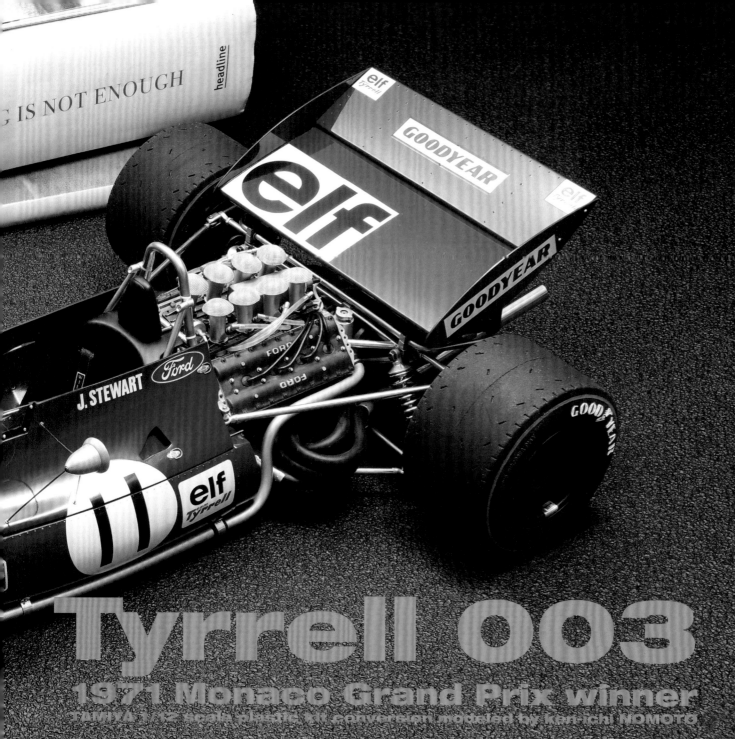

Tyrrell 003

1971 Monaco Grand Prix winner

TAMIYA 1/12 scale plastic kit conversion modeled by ken-ichi NOMOTO

在1971年的F1賽季中，泰瑞爾003於11場賽事中奪得6勝，與賽車手陣容和製造團隊一同獲得了頭銜。賽車手正是在1969、1973年也獲得了冠軍的傑奇‧史都華。

一提到泰瑞爾003，就會聯想到以TAMIYA 1/12大比例系列No.9「泰瑞爾福特」發售的套件。其特徵為跑車型車鼻和上側進氣口，不過在1971年前半時，其實裝設了和前年度賽車001一樣的扁平型車鼻。而重現了該面貌的套件，正是在2015年發售的1/12大比例系列No.54「泰瑞爾003 1971年摩納哥GP」。這款套件更動了一部分舊套件的零件，並且追加了蝕刻片零件等配件。

其實早在只有跑車型車鼻套件的時期，我就已經藉由自製車鼻做出了摩納哥GP規格，因此以1/12比例來說，這是第二次製作了。因此我充分運用過去經驗，為各部位添加細部修飾，還製作了僅使用於摩納哥GP熱習行進中的馬特拉風格車鼻，詳情留待後續頁面說明。

雖然基本上是1973年發售的早期套件，不過即使時至今日，製作起來也仍相當有成就感，不愧是大比例系列呢！隨著製作這個系列，肯定能鍛鍊己身的技術。

泰瑞爾 003 1971年摩納哥GP
●發售商／TAMIYA ●停產中
●1/12比例‧約35.5cm ●塑膠套件

Tyrrell 003
1971 Monaco Grand Prix winner

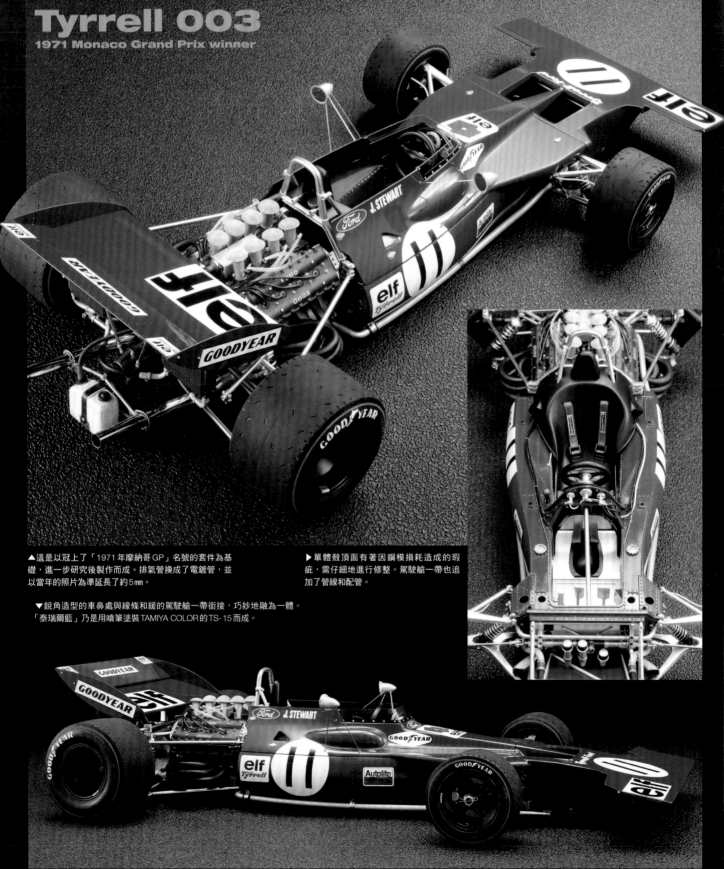

▲這是以冠上了「1971年摩納哥GP」名號的套件為基礎，進一步研究後製作而成。排氣管換成了電鍍管，並以當年的照片為準延長了約5mm。

▶單體殼頂面有著因鋼模損耗造成的瑕疵，需仔細地進行修整。駕駛艙一帶也追加了管線和配管。

▼銳角造型的車鼻處與線條和緩的駕駛艙一帶銜接，巧妙地融為一體。「泰瑞爾藍」乃是用噴筆塗裝TAMIYA COLOR的TS-15而成。

▼對這個時代來說，機械部位外露是一種魅力所在。各部位的電鍍零件都經過塗裝、替換金屬管等手法，進一步提高了質感。

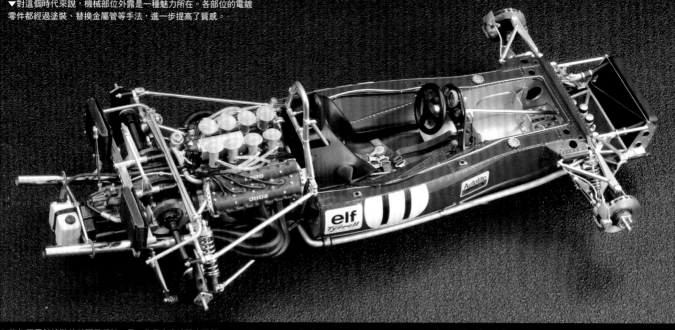

▼施加了電鍍塗裝的前懸吊系統一帶。作品中省略了套件裡的轉向連動機構，著重於重現這部分的造型。

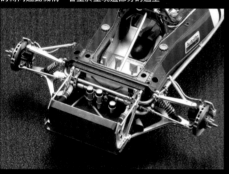

▼支撐後照鏡的三根支柱，是用標本針製作而成。整流罩右側的橢圓形凸起部位，則是削磨得更像淚滴狀。

▶襟翼和防傾桿固定臂都修改了原本用卡榫固定的形式，使該處能實際進行調整。設置位置參考了當年的照片。

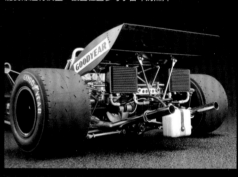

◀為了讓單體殼的內壁也散發光澤，從底漆補土面開始就進行研磨，然後才塗裝。儀表板一帶的開關是以針和鉚釘來重現，排擋桿則是用筆塗方式來表現木紋風格。

▼這是泰瑞爾003的三種車鼻形態。自左起依序為初期的扁平型車鼻、在摩納哥試著裝設的馬特拉風格車鼻（用塑膠板自製），以及跑車型車鼻（取自舊套件）。從扁平型車鼻到跑車型車鼻的形狀變化可說是相當極端，令人好奇在這之間是否有像這樣試做過其他形狀的車鼻。會僅憑一張黑白照片就實際做出來，也算是模型玩家的天性吧！

▶在引擎一帶方面，為空氣道和機油冷卻器的正面追加了濾網，連往回收桶的管子都是由彈簧管塗裝而成。

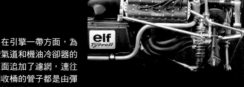

扁平型車鼻　　　　馬特拉風格車鼻　　　　跑車型車鼻

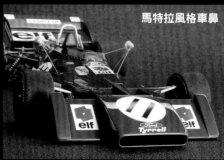
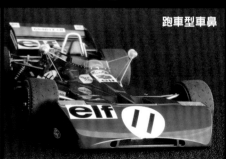

Detail UP!!

1/12 Tyrrell 003 1971 Monaco GP
將名作套件製作得更精緻！

在此要為重現度已相當高的大比例模型進一步施加修改，使其更貼近實際車輛的樣貌。或許有人會覺得沒必要做到這種程度，不過這款套件的素材充滿了可能性，可追求更高的層次。為了確保消費者能確實地組裝完成，塑膠模型在設計上可能會有些點到為止，在此則是要對這類部位做進一步的加工，賦予更出色的表現，這樣一來肯定能製作出更精密的成果。

■ 車鼻～整流罩

▲車鼻下側的開口處有裝有金屬網。套件中指示要在更深處直立地裝設，不過在此選擇稍微往前移，並且裝設得有些傾斜，並追加了細部結構和外框。

▲這是前擾流翼的襟翼。左側的原有套件零件為「001」的形狀，「003」應該像右方那樣，不僅外側的傾斜幅度稍微大一點，邊角也顯得較為圓鈍。

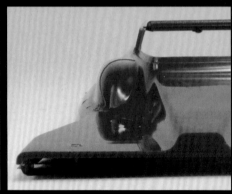

▲整流罩側面的橄欖形凸起處。藍線是套件的模樣，紅線是實際車輛的形狀。套件還設於射出成形需求，無法往下收窄，因此得先於內側填墊補土，再削磨成應有的形狀。

▲為了讓擋風玻璃薄一點，並重現固定用鉚釘，因此改用PVC版重製。先以套件零件為模板，用補土做出原型，再用0.5mm PVC板經由真空吸塑成形製成。

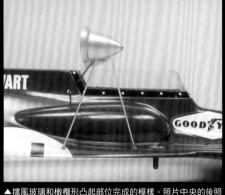

▲擋風玻璃和橄欖形凸起部位完成的模樣。照片中央的後照鏡支架改用直徑0.5mm的標本針重製，基座處則是套上了極小墊圈。

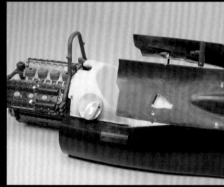

▲為整流罩側面的NACA Duct內側追加了斜坡狀結構，座席這邊也設置了與之相連的進氣口。這部分是先為座席堆疊補土，藉由套上整流罩來確保能對準位置。

■ 單體殼

▲NACA Duct的內壁是先用保麗補土做出原型，再透過壓上已經過加熱軟化的塑膠板來做出所需形狀，最後將之反過來裝進整流罩裡。

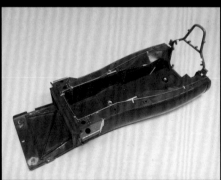

▲修整過零件的接合線和頂出痕跡後，重新設置先前打磨時磨掉的鉚釘。這時，還要仔細比對塗裝後裝設的配管組裝位置和形狀。另外，還追加了固定在台座上用的螺帽。

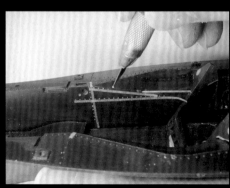

▲補足鉚釘時，為了確保間隔能夠一致，要貼上方格紋遮蓋膠帶作為參考。

▲F懸吊上臂方面，削掉原本要夾組在單體殼之間的軸棒，改為插入黃銅線。這樣一來，就能先上色再組裝了。

▲踏板方面，將底板的凹槽削挖出開口，各踏板的桿部也改用黃銅管等物品重製。靠近油門踏板的內部，則是追加了橢圓形孔洞和面板。

▲踏板部位的左側。在離合器踏板旁追加腳踏墊，用0.1mm鎳白銅板彎折而成。

■ 前懸吊系統＆轉向系統一帶

▲為分隔壁下側追加往側面伸出的進氣口。先藉由堆疊塑膠材料切削出主體，再為前端黏貼100號的網而成。

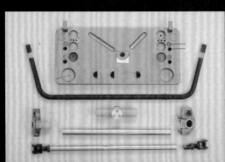

▲套件中可藉由裝設齒條讓轉向系統活動，但在這件作品中以比例感為優先，改為自製與實際車輛形狀相符的零件，裝設位置也是下移至紅線所示處。

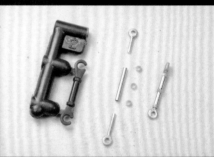

▲這是防傾桿的連結零件。兩端改用把黃銅線彎折成「？」形，並且經由焊接方式修整過的零件。前述零件則是用1.0mm不鏽鋼管連接起來。

▲連接部位的U形托架是拿鎳白銅板彎折而成，六角形螺栓和塑膠鉚釘都是用串起來的方式加以連接。

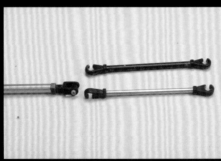

▲隨著將拉桿中央換成不鏽鋼管以提升質感，接頭的方向也調整了90度。這部分也是以實際車輛為準。

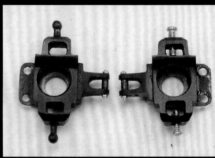

▲這是前側的輪座。雖然上下的軸棒得嵌組進控制臂裡，但這樣很容易造成破損。折斷該處時，筆者拿1.4mm的極小螺絲來代用，結果發現使用起來剛剛好。

■ 座席

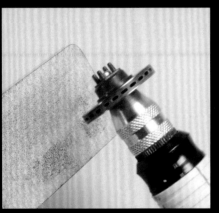

▲為煞車的碟面黏貼蝕刻片零件後，藉由裝在電雕刀上一面旋轉，一面進行修整。這樣不僅易於修整側面，碟面經過打磨後，也會營造出在旋轉下有所損耗的氣氛。

▲座席為黑色的軟質樹脂零件，難以加工調整，因此經由翻模複製為樹脂材質零件，然後追加側面的進氣口和安全帶孔。

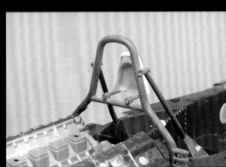

▲頭枕同樣替換為樹脂零件，並比照實際車輛，調低水平桿的裝設位置。

■ 冷卻水配管

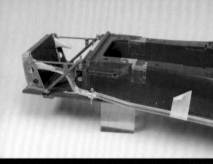

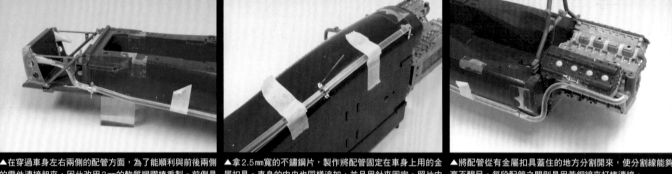

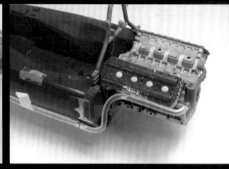

▲在穿過車身左右兩側的配管方面，為了能順利與前後兩側的零件連接起來，因此改用3mm的軟質塑膠棒重製。前側是彎折成和緩的S字形，並且與散熱器相連接。

▲拿2.5mm寬的不鏽鋼片，製作將配管固定在車身上用的金屬扣具。車身的中央也同樣追加，並且用針來固定。照片中是暫時固定住的狀態。

▲將配管從有金屬扣具蓋住的地方分割開來，使分割線能夠毫不醒目。每段配管之間則是用黃銅線來打椿連接。

■ 引擎一帶 & 後側的零件

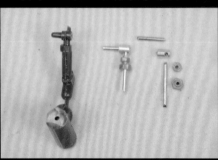

▲噴油嘴上不僅有分磨線，形狀也有點錯開的部分，因此改用黃銅管、鎳白銅線、塑膠鉚釘來自製。

▲空氣道的濾網是將100號不鏽鋼網用圓頂物品壓印而成。模具本身選用了evergreen製9.5mm塑膠管和WAVE製 I‧薄片（圓形）的直徑7mm版本。

▲將不鏽鋼網用瞬間膠黏合起來後，拿蝕刻片零件用剪刀把餘白部分給剪掉。

▲在汽缸頭蓋的火星塞孔方面，視生產時期而定，有時零件上直接設有蓋子。不過1971摩納哥GP只是簡潔地隔開來而已，因此藉由填塞AB補土的方式重現。

▲將排氣管直線部位換成經由拆解伸縮天線取得的金屬管，藉此將長度延長約5mm，並重現了使用彈簧來固定在支架上的樣子。

▲機油冷卻器正面的濾網並非蝕刻片零件，而是以金屬網來重現，並製作了邊框供金屬網收邊。

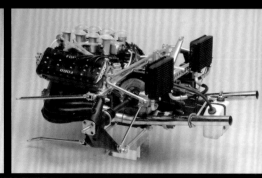

▲在控制臂方面，筆直部位改用電鍍管，只有末端的接頭裝上了套件原有零件。

▲這是設置在後側的機油回收桶。固定金屬扣具是用鎳白銅板製作，綁帶則是選用了皮革貼紙。

▲把引擎一路到後側組裝起來的模樣。機構零件和金屬管的集合體，可說是老式F1的一大魅力所在。

■ 配色

▲車身色按照套件指定，選用了噴罐版 TAMIYA COLOR 的 TS-15。設法取出噴罐中的塗料後，改用噴筆進行塗裝。

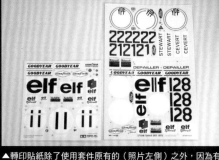

▲轉印貼紙除了使用套件原有的（照片左側）之外，因為有福特標誌，還搭配了 STUDIO 27 製「½th Tyrrell 003 1972」。

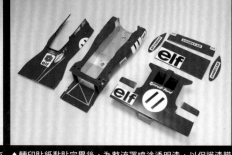

▲轉印貼紙黏貼完畢後，為整流罩噴塗透明漆，以保護漆膜和轉印貼紙。為了不損及堅固感，只要薄薄地噴塗覆蓋即可。

■ 輪胎與輪圈

▲控制臂等需要營造電鍍質感的部位就先噴塗白色作為底漆，再用電鍍銀 NEXT 噴塗覆蓋。

▲輪胎上的藍色條紋和固特異商標，是用壓克力顏料筆塗而成。

▲為了替輪圈輪輞內側追加細部結構，黏貼了形狀相似的蝕刻片零件（整流罩固定扣）。

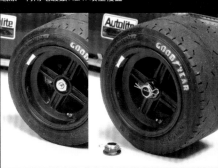

▲為了重現輪圈螺帽，選用了設有法蘭盤的螺帽，並且裝設在開有孔洞的軸棒上。開口銷則是經由彎折鍍白銅線追加而成。

▲螺帽是拿 2 mm 用附有法蘭盤的螺帽加工而成，經由削掉上側表現出軸棒頂端的模樣，下側的螺栓形狀和機能則是維持原樣。這種六角形的大小，也與實際車輛較接近。

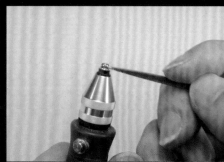

▲加工螺帽時，先將刀頭固定在電雕刀上，用銼刀進行削磨。由於是鋁製品，因此易於加工。

■ 馬特拉風格車鼻

◀組裝部位是以套件原有的零件為基礎，將前側用塑膠板延長而成。可暫時設置標誌，評估這部分的形狀。

▶左右兩側擾流罩是經由組成箱形製作出獨立零件，並擺設成與實際車輛照片相同的角度，藉此比對微調形狀，再把邊角修整成流暢相連的模樣。

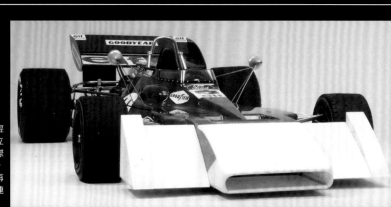

Tyrrell P34
1977 Monaco Grand Prix version
TAMIYA 1/12 scale plastic kit conversion　modeled by Ken-ichi NOMOTO

泰瑞爾P34恐怕是史上塑膠模型銷售得最多的F1賽車，也是一輛令許多人留下心裡陰影的F1賽車。不僅如此，其輪胎數量也是最多的。泰瑞爾P34奔馳的這兩年，剛好與1970年代的富士F1賽事重疊，對於親身經歷過那段時光的人來說，肯定是非常令人印象深刻的賽車吧！光是「有六顆輪胎」的獨特外形，就讓當時的小孩不禁想像自己以後也要一輛這種車。能夠透過塑膠模型和遙控車體驗其機械構造，是模型獨有的資訊傳達手法，更能讓人充分體驗到其魅力。

這件作品的出處是《HOBBY JAPAN月刊》的1993年9月號。當時是以TAMIYA製1/12大比例系列No.19「泰瑞爾P34」為基礎，製作而成的1977年摩納哥GP規格。套件本身是前一年度──也就是1976年規格，因此除了修改各部位之外，連配色也得一併更動。不過，正是因為其藍白配色，才想製作這款。雖然後來有再生產附屬蝕刻片零件的套件，不過該版本在製作當時尚未問世，因此便動用了各式素材來添加細部修飾。

製作完成距今已經過了四分之一個世紀，由於發現有局部破損和轉印貼紙劣化的情況，於是進行了修復作業。這段過程會收錄在自P108起的篇章中，還請各位一併詳閱。

泰瑞爾P34 六輪賽車
（附蝕刻片零件）
●發售商／TAMIYA　●停產中
●1/12比例，約33.6cm●塑膠套件

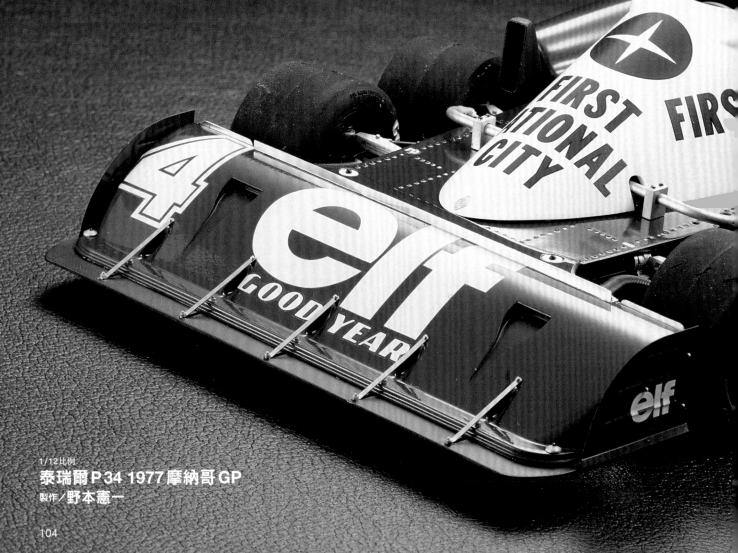

1/12比例
泰瑞爾P34 1977摩納哥GP
製作／野本憲一

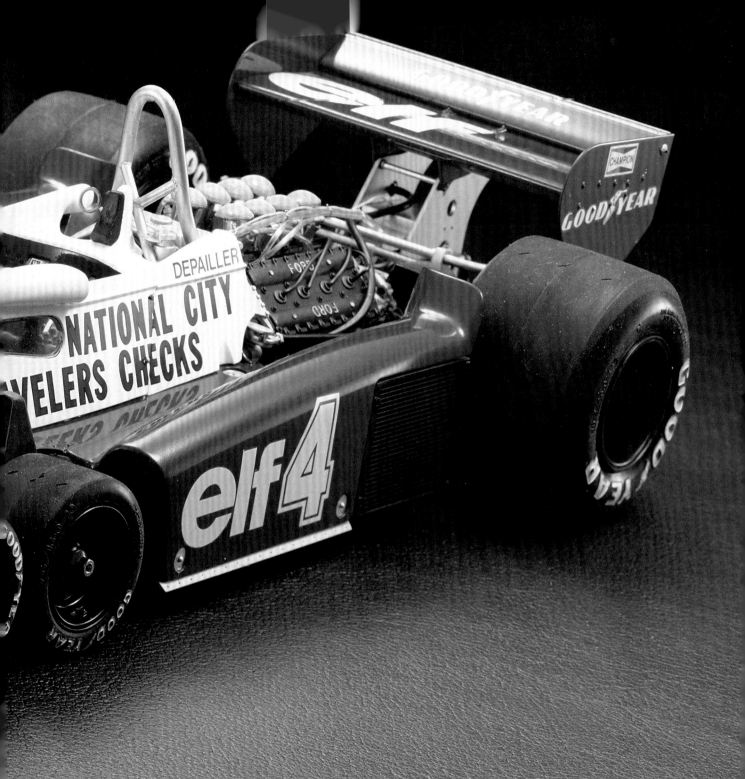

Tyrrell P34
1977 Monaco Grand Prix version

▶雖然泰瑞爾P34在1977年時裝設的是大型整流箱，不過在這場摩納哥GP時期裝設的是前年度的整流罩。外觀結合半整流罩和藍白配色，可說是這兩年間的折衷面貌。這件作品正是以TAMIYA製1976年規格套件為基礎來呈現的。

▲獨一無二的「六輪賽車」。這件範例重現了由派屈克·德派勒所駕駛的P34/7。

▲車鼻內追加了煞車油的管線等構造。紅色的槽狀物為滅火器，左右兩側的綠色盒子為電池。

▲前輪一帶方面，將防傾桿移設至上面並自製，連結前後兩側的防傾桿接頭則是修改了裝設部位。制動散熱管亦是自製的，還用稀釋補土將表面詮釋成橘皮狀質感。

▲單體殼的鉚釘全都自行重製。翼端板和L形片、唇柱擾流板固定片，都是用鎳白銅板自製。唇柱擾流板上，還施加了纖維紋路狀塗裝。

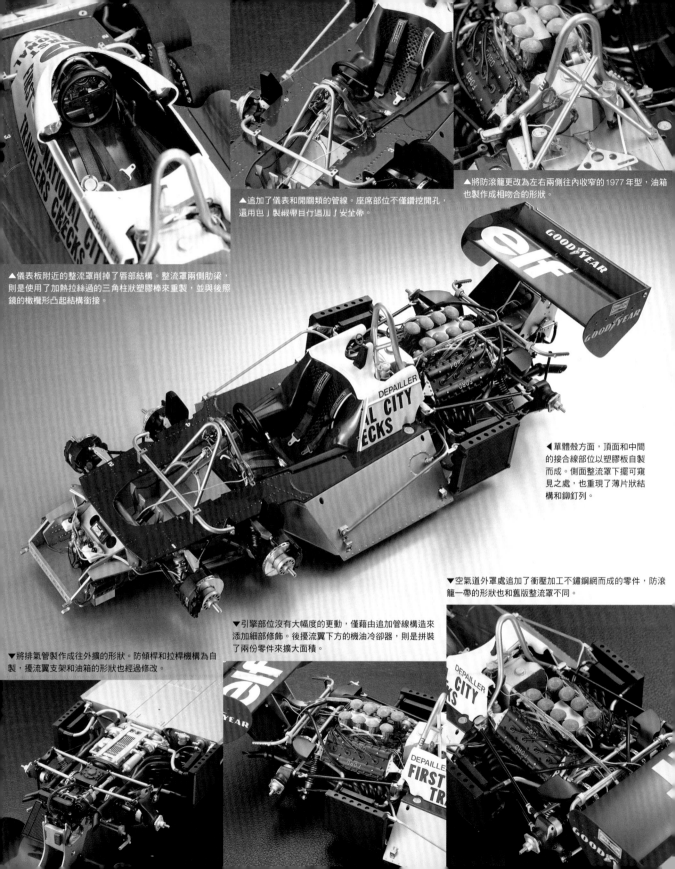

▲追加了儀表和開關類的管線。座席部位不僅鑽挖開孔，還用巴」製緞帶自行追加「安坐帶。

▲將防滾籠更改為左右兩側往內收窄的 1977 年型，油箱也製作成相吻合的形狀。

▲儀表板附近的整流罩削掉了唇部結構。整流罩兩側肋梁，則是使用了加熱拉絲過的三角柱狀塑膠棒來重製，並與後照鏡的橢圓形凸起結構銜接。

◀單體殼方面，頂面和中間的接合線部位以塑膠板自製而成。側面整流罩下擺可窺見之處，也重現了薄片狀結構和鉚釘列。

▼空氣道外罩處追加了衝壓加工不鏽鋼網而成的零件，防滾籠一帶的形狀也和舊版整流罩不同。

▼引擎部位沒有大幅度的更動，僅藉由追加管線構造來添加細部修飾。後擾流翼下方的機油冷卻器，則是拼裝了兩份零件來擴大面積。

▼將排氣管製作成往外擴的形狀。防傾桿和拉桿機構為自製，擾流翼支架和油箱的形狀也經過修改。

Repair!

1/12 Tyrrell P34 1977 Monaco GP
修復25年前的作品吧！

隨著時光流逝，即使是投注無比心力完成的作品也免不了褪色和劣化，甚至會有意料之外的破損。在此要介紹完成後歷經25年歲月的模型如今的模樣，以及為了讓其復活進行的修復過程和細部修飾。

製作「008」時，我曾從½泰瑞爾P34的套件上取用零件，由於該套件的剩餘零件和轉印貼紙可在這次修復時派上用場，因此便拿來有效地運用一番。

■ 破損狀況

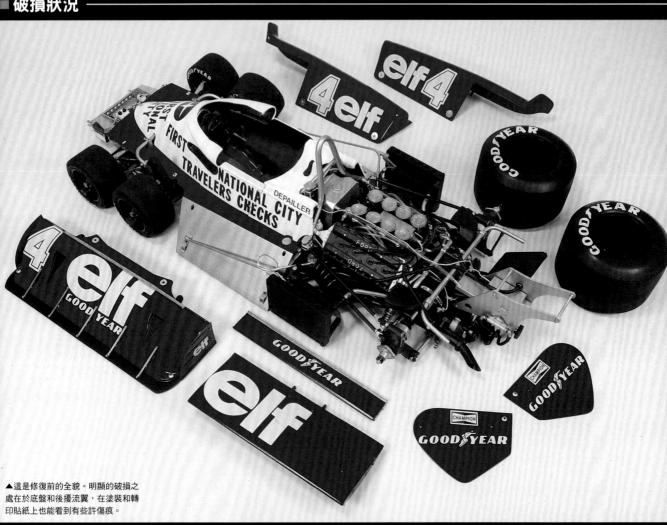

▲這是修復前的全貌。明顯的破損之處在於底盤和後擾流翼，在塗裝和轉印貼紙上也能看到有些許傷痕。

▲底盤有許多以C形構造進行嵌組之處，因此有不少破裂的地方。

▲由於製作安全帶用的緞帶已經褪色，因此將該處剝除以便重製。這類變化是唯有歷經一段時光後才看得出來的。

▲白色整流罩上的轉印貼紙餘白已經發黃，還沾到汙漬，就連塗裝原有的光澤也變得黯淡。

▲比照實際車輛在塗裝表面上黏貼貼紙，並且噴塗透明漆層加以保護，然而轉印貼紙還是出現了損傷。

■ 修復懸吊系統

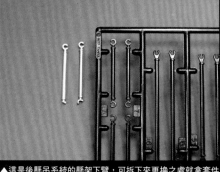

▲這是後懸吊系統的懸架下臂，可拆下來更換之處就拿套件的零件來重新製作。

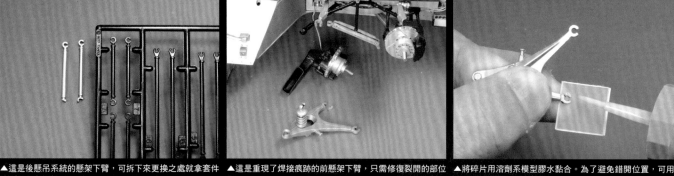

▲這是重現了焊接痕跡的前懸架下臂，只需修復裂開的部位即可。

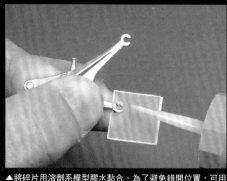

▲將碎片用溶劑系模型膠水黏合。為了避免錯開位置，可用PP板墊在背面以進行作業。

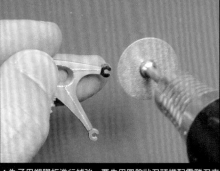

▲為了用塑膠板進行補強，要先用圓盤狀刀頭搭配電雕刀來削掉相對應的厚度。

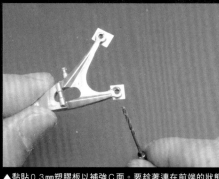

▲黏貼0.3mm塑膠板以補強C面。要趁著連在前端的狀態下，處理完鑽挖開孔和修整餘白。

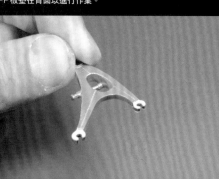

▲修整後的狀態。只是裂開的那邊就僅補強其中一面，整個斷裂的一側則是兩面都進行補強。

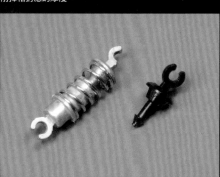

▲阻尼器前端的接頭也破損了。由於該處是夾組在其中的零件，無法抽出，因此無從直接更換新零件。

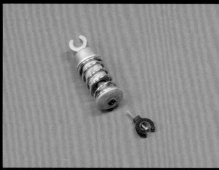

▲僅削掉接頭部分，將更新零件改用打樁固定的方式來連接。

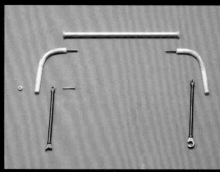

▲為了易於進行後防傾桿的修復作業，將防傾桿整體用薄刃鋸子分割為三段，以便從車身上拆卸下來，之後改用鋼琴線打樁的方式重新連接。

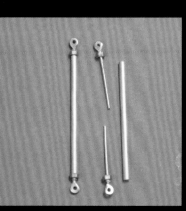
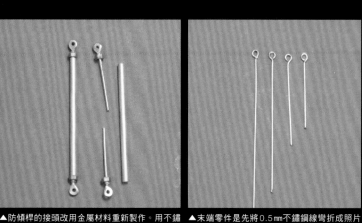

▲防傾桿的接頭改用金屬材料重新製作。用不鏽鋼線加工做出末端零件，然後裝設在黃銅管上。

▲末端零件是先將0.5mm不鏽鋼線彎折成照片中的環狀，再經由堆疊焊錫進行修整而成。

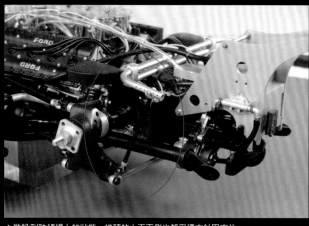

▲裝設到防傾桿上的狀態。接頭的上下兩側也都用標本針固定住。

■ 重新黏貼車鼻的轉印貼紙

▲在此要重新黏貼車鼻整流罩處受損的轉印貼紙。由於有著細微破損，比起設法剝除，直接刮掉更有效率。

▲雖然會留下細微刮痕，但並未傷及漆膜，與轉印貼紙重疊的L形片（用鎳白銅板追加的零件）也已經拆下來了。

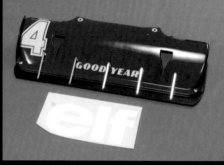

▲用研磨劑對塗裝面稍加研磨，再用水清洗，然後黏貼新的轉印貼紙。這部分取用了½泰瑞爾P34附屬的轉印貼紙。

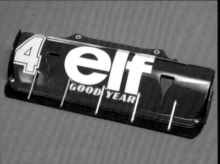

▲修復完成的車鼻整流罩。由於重新黏貼的轉印貼紙標誌很潔白，因此令其他標誌顯得有點泛黃。

▲由於從車鼻拆下來的L形片已經有點扭曲變形，因此改用FineMolds推出的「蝕刻片條」重製。

▲右側為新製零件。利用蝕刻片條本身的接口部位，將兩條都彎折成90度，接口之間的空隙則是用焊錫填補。

■ 重新塗裝白色的整流罩

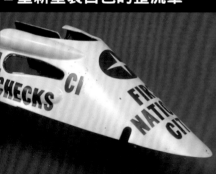

▲白色塗裝面不僅難以刮除轉印貼紙，塗裝原有的光澤也變得黯淡無光……

▲於是我乾脆用砂紙磨掉轉印貼紙，並且從塗裝階段從頭來過！

▲將後照鏡的鏡面和蝕刻片製扣件都謹慎地拆開，以便後續重新利用。

▲拆掉打算換成PVC板製零件的窗戶，用平頭雕刻刀將黏合面切削工整。

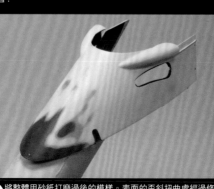

▲將整體用砂紙打磨過後的模樣。表面的歪斜扭曲處經過修整後，露出了成形色。

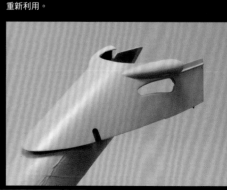

▲作為塗裝前的底漆，用噴筆噴塗了1200號底漆補土，藉以整合顏色和質感，接著才塗裝白色。

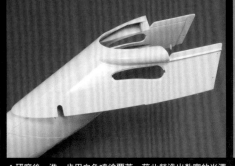

FIRST NATIONAL CITY
TRAVELERS CHECKS

▲和當年製作時一樣,為了保留塗裝色本身的光澤,對白色漆膜進行了中層研磨。這部分使用了細密研磨處理用耐水拋光布6000號來處理。

▲研磨後,進一步用白色噴塗覆蓋,藉此營造出紮實的光澤感。

▲為了避免文字列轉印貼紙的餘白過於醒目,如照片所示分割開來。

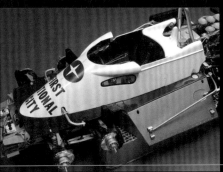

▲由於轉印貼紙會橫跨整流罩的接縫,因此暫且固定在車身上。後側整流罩的白色也經過重新塗裝。

▲謹慎地讓轉印貼紙的切口能與零件邊緣相吻合,並且利用轉印貼紙軟化劑確保能充分地黏貼密合。

▲後側整流罩也暫且將頭枕和安全帶拆掉,以便重新處理。

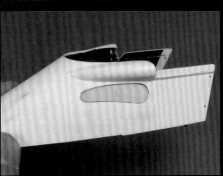

▲重新塗裝的同時,一併全新製作了窗戶。為了當成裁切PVC板時用的模板,用塑膠板配合該處的凹槽修整形狀。

▲接著將塑膠板浮貼在PVC板上進行裁切。雖然得多花一道程序,但這樣會更易於順暢地裁切PVC板。

▲黑色邊框是從PVC板的背面塗裝而成。該處有先用800號砂紙打磨過,藉此提高塗料的咬合力。黏合時,一定要選用不會溶解漆膜的透明款膠水。

■ 局部塗裝和提升光澤感

▲防滾籠的頂端掉漆了。由於無法拆開來,因此得維持現狀進行補色。

▲為了不留下遮蓋痕跡,只要淺淺地黏貼邊緣,然後用噴嘴口徑極細的噴筆,讓顏色暈染到周圍。

▲以可營造出光澤的覆膜劑拋光既有的塗裝表面,就可化解霧狀痕跡、恢復原有光澤。

■ 重新組裝擾流翼

▲原本黏合固定住的後擾流翼脫落了。由於組裝用的卡榫已經折斷，因此得改用標本針來固定。

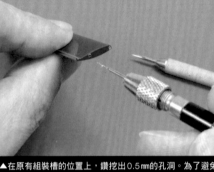
▲在原有組裝槽的位置上，鑽挖出0.5mm的孔洞。為了避免鑽歪，作業時一定要謹慎。

▲接著修整擾流翼的黏合面。為了避免誤把周遭的漆膜磨掉，需利用打磨墊片的曲面抵著該處進行局部打磨。

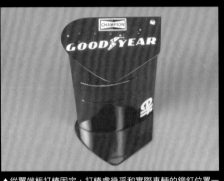
▲從翼端板打樁固定，打樁處幾乎和實際車輛的鉚釘位置一樣（僅多了一處）。

▲黏貼翼端板時，為了不整個黏死，需改用極薄的雙面膠帶來黏貼。這也是用來避免膠水在黏合之際溢出的一種嘗試。

▲HASEGAWA製雙面黏合貼片的厚度僅有50，即使黏貼在零件之間，對於密合度的影響也不大，也不會有弄髒周遭的風險。

■ 修正汽缸頭蓋處的商標

▲接下來是細部修飾作業。為了修正汽缸頭蓋處的福特商標，因此先拆下該零件。

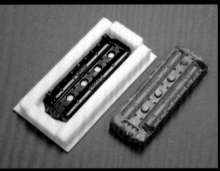
▲福特商標是以本就雕刻得很出色的½泰瑞爾009舊版套件用零件作為原型，用矽膠翻製出模具。

▲將光硬化補土堆疊在模具的福特商標部位上，為了減少餘白，用透明管壓住直到硬化。

▲翻製出福特商標的模樣。由於事先在透明管表面黏貼了透明膠帶，因此能輕鬆地剝起補土。

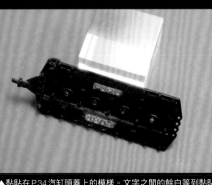
▲黏貼在P34汽缸頭蓋上的模樣。文字之間的餘白等到黏貼上去後再削掉即可。

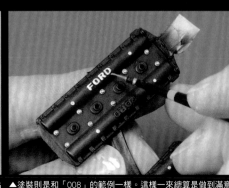
▲塗裝則是和「008」的範例一樣。這樣一來總算是做到滿意的程度了。

■ 輪胎與輪圈

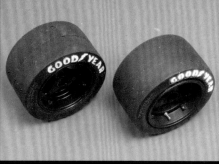
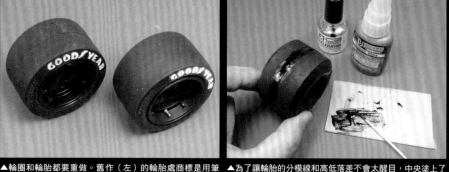
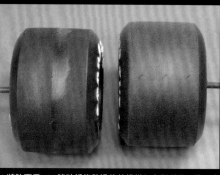

▲輪圈和輪胎都要重做。舊作（左）的輪胎處商標是用筆塗；新作（右）則是噴塗上色，且輪圈也添加了細部修飾。

▲為了讓輪胎的分模線和高低落差不會太醒目，中央塗上了黑巴瞬間膠，以便進行修整。

▲將胎面用180號砂紙修整過後的模樣如左側所示；進一步噴塗打底劑，並用黑色和灰色塗裝後的模樣如右方所示。

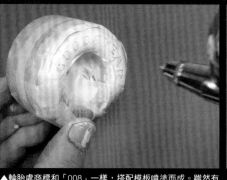
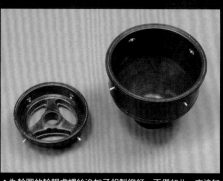

■ 方形儀表板

▲輪胎處商標和「008」一樣，搭配模板噴塗而成。雖然有小心地對準輪胎結構，不過就算是實際車輛其實也會稍微錯位。

▲為輪圈的輪輞處螺絲追加了鋁製鉚釘。不僅如此，亦追加了空氣閥和配重零件。

▲追加了屬於1977年型P34特徵的方形轉速計。先用塑膠板做出邊框，再黏貼印在標籤貼紙上的儀表而成。

■ 修復完成！

▲固定在壓克力收納盒台座上，避免底盤破損。於車身內部設置螺帽，車底用墊片調整高度。

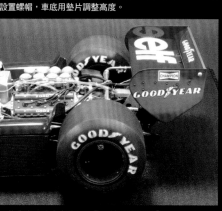

▲修復完成的車身後側一帶。輪圈螺帽和「003」一樣，換成了設有法蘭盤的螺帽。

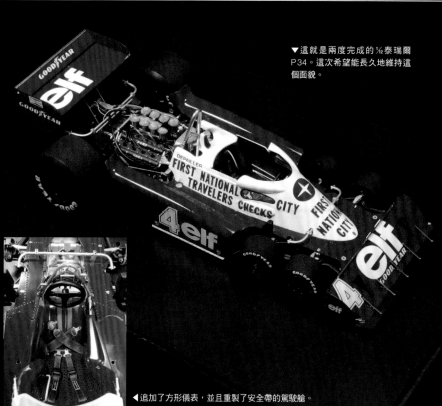

▼這就是兩度完成的½泰瑞爾P34。這次希望能長久地維持這個面貌。

◀追加了方形儀表，並且重製了安全帶的駕駛艙。

極致賽車模型製作技法

後記

感謝各位對「NOMOKEN」系列的支持與好評，並購買了這本筆者實現個人願望的特別篇。滿足於終於完成心願之作的同時，不禁感謝起塑膠模型的存在。有著成形的零件、轉印貼紙和詳細的說明書，真的太棒了！這次製作時，不小心比以往買了更多的零件和工具。本書省略了製作模型的基礎事項，請各位製作時務必參考拙作《NOMOKEN 野本憲一模型技術研究所【新訂版】》及《NOMOKEN2 野本憲一模型技術研究所：一起來做塑膠模型吧！》。

野本憲一

作者	野本憲一
設計	小林 步（ADARTS）
攝影	野本憲一
	本松昭茂（スタジオR）
	河橋将貴（スタジオR）
編輯	舟戶康哲
協力	株式会社タミヤ

Written by Ken-ichi NOMOTO
Edited by Manabu KIMURA
Published by Daisuke MATSUSHITA
Editer & Publisher/HOBBY JAPAN Co.,Ltd.
2-15-8, Yoyogi, Shibuyaku-ku,Tokyo 151-0053, Japan

野本憲一模型技法研究所
極致賽車模型製作技法

出版	楓樹林出版事業有限公司
地址	新北市板橋區信義路163巷3號10樓
郵政劃撥	19907596　楓書坊文化出版社
網址	www.maplebook.com.tw
電話	02-2957-6096
傳真	02-2957-6435
翻譯	FORTRESS
責任編輯	邱凱蓉
內文排版	謝政龍
港澳經銷	泛華發行代理有限公司
定價	450 元
初版日期	2023年6月

國家圖書館出版品預行編目資料

野本憲一模型技法研究所：極致賽車模型製作技法 ／
野本憲一作；FORTRESS譯. -- 初版. -- 新北市：楓
樹林出版事業有限公司, 2023.06　　面；　公分

ISBN 978-626-7218-62-4（平裝）

1. 模型　2. 賽車　3. 工藝美術

999　　　　　　　　　　　　　　　112004786